CLIP STUDIO PAINT PRO/EX 繪製空氣感的背景&角色人物插畫

東洋奇幻風景插畫技法

Zounose ・ 藤choco ・ 角丸圓 著

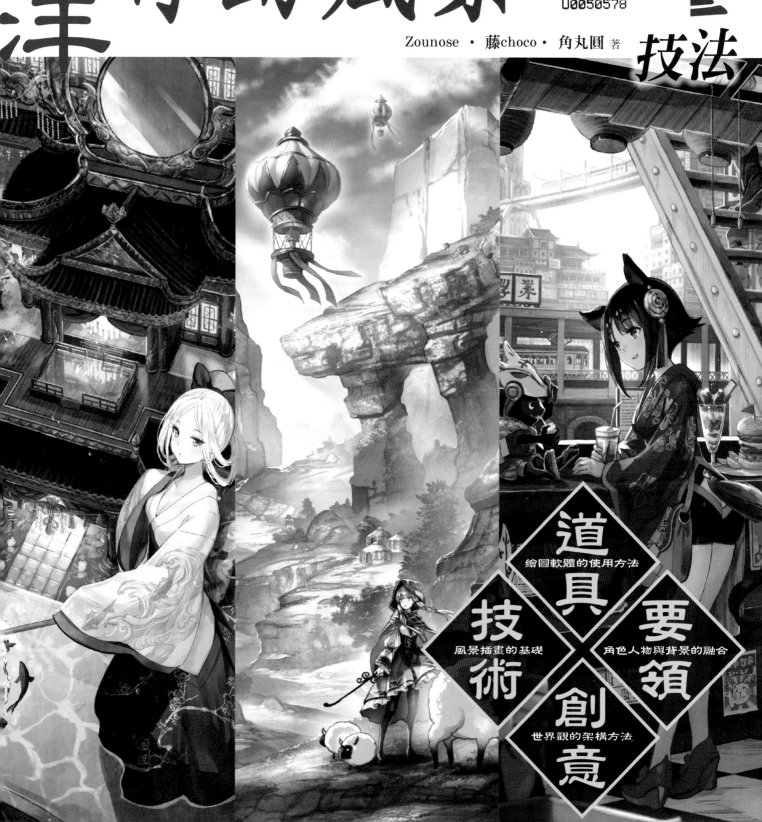

道具
繪圖軟體的使用方法

技術
風景插畫的基礎

要領
角色人物與背景的融合

創意
世界觀的架構方法

前言

首先要由衷地感謝您購買本書。

本書的書名雖然看起來像是作者以前執筆的著作《ファンタジー風景の描き方CLIP STUDIO PAINT PROで空間感を表現テクニック》的續作，但其實是一本內容獨立完整的技法書。
此外，關於技法的部分，也與前作有不同的角度來切入，因此即使是曾經購買過前作的讀者，同樣建議可以重新閱覽本書。

正如同書名所示，本書的主題是「東洋」奇幻。
一說到奇幻兩個字，可能有很多人會有架構龐大的印象。但其實奇幻的元素還可以活用於增加畫面的張力，或是運用於日常生活的場景來豐富畫面。
這次是以東洋的母題物件進行創作，書中會有很多與我們東方人的日常生活、文化圈重疊的部分。相信基於這樣的相似性，只要閱讀過本書，就可以讓我們對於將其應用在各種場景插畫的轉用、活用方法有所心得。

不過，所謂的「東洋」，其範圍也是相當廣泛。除了和風或中國風之外，還包含了印度、東南亞、蒙古，甚至連土耳其也涵蓋在內。
奇幻風格可以將各種不同的文化混搭成新的呈現方式。
反過來說，如果對於拿來混搭的素材文化不了解的話，就有可能讓整個畫面變得不倫不類。
本書不只要為各位解說奇幻元素的部分，也會介紹、解說實際上存在於東洋文化圈的母題物件、樣式。透過這些過程各位可以了解各種不同文化的元素特徵，也讓各位學習到如何將這些元素綜合呈現的方法，以及將其輸出成為插畫作品的能力。

本書的內容十分豐富而且大量，只閱讀過一次可能無法完全消化吸收。不如說要請各位閱讀過兩次、三次之後，才能將其中菁華一點一點仔細咀嚼消化。
請各位不要想得太過複雜，只要能夠願意一點一點逐步學習就是我的榮幸了。

Zounose

非常感謝各位讀者購買本書。

本書的主題聚焦在「東洋奇幻」。原本覺得解說這個主題的創作過程技法書應該早就有人出版，但真正尋找起來才知道原來還沒有。

也許因為我出生在鄉下，是那種還流傳著古老的民間故事與信仰的地區。因此很容易受到妖怪及四方眾神傳說，這種土著性質的神秘世界所吸引，使得我筆下的插畫很多都是以自然界或是這些元素作為創作主題。而這樣的表現方式，剛好是「東洋奇幻」世界所不可或缺的。

本書所介紹的是我個人所認知的東洋奇幻，並穿插一些讓畫中的世界觀更加豐富的物件及設定，仔細解說如何完成一幅插畫作品。

此外，除了在我執筆的頁面將背景的創作過程展現給各位之外，也會解說在背景及描繪角色人物的時候，有哪些需要注意的事項。
比方說先描繪角色人物之後，再描繪背景時的訣竅；如何讓角色人物不致於埋沒在畫面中的方法論等等；以及針對那些雖然擅長描繪角色人物，但是遲遲無法踏出描繪背景那一步的人，我執筆時總想著如果本書能夠對擁有這些煩惱的人產生一些幫助，那就太好了。
因為我自己以前也是個只懂得描繪角色人物，完全不懂得如何描繪背景的人。
本書所介紹的技法及作畫時的思路，都是由完全不懂得描繪背景的狀態，反覆一邊學習一邊試錯所得到的成果。
由衷希望能帶給各位一些參考的價值！

藤choco

本書的使用方法

本書使用的繪圖軟體為「CLIP STUDIO PAINT」，透過數位化的創作方法，描繪出呈現東洋風格奇幻風景插畫的技法書。
各章將會針對以下各項重點進行解說。

第1章⋯繪圖軟體，也就是數位化插畫的媒材之使用方法。

第2章⋯由描繪過程中學習「角色人物與背景的結合方法」「基礎的畫面結構」。解說描繪風景插畫時的一般性技巧。

第3章⋯介紹東洋風格的母題物件與模樣，角色人物服裝穿著的訣竅。

第4章～第7章⋯運用不同技法的風景插畫創作過程。

毫不保留地將Zounose、藤choco兩位作者平常即在運用的技巧以及思路方式，傳授給各位讀者。

頁面的結構

◆創作過程的說明頁面
解說插畫的製作工程

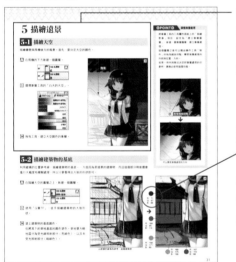

作業工程

以淺顯易懂的方式，透過文章與圖解說明各項作業工程。此外，文章英文字母與圖解的英文字母相互對應。

本書的顏色是以RGB三原色為基準。
底圖等基底顏色會標示出RGB的數值。
再以這個顏色為基準，進行重疊塗色。

POINT

POINT 底圖塗色的顏色

呈現東洋風格的訣竅

朱紅色是在表現東洋風格上不可或缺的顏色。

◆繪圖軟體解說頁面（第1章）

解說工具與功能。

◆技法頁面（第2章）

解說風景插畫的技法。

◆東洋主題物件的頁面（第3章）

解說東洋風格的母題物件。

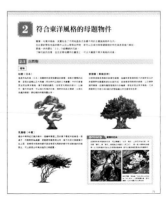

特典資料的下載連結

http://hobbyjapan.co.jp/manga_gihou/item/1655/

連結至上述URL，可以下載本書所使用的客製化筆刷及材質素材、印象草圖等資料檔案。

使用數位資料之前，請務必先閱讀「ダウンロードデータご使用の前にお みください.txt（使用下載數位資料前請先閱讀.txt）」的檔案內容。

此外，下載完成的客製化筆刷檔案，可以從電腦上的視窗將檔案直接拖曳及放至CLIP STUDIO PAINT的輔助工具面板讀入後即可使用。

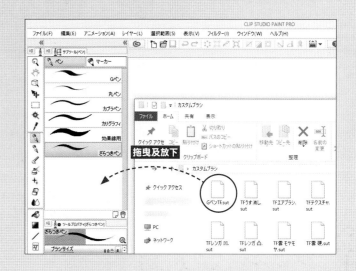

本書刊載的插畫所使用的照片及材質素材、透視圖素材都可以讀入CLIP STUDIO PAINT中使用。

1點透視圖素材

nigi2

圓筒玻璃牆

本書附贈第2章插畫「相約等待」的角色人物資料檔案。請讀取至CLIP STUDIO PAINT，按照創作過程的步驟實際練習描繪。

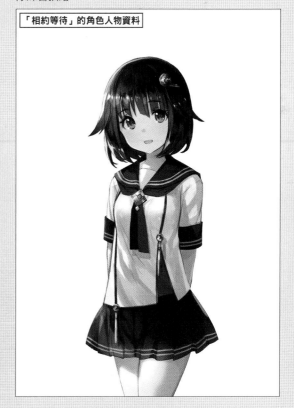

「相約等待」的角色人物資料

※執行特典資料檔案所導致的任何結果，本書作者、CELSYS公司、HOBBY JAPAN公司、北星圖書公司皆不負擔一切責任。請各位讀者自行負責判斷後使用。

目次

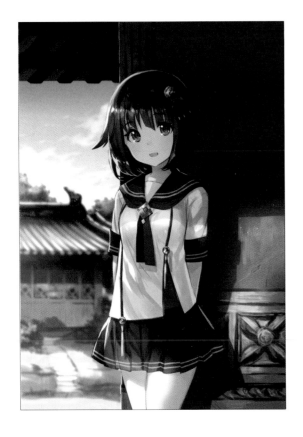

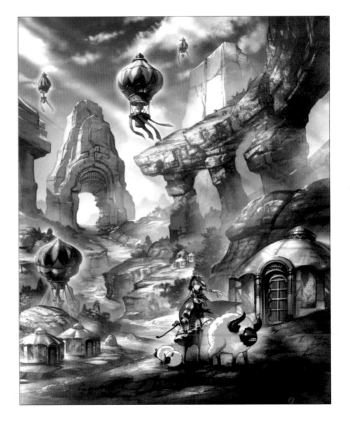

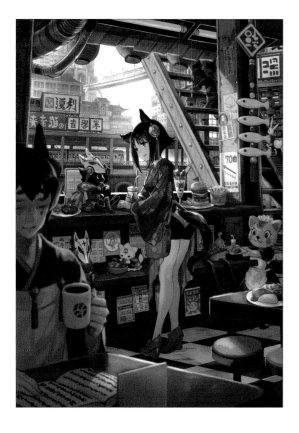

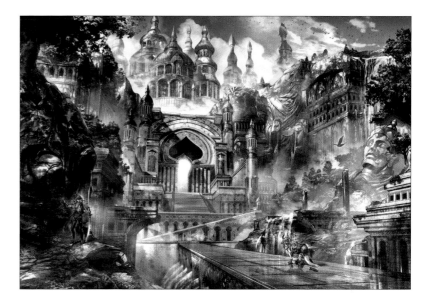

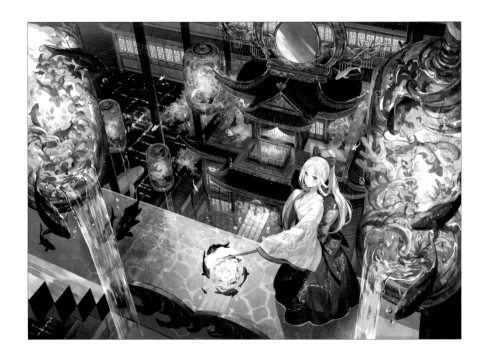
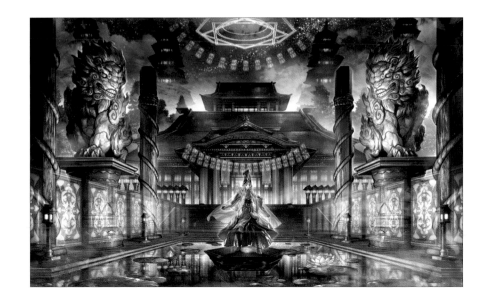

繪圖軟體的基礎

CLIP STUDIO PAINT的功能

手工繪製插畫時，需要鉛筆、筆刷、顏料等畫材工具，
而使用電腦描繪插畫之際，所需要的媒材就是繪圖軟體了。
在各式各樣的繪圖軟體當中，本書所使用的是「CLIP STUDIO PAINT」。
CLIP STUDIO PAINT是能夠在同一套軟體中完成插畫、漫畫及動畫製作的高效能繪圖軟體。

① 準備使用CLIP STUDIO PAINT

1-1 下載與安裝軟體

CLIP STUDIO PAINT有「PRO」及「EX」2種不同版本。
這裏要針對將「CLIP STUDIO PAINT PRO」軟體安裝至電腦的方法進
行解說。

1 透過Internet Explorer等瀏覽器軟體連接到CELSYS公司所營運的
CLIP STUDIO PAINT官方網站（ http://www.clipstudio.net/ ），點擊
CLIP STUDIO PAINT PRO的「免費試用版」按鍵。

2 接下來會詢問要下載「Windows版」或「macOS版」，請選擇適
合自己的電腦的版本，點擊「下載」按鍵。

3 點擊「下載」按鍵後、便會開始下載CLIP STUDIO PAINT的安裝軟
體。軟體安裝時，基本上只要執行安裝軟體，隨著視窗顯示的步驟
進行即可。如果有不清楚的地方，請參考點擊「下載」按鍵後所顯
示的「安裝軟體~執行」說明頁面。

點擊

選擇適合自己電腦系統的版本

◎POINT◎ **體驗版的期限**

免費體驗版的有效期限為 30 日。如果希望繼續使用，需要購買授權，只要登
錄序號後，就能直接轉移成正式版本。

◎POINT◎ **PRO與EX的不同**

雖然 CLIP STUDIO PAINT 的「PRO」版本已經具備了相當充分的功能，但如
果要真正的製作動畫，或者是需要管理如同漫畫這種多頁數的作品，建議選用
「EX」版本。
關於版本之間的不同處，也請參考以下 URL 連結。

http://www.clipstudio.net/paint/functional_list#csp_difference

執行軟體程式

軟體安裝完成後，請試著執行CLIP STUDIO PAINT PRO吧。

1 雙點擊「CLIP STUDIO」的桌面圖示即可執行軟體程式。

2 附屬的入口管理應用程式「CLIP STUDIO」會開始執行。接下來點擊「PAINT」，即可執行CLIP STUDIO PAINT。

※體驗版在第一次執行時，需要選擇執行「PRO」或「EX」版本。

Windows版
（桌面圖示）

macOS版

CLIP STUDIO.app

在圖示上雙點擊即可執行程式

點擊

入口管理應用程式「CLIP STUDIO」開始執行

→

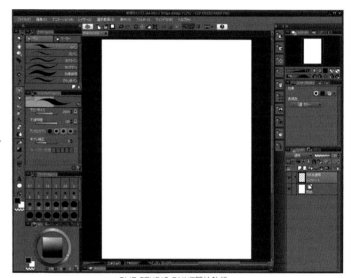

CLIP STUDIO PAINT開始執行

自由描繪插畫

軟體程式執行後，即可自由描繪插畫。若沒有已經開啟的畫布，可以建立一個新畫布，使用筆刷及橡皮擦等工具，嘗試自由地描繪插畫。

◎POINT◎　使用所有的功能

要想使用體驗版所有的功能，必須要在「創作應援網站 CLIP STUDIO
（https://www.clip-studio.com/clip_site/）登錄 CLIP STUDIO 帳號。
只要完成體驗版的試用登錄，就可以保存製作完成的資料、無限制地使用所有的功能。

◎POINT◎　版本升級

可以透過授權的變更，直接進行「PRO」到「EX」版本升級。
購買「EX」後，只要登錄授權，就能將筆刷等個人設定直接升級到「EX」版本。
詳細的版本升級方法及價格，請至 CLIP STUDIO PAINT 的官方網站確認。

使用各項工具及功能，在畫布上作畫吧！

② 介紹經常使用的功能

2-1 CLIP STUDIO PAINT的畫面與結構

下圖為CLIP STUDIO PAINT的畫面。選擇想要的工具及功能，即可在畫布上描繪插畫。

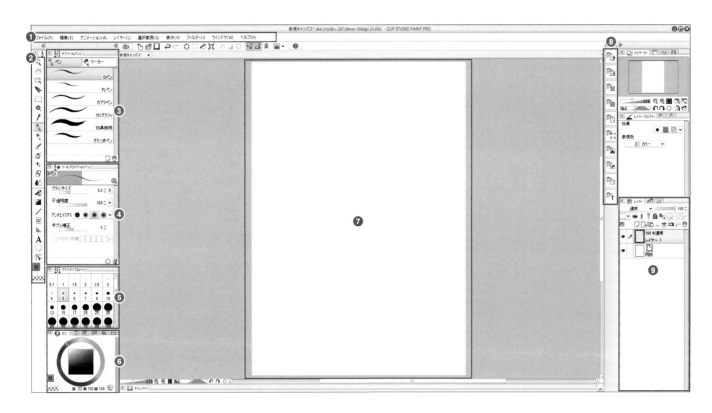

❶ 命令列 ‧‧‧‧‧‧‧‧‧‧‧‧‧‧‧‧‧‧‧‧‧ 可以選擇事先準備好的各項功能。

❷ 工具面板 ‧‧‧‧‧‧‧‧‧‧‧‧‧‧‧‧ 可以選擇各項工具。

❸ 輔助工具面板 ‧‧‧‧‧‧‧‧‧‧‧‧ 可以配合詳細用途選擇各項工具。

❹ 工具屬性面板 ‧‧‧‧‧‧‧‧‧‧‧‧ 可以設定各項工具。

❺ 筆刷尺寸面板 ‧‧‧‧‧‧‧‧‧‧‧‧ 可以直接選擇各項筆刷尺寸。

❻ 色環面板 ‧‧‧‧‧‧‧‧‧‧‧‧‧‧‧‧ 可以設定色彩。

❼ 畫布 ‧‧‧‧‧‧‧‧‧‧‧‧‧‧‧‧‧‧‧‧‧ 在這裏作畫。

❽ 素材面板 ‧‧‧‧‧‧‧‧‧‧‧‧‧‧‧‧ 可以管理下載的筆刷素材。

❾ 圖層面板 ‧‧‧‧‧‧‧‧‧‧‧‧‧‧‧‧ 可以管理圖層。

◎POINT◎　變更操作介面的顏色

在〔檔案〕選單（macOS:〔CLIP STUDIO PAINT〕選單）
→〔環境設定〕的「介面」分類，可以選擇配色主題（畫
面介面的顏色）為「淡色」或「濃色」。
預設值是「濃色」，不過在本書為了方便觀看起見，將設定
更改為「淡色」。

◎POINT◎　建立畫布

若是沒有畫布的狀態，可以由〔檔案〕選單→〔新建〕
來建立畫布。在顯示出來的對話框中，將「作品用途」
設定為「插畫」，即可以建立最適合作畫用的畫布。畫
布的尺寸可以在「預設」中選擇，或是請輸入任意的數
值。

2-2 工具的選取方法

在CLIP STUDIO PAINT當中，為了因應不同用途，準備了各式各樣的工具。

工具可以在與工具相關的面板上選擇後使用。

面板區分為「工具面板」「輔助工具面板」「工具屬性面板」「輔助工具詳細面板」「筆刷尺寸面板」等不同面板。

選擇工具的基本步驟如下所述。

A 在「工具面板」選擇想要的工具。

B 在「輔助工具面板」配合詳細用途選擇工具。另外，依照在「工具面板」選擇的工具而定，有些會進一步分類為不同指令群。

C 在「工具屬性面板」及「輔助工具詳細面板」調整工具的設定。另外，若要設定筆刷尺寸，也可以在「筆刷尺寸面板」直接選擇想要的尺寸。

2-3 經常使用的工具

描繪風景插畫的時候，經常使用的工具如下所述。

選擇範圍工具

這是建立選擇範圍的工具。可以用長方形、橢圓形建立選擇範圍，也可以用套索選擇、折線選擇的方法將想要建立的範圍圈選起來建立。

色彩混合工具

用來混合顏色或是使顏色模糊時使用的工具。可以使用於將顏色過於鮮明的部分與周圍融合的時候。

滴管工具

在畫布上點擊，取得顏色的工具。可以避免塗色的時候偏離周圍的顏色。另外，除了可以直接取得畫布上的顏色，也可以只取得選擇圖層的顏色。

漸層工具

用來建立自然色調的漸層處理的工具。拖曳這個工具，可以配合位置及長度的設定建立漸層處理。

沾水筆　鉛筆　毛筆　噴槍筆刷工具

這些就是一般所說的筆刷。基本上描繪線條、塗上顏色，都要使用這些工具。

尺規工具

軟體程式中備有可以簡單地建立透視線的「透視尺規」，以及描繪左右對稱的構圖或物體時很方便的「對稱尺規」。「透視尺規」的使用方法請參考第89頁，「對稱尺規」的使用方法請參考第143頁。

橡皮擦工具

顧名思義，這是橡皮擦。與筆刷的功能相反，在想要清除的部分拖移游標。

形狀工具

用來描繪直線或曲線，長方形或橢圓形等各式各樣的圖形的工具。

2-4 以色相環面板選擇顏色

透過點擊或者是拖曳色相環，可以直接選擇顏色。
左下角的色彩圖示會顯示出現在選擇的描繪顏色以及立即可以使用的描繪顏色。
點擊「主色」「輔助色」「透明色」的各個顯示部分，即可切換描繪顏色。
若選擇透明色，還可以將筆刷當作橡皮擦使用。

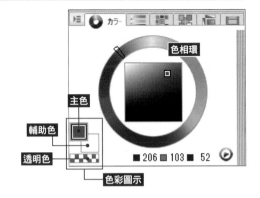

色相環

主色

輔助色

透明色

色彩圖示

2-5 不超出範圍的塗色功能

以下介紹的是設定上色時不會超出底色範圍的方便功能。

用下一圖層裁剪

設定為「用下一圖層裁剪」的圖層線條及塗色，只會在下一圖層所描繪的範圍內顯示出來。因為在下一圖層範圍之外的部分都不會顯現出來，所以若希望上色時不要超出底色範圍，這就會是相當方便的功能。

Ⓐ 在圖層面板上點擊「用下一圖層裁剪 ◉」。

Ⓑ 只會顯示出下一圖層的描繪範圍，超出的部分不會顯現出來。。

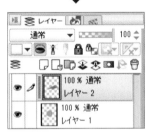

超出範圍的部分不會顯現出來

指定透明像素

設定「指定透明圖元」的圖層，將會無法再對其透明部分進行描繪。
如果不想另外建立圖層，而又想要重覆上色的時候，這個功能很方便。

Ⓐ 在圖層面板上點擊「指定透明像素 ◩」。

Ⓑ 透明部分將無法再進行描繪，因此描繪的時候不會超出範圍。

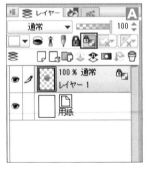

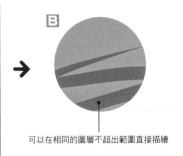

可以在相同的圖層不超出範圍直接描繪

2-6 透過圖層的合成模式來改變畫面氣氛

合成模式，是用來將設定為合成模式的圖層以及下一圖層之間，設定彼此顏色重疊方式的功能。因應所設定的合成模式種類不同，顏色間的重疊套色方式也各有不同。

只要設定了合成模式，就能夠一瞬間改變整幅插畫的氣氛。可以用自然的色調來加上陰影，也可以讓特定部位發光，在最終階段用來調整畫面整體色調的效果也很好。在很多時候都能派得上用場，可說是在描繪數位插畫時不可或缺的功能。

要在哪個部分使用哪種合成模式，必須視當時的狀況而定，因此請盡量嘗試各種不同的模式。

合成模式的變更要在圖層面板上執行。雖然合成模式的種類非常多，在此要介紹的是使用頻率特別高的幾種模式。

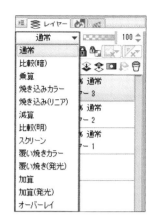

色彩增值

可以讓色彩重疊套色後，以自然的色調形成變暗效果。主要使用在想要加上陰影的部分。如果使用在線條上的話，使其融入周圍的效果也很好。

以自然的色調描繪影陰

相加／相加（發光）

可以讓色彩重疊套色後變得明亮。主要是想要在畫面上加入亮部，或是讓特定部位發光時使用。此外，「相加（發光）」對於半透明的部分，可以達到比「相加」更強的效果。

由建築物透出的亮光

濾色

可以讓色彩重疊套色後，以自然的色調形成增亮的效果。但不如「相加」的增亮效果那麼極端。適用於將兩色之間的交界處彼此相融，或是讓遠方的物體色澤變淡，營造出朦朧不清的感覺。

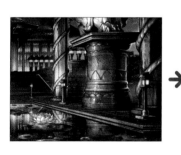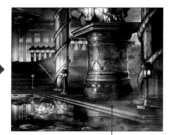
描繪遠方的朦朧薄霧，營造出遠近感

覆蓋

將下一圖層的明亮部分使用「濾色」模式，陰暗部分使用「色彩增值」模式來重疊套色。在最後階段調整畫面整體色調時使用。

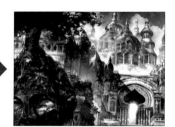
調整色調營造出明暗的強弱對比

變亮

將設定合成模式的圖層與下一圖層的顏色進行比較，並重疊套色成為兩者間較明亮的顏色。可以用來將照片特有、容易過暗的部分，置換成較明亮的顏色。可以使用於想要使下層的顏色不致於過度明顯的情形。

壓抑遠景的顏色，強調遠近感

◎POINT◎ 在圖層資料夾設定合成模式

在圖層資料夾設定合成模式後，只要放入此資料夾的所有圖層都會改變為設定好的合成模式。此外，「通過」的合成模式只能在圖層資料夾上設定，放入資料夾圖層的合成模式及色調補償效果，同樣能夠適用於資料夾外的圖層。

2-7 圖像的模糊處理

可由〔濾鏡〕選單執行圖像的加工處理。特別經常使用的是〔濾鏡〕選單→〔模糊〕當中的〔高斯模糊〕。可以達到平滑的模糊加工處理效果。

在顯示出來的對話框中的〔模糊範圍〕輸入的數值愈高，模糊的程度就愈增強。

2-8 圖像的變形處理

透過〔編輯〕選單→〔變形〕，可以執行圖像的放大、縮小、變形及反轉等操作。

放大・縮小・旋轉

用來進行圖像的放大、縮小、旋轉等操作的功能。

放大、縮小可以透過拖曳「縮放控點」的方式進行。

旋轉則是要在滑鼠游標變成 ↰ 的時候，朝想要旋轉的方向拖曳來進行。最後按下 Enter 鍵，即可完成操作。

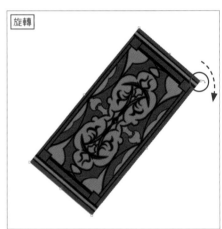

自由變形

可以變更整個圖像的外形，或是配合畫面的縱深變形的功能。只要拖曳「縮放控點」便能夠自由變形。一邊按住 Ctrl （macOS： command ），一邊拖曳「縮放控點」的話，也可以放大・縮小圖像。

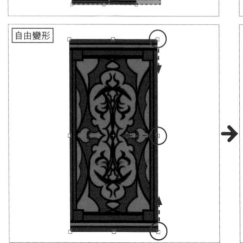

左右反轉・上下反轉

可將圖像上下左右反轉的功能。

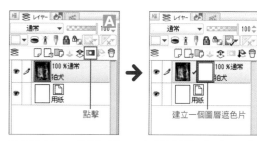

2-9 活用圖層遮色片

圖層遮色片，是將描繪在圖層上插畫的一部分隱藏起來不顯示的功能。而非將插畫本身刪除，只是以遮色片遮蓋（隱藏），隨時可以立即恢復原狀。

下面的步驟是圖層遮色片的基本使用方法。

點擊　　　　　　　建立一個圖層遮色片

A 想要建立圖層遮色片，要先在圖層面板上選擇想要建立圖層遮色片的圖層，點擊「建立圖層遮色片 ◉ 」按鍵來進行。

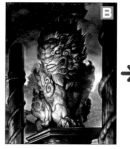

B 選擇製作完成的圖層遮色片的快取縮圖，再使用橡皮擦或透明色的筆刷消去之後，即可隱藏該部分。之後若是在遮色片範圍進行描繪，或是刪除圖層遮色片本身，就可以恢復原狀。

選擇圖層遮色片的快取縮圖後消除　　　　　消除的部分會被隱藏起來看不見

在選擇範圍外建立遮色片／在選擇範圍建立遮色片

除了使用橡皮擦或筆刷以外，也可以活用選擇範圍來建立圖層遮色片。

「在選擇範圍外建立遮色片」可建立遮色片將選擇範圍以外遮蓋隱藏起來。

反過來說，「在選擇範圍建立遮色片」則是建立遮色片將選擇範圍遮蓋隱藏起來。

可分別在〔圖層〕選單→〔圖層遮色片〕（或是在圖層面板上以滑鼠右鍵點擊圖層→〔圖層遮色片〕）進行設定。

以羊為中心建立選擇範圍

在選擇範圍外建立遮色片　　　　　　在選擇範圍建立遮色片

2-10 由圖層建立選擇範圍

CLIP STUDIO PAINT也有自圖層的描繪部分建立選擇範圍的功能。

Ctrl（macOS: command ）＋點擊圖層面板上的圖層快取縮圖，就可以建立選擇範圍。

建立已經描繪完成部分的選擇範圍，然後再將那個範圍擴張放大，或者是填滿塗色、建立配置好的材質素材選擇範圍等等，是一個經常派得上用場的方便功能。

Ctrl ＋點擊

建立描繪在圖層上的近景外形輪廓部分的選擇範圍

③ 本書所使用的筆刷工具

3-1 客製化筆刷

這是本書著者（Zounose、藤choco）實際使用的客製化筆刷的一覽表。另外，特典資料中也包含了這些筆刷資料。

※關於特典資料請參考第5頁。

Zounose

❶ TF底稿

TF底稿

❷ TF線稿

TF線稿

❸ TF主要

TF主要

❹ TF上色

TF上色

❺ TF噴槍筆刷

TF噴槍筆刷

❻ TF橡皮擦

TF橡皮擦

❼ TF淡化消去

TF淡化消去

❽ TF油畫刀

TF油畫刀

用來模糊處理後抹開的筆刷

❾ TF模糊/TF滲透模糊

TF滲透模糊

❿ TF質感畫筆

TF質感畫筆

⓫ TF材質素材

TF材質素材

⓬ TF植物/TF植物 大

TF植物

TF植物 大

⓭ TF草地

TF草地

⓮ TF苔蘚

TF苔蘚

⓯ TF木紋

TF木紋

⑯ TF林木單色/TF林木單色 縱長

TF林木單色

ＴＦ林木單色 縱長

⑰ TF平原

TF平原

⑱ TF地面

TF地面

⑲ TF壁面樹葉

TF壁面樹葉

⑳ TF岩壁 凹/岩壁 凹2

TF岩壁 凹

TF岩壁 凹2

㉑ TF岩壁 凸/岩壁 凸2

TF岩壁 凸

TF岩壁 凸2

㉒ TF磚面 凹/磚面 凹2

TF磚面 凹

TF磚面 凹2

㉓ TF山 凹

TF山 凹

㉔ TF雲 硬/雲 朦朧薄霧/雲 碎片

TF雲 朦朧薄霧

TF雲 碎片

TF雲 硬

㉕ TF瀑布

TF瀑布

㉖ TF鳥

TF鳥

㉗ TF螢火蟲

TF螢火蟲

㉘ TF布

TF布

藤choco

㉙ G筆TF

勾選預設值的沾水筆工具「G筆」的「不透明度設定影響源」的「筆壓」項目,除了筆刷尺寸之外,不透明度、筆壓也可以調整設定的筆刷。

下載筆刷

介紹作者藤choco使用的下載筆刷素材。

❶ 四角水彩

塗色描繪時可以呈現出手工繪製質感的好用筆刷。

四角水形（製作者：のきした）

https://assets.clip-studio.com/ja-jp/detail?id=1481478

❸ 鉛筆R

由插畫家redjuice所製作，可以重現手工繪製描繪筆觸的筆刷。

鉛筆R（CELSYS公司官方素材）

https://assets.clip-studio.com/ja-jp/detail?id=1358981

❷ 鉛筆5混合

筆刷組合「鉛筆筆刷」當中的一種。主要用來描繪線稿時使用。

鉛筆筆刷（製作者：がうたま）

https://assets.clip-studio.com/ja-jp/detail?id=1640278

❹ 樹葉群隊2

筆刷組合「ひみつきちPainting Brush Set」當中的一種。

可以用來描繪密集生長的植物。

ひみつきちPainting Brush Set（製作者：diceproj）

https://assets.clip-studio.com/ja-jp/detail?id=1690099

◎POINT◎　筆刷素材的下載

這個頁面所介紹的筆刷素材，可以在CLIP STUDIO PAINT附屬的入口管理應用程式「CLIP STUDIO」進行下載。

A 打開入口管理應用程式「CLIP STUDIO」、點擊「搜尋素材」，便可以開啟「CLIP STUDIO ASSETS」。

B 輸入筆刷名稱，搜尋素材。

C 找到想要的素材後，點擊素材的快取縮圖，便會顯示素材的詳細頁面。

D 點擊「下載」，即可下載素材。

※下載資料需要在『創作應援網站CLIP STUDIO（https://www.clip-studio.com/clip_site/）』登錄「CLIP STUDIO帳號」，並且在入口管理應用程式「CLIP STUDIO」上登入帳號。

※素材有可以免費下載的項目，也有需要另外付費取得的項目。

※在入口管理應用程式「CLIP STUDIO」下載的素材，會保存在CLIP STUDIO PAINT素材面板的「下載」資料夾中。

※素材也可以在「創作應援網站CLIP STUDIO」以搜尋的方式取得。

※素材只要拖曳&放下至輔助工具面板（第12頁）即可使用。

風景插畫的基礎

2
章

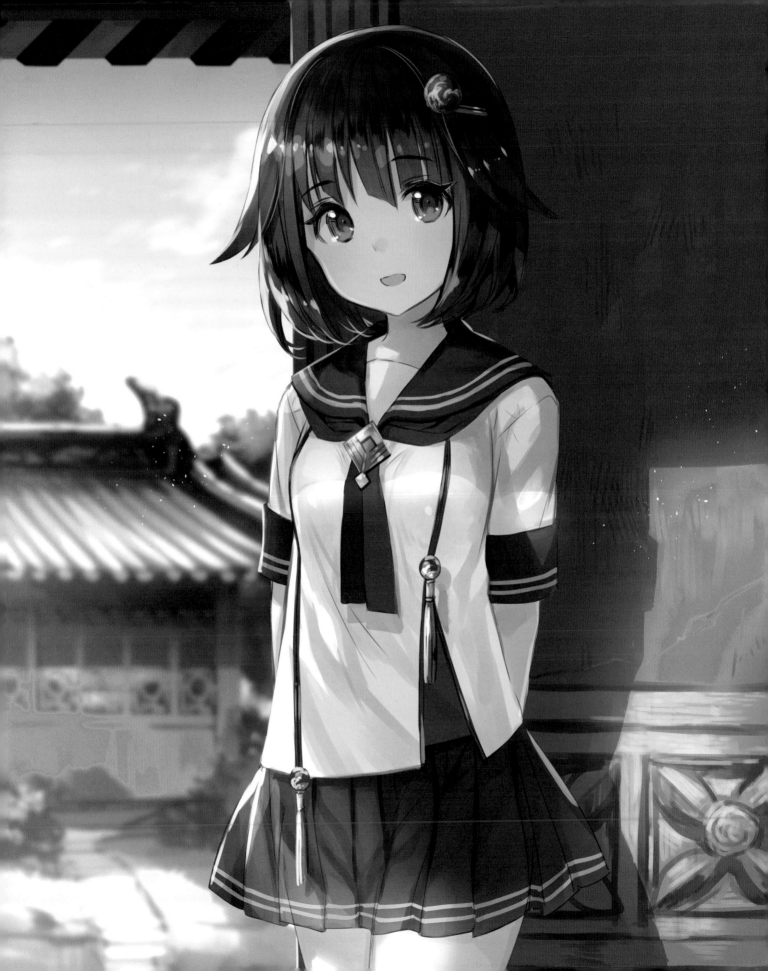

01 相約等待
—角色人物與背景的結合方法—

Illust & Making by 藤choco

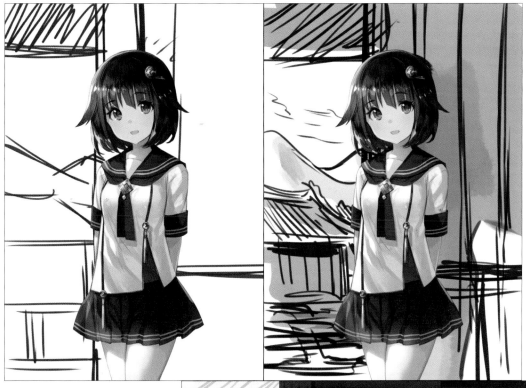

◆ **解說的重點項目**

相信在各位讀者當中，雖然有些人「只想要描繪背景！」，但另外也有很多人擁有「雖然將角色人物描繪完成了，但卻不知道接下來要怎麼去描繪背景才好…。」這樣的煩惱吧。

在這裏，要為各位解說如何在以角色人物為主體的插畫，簡單地加上背景的方法。

透過為角色人物加上背景描繪，可以方便觀眾更清楚地了解到人物所處的劇情場景，以及整幅作品的世界觀。

◆ **世界觀設定**

以這裏的插畫為例，周圍盡是自然風景，也沒有看到高層建築物，可以了解到故事的舞台是發生在平靜的鄉村小鎮吧。

角色人物看起來就像是正在民宅的一角等待友人（＝正在觀看這幅插畫的你）的到來。

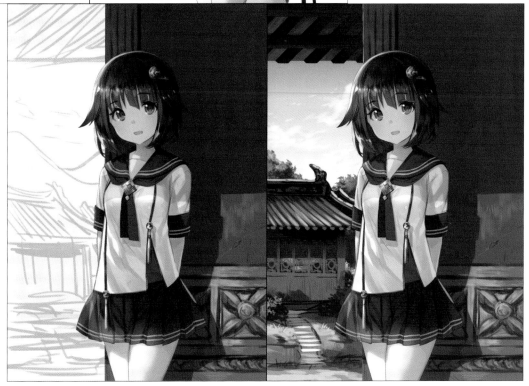

1 描繪草稿

1-1 準備角色人物的插畫

首先要描繪角色人物插畫。

不過,如果只有角色人物的話,觀眾不容易了解畫面中的劇情場景為何?

像這樣的時候,只要將背景描繪出來,劇情場景就很容易理解,也能讓插畫的世界變得更加寬廣。

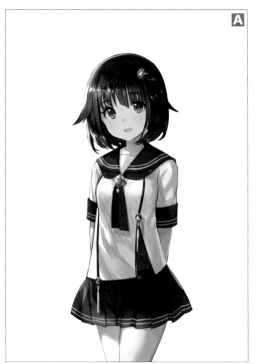

A 透過〔檔案〕選單→〔新建〕的步驟,新建一張畫布,在其上描繪角色人物。

　　而且為了要讓插畫看起來更有魅力,還要將背景也描繪出來。

呈現東洋風格的訣竅

雖然這次是背景描繪的技法書,但對於角色人物的描繪方法也稍作補充。

即使是像水手服這種平淡無奇的服裝,比方說像右圖那樣只是加上一個和風的小物品,也能夠營造出東洋奇幻感。

1-2 描繪大致的草稿

在角色人物的後方,將作為背景描繪的母題物件大致的配置在畫面上。

並在靠近角色人物的後方配置了建築物的牆壁,以呈現出遠近感。

將草稿區分為2個階段描繪,讓畫面構圖逐漸成形

A 將圖層分2個階段描繪草稿。在〔圖層〕選單→選擇〔新點陣圖層〕,新建一個草稿用的圖層。

B 使用客製化筆刷「G筆TF(第19頁)」。草稿1只要描繪出大致的輪廓線,知道背景有什麼物件就可以了。

C 草稿2也是稍微將各別的母題物件描繪到可以區分形狀的程度即可。

◎POINT◎ 總之先動手描繪

插畫不能光用想像的,總之先動手描繪吧。特別是草稿,只要自己看得懂內容就可以了,沒有必要幹勁十足地將大小細節都描繪出來。

而且,也不需要一開始就想要描繪出最佳化的構圖。以這個範例來說,隨著描繪的進展,遠景的「山」後來改成了「樹林」。

插畫就是要實際上不斷嘗試動手描繪,才能創作出好點子,技巧也才能更加進步。

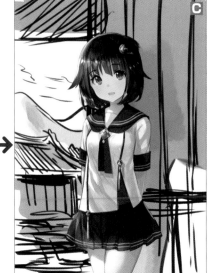

2 製作位置參考線

2-1 畫出縱橫的位置參考線

畫出縱橫的線條。以這些線條為參考線，描繪出背景的母題物件。

A 在草稿2之上新建一個位置參考線用的
圖層。

B 明確定位出視平線（第64頁），畫上縱
橫的位置參考線。仔細畫線成網目形
狀。

◎POINT◎　位置參考線的畫線方法

使用圖形工具的「直線」，就可以簡單地畫出縱橫的位置參考線。
此外，只要設定了尺規工具的「直線尺規」，也可以自由徒手畫線。

◎POINT◎　筆刷的尺寸

筆刷的尺寸會因為畫布的大小以及想要描繪的位置不
同，而需要有不同的設定，因此並沒有正確答案。再
加上描繪時還會因為筆壓而有線條的強弱變化。
如果說硬要加上規則的話，以這次的畫布尺寸（寬
2894px×高4093px解析度350dpi），角色人物的線
稿為「3～5px」，背景草稿為「25～35px」，牆壁
的細部細節為「30～50px」，遠景為「20～30px」這
樣的設定描繪而成。塗色的部分就是得臨機應變了。
範例中細窄的地方是以「10～30px」，大範圍塗色
則是以「700px」左右的設定來進行塗色的部分。

筆刷尺寸面板

◎POINT◎　參考位置參考線來進行描繪

這次的畫面構圖是不需要畫出深度的參考線，只要透過縱橫的位置參考線就能進行描繪的空間設
定。參考這些位置參考線，徒手描繪出牆壁的模樣以及遠景的建築物。

3 描繪牆壁

3-1 描繪牆壁的基底

接下來要描繪角色人物後方建築物的石牆。
首先，使用可以簡單畫出長方形的工具，決定好牆壁的基底形狀及顏色。

A 新建一個牆壁用的圖層。

B 選擇圖形工具中的「長方形」。在工具屬性面板將「線、塗色」設定為「建立塗色 」。

C 拖曳工具，決定建築物牆壁的基底形狀與顏色。為了要強調出東洋風格，將外牆的顏色設定為朱紅色。

呈現東洋風格的訣竅

朱紅色是在表現東洋風格上不可或缺的顏色。

R：122　G：115　B：116
R：160　G：70　B：88

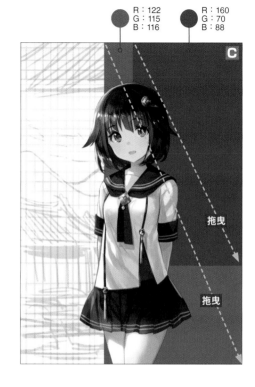

拖曳

拖曳

3-2 描繪模樣

利用位置參考線，將石牆的模樣描繪出來。為了要營造出手工繪製的感覺，不使用尺規工具而是以徒手畫的方式描繪。不需要描繪出細部細節，以大致的線條表現出牆面的模樣即可。

A 將「2-1」所建立的縱橫位置參考線圖層，移動到「3-1」描繪牆壁基底的圖層上方。

B 以縱線為參考描繪模樣。使用下載筆刷「四角水彩（第20頁）」，盡可能在草稿上描繪出手工繪製的感覺。

C 描繪牆壁的模樣時，先以「2-1」建立的縱橫線為參考畫框。然後再以大致的線條將模樣描繪出來。因為石牆上的模樣是雕刻成形的，所以要意識到將立體感呈現出來。

◎POINT◎ 調整位置參考線

位置參考線會因為描繪場所的不同，需要調整至適當的位置。而且為了方便辨識，也需要調整顏色及不透明度。

3-3 藉由陰影呈現出立體感

在牆壁上描繪出角色人物的陰影。這個工程非常重要！

藉由加上陰影，可以在角色人物與牆壁之間形成空間，呈現出插畫的立體感。

A 新建一個合成模式（第15頁）「色彩增值」的圖層。將牆壁的基底圖層設定為「用下一圖層裁剪（第14頁）」，不透明度降低至「50%」。

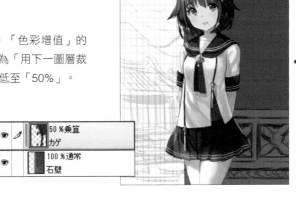

B 使用「四角水彩」筆刷，在牆壁上描繪角色人物的陰影。陰影的形狀不需要描繪得太仔細。上方大範圍的陰影是房檐形成的陰影。

3-4 加入角色人物的陰影

角色人物本身也會被房檐的陰影覆蓋到。

這個時候，要意識到與牆壁上的陰影保持平行。角色人物的身體與牆壁不同，有凹凸形狀起伏，陰影的邊緣線如果能配合起伏，出現形狀扭曲的話，效果會更好。

A 新建一個合成模式「色彩增值」的圖層。剪裁至角色人物的圖層，將不透明度降低為「21%」。

B 以「G筆TF」在角色人物身上描繪房檐的陰影。一邊與牆壁的陰影保持平行，一邊配合身體的凹凸，使邊緣線扭曲變形。

C 依上一步驟後，角色人物的臉色看起來會不太好，因此要使用噴槍工具的「柔軟」，在臉部加上淡淡地橘色。然後還要將角色人物周圍輪廓的反光，以及瞳孔高光部分的陰影用橡皮擦工具的「較硬」來消除。

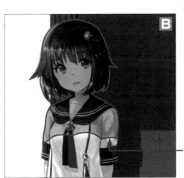

基本上要與牆壁的陰影保持平行
不過，陰影的邊緣部分要配合凹凸而呈現扭曲形狀

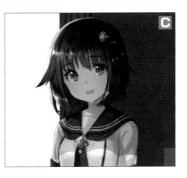

◎POINT◎ 符合光源的方向

描繪陰影時，正確符合角色人物與背景的「光源（光線照射過來的方向）」相當重要。以這幅插畫為例，光源是位於觀看者的左上方。因此，角色人物的陰影會向右側延伸。

在描繪角色人物的階段，事先正確地設定好光源方向，就有到了描繪背景的時候，可以減少困惑的優點。

光源在左上方

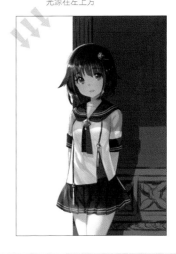

3-5 在牆壁上添加質感

描繪牆壁表面的細節。
刻意保留筆刷的筆觸並加入密集的斜線，表現稍微有些老舊的質感。

A 在牆壁上添加污損及傷痕等質感。以「四角水彩」筆刷保留筆觸的感覺，並以細筆刷加入密集的斜線。與其仔細小心描繪，不如以粗略的感覺隨意描繪更佳。

B 下方的模樣部分也要添加質感。只要將筆觸的方向某種程度統一起來，即使粗略地描繪，看起來也不至於太過雜亂。

C 受光線照射的部分，要以帶點黃色的顏色（太陽光的顏色）重疊上色。

密集的斜線　　　保留筆刷的筆觸

明顯的傷痕

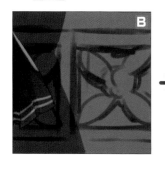
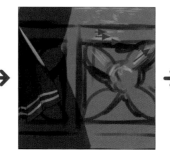
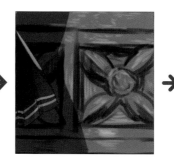
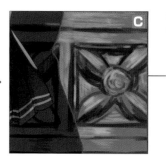

受光線照射的部分要以太陽光的顏色重疊上色

D 到這裏牆壁就完成了。即使模樣及質感只是簡略地描繪，退一步觀看整體畫面時，看起來也像是仔細地將細節刻畫出來一般。

◎POINT◎ 減少圖層的數量

以我個人來說，作業時會盡可能減少圖層的數量。舉例而言，「3-3」建立的陰影圖層，描繪至某種程度後，就會將其與牆壁基底的圖層組合在一起。這麼做資料檔案會變得比較小，而且圖層也不會過於雜亂造成混淆。不過，關於圖層的管理方法，並沒有普遍的標準答案。

這次我是將質感的處理直接在描繪牆壁的圖層上進行描繪。但如果新建一個圖層描繪的話，好處是後續要修改會比較方便。

雖然每次的作品都可能會有不同的處理方式，但在技巧熟練之前，還是適度地建立圖層比較不容易出錯也說不定。圖層的組合可以透過〔圖層〕選單→〔與下一圖層組合〕或〔組合選擇中的圖層〕進行。

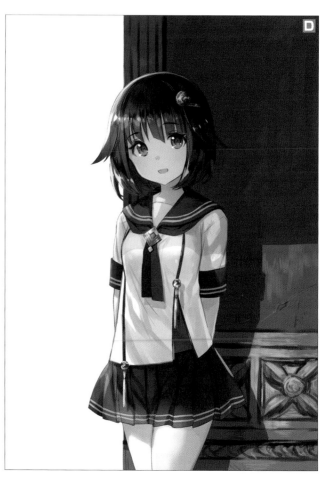

4 描繪房檐

4-1 房檐的基底描繪

描繪牆壁後方的房檐。與牆壁相同，基本上步驟一樣是建立基底→描繪細節。
幾乎只有使用到圖形工具，就能夠簡單描繪。不需要考量太多透視線等等是否正確，只要呈現出該有的印象即可。

A 在描繪了牆壁的圖層之下，新建一個圖層。

B 選擇圖形工具的「長方形」。在工具屬性面板，將「線、塗色」設定為「建立塗色 ◢ 」。

C 拖曳工具，決定作為房檐基底的形狀與顏色。尺寸請參考草稿。

D 新建一個為了描繪房檐椽木的圖層。但是草稿會被 **C** 描繪的房檐基底遮蓋而看不見，因此要向上方移動。

E 選擇圖形工具的「直線」。

F 畫出1條傾斜的直線，將其複製後作為椽木的基底。畫面深處的部分也以相同的方式描繪，呈現出立體感。

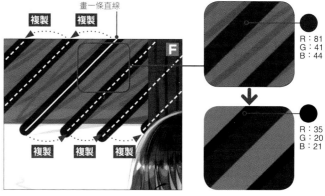

4-2 整理椽木的形狀

橡木的多餘部分以橡皮擦工具消除，整理形狀。

A 溢出的部分以橡皮擦工具的「較硬」消除，斷面要與房檐保持平行。

B 消除多餘的部分，呈現出立體感。

◎POINT◎　以直線消除

按住 Shift 拖曳橡皮擦工具，就能夠以直線進行消除。
將圖形工具的「直線」設定為透明色後使用，也可以有相同的效果。

4-3 大略地描繪細節

以與牆壁相同的方式描繪細節後，將整體結合。因為之後還要進行模糊處理，因此細節的描繪比起牆壁更加簡略也沒有關係。

A 橫向的椽木也以「4-1」「4-2」的工程相同的方式描繪。

B 以與牆壁相同的方式加入陰影。房檐原本即是會形成陰影的區域，雖然現實中不會形成如此明確的陰影，但在畫面呈現上可以藉由加入誇張的陰影，強調出立體感。進一步要在牆壁的左側邊緣加上亮面，使房檐與牆壁的邊緣更加明確。

C 因為房檐的顏色太過明亮，所以要使用合成模式「色彩增值」的圖層進行塗色，將整體進一步調整變暗。

D 椽木的存在感太過搶眼，因此要使用深紫色的噴槍工具「柔軟」，對細部細節進行模糊處理。特別是牆壁的邊緣部分，要加強模糊處理。

呈現東洋風格的訣竅

以下是這次描繪房檐時參考的照片。只依靠自己的知識與經驗畢竟有其極限，請好好地參考資料進行描繪吧。這對於讓畫面更有說服力也是重要的環節。

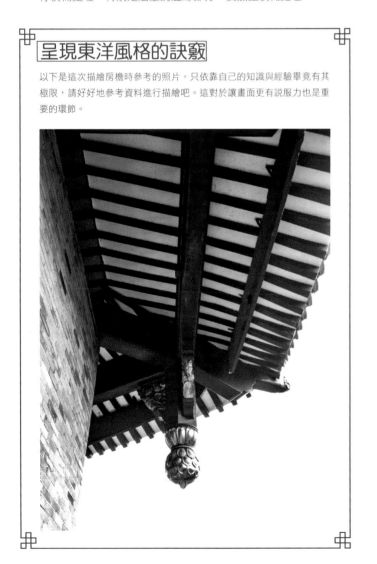

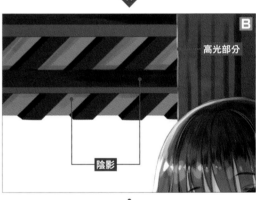

高光部分

陰影

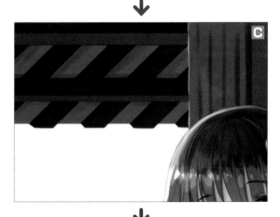

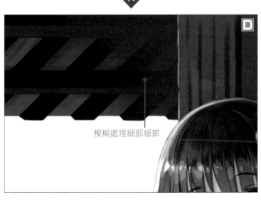

模糊處理細部細節

5 描繪遠景

5-1 描繪天空

描繪牆壁與房簷後方的風景。首先，要決定天空的顏色。

A 在房簷的下方新建一個圖層。

B 選擇漸層工具的「白天的天空」。

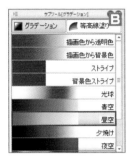

C 拖曳工具，建立天空顏色的漸層。

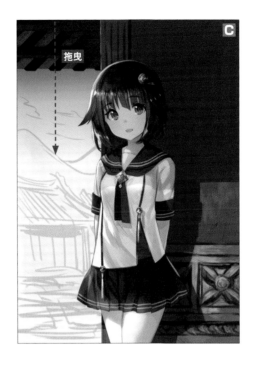

拖曳

◎POINT◎ 調整漸層處理

將漸層工具的工具屬性面板上的「描繪對象」項目，設定為「建立漸層圖層」，新建一個漸層圖層，建立漸層處理。

這個圖層之後可以藉由操作工具「物件」的拖曳縮放控點，變更漸層處理的形狀與位置、方向。

如果一時半刻無法決定好漸層處理的印象時，請務必使用這個功能。

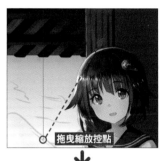

拖曳縮放控點

可以變更漸層處理的方向

5-2 描繪建築物的基底

利用縱橫的位置參考線，描繪建築物的基底。一方面因為是遠景的建築物，而且這個部分稍後還會進行大幅度地模糊處理，所以只要看得出大致的形狀即可。

A 在描繪天空的圖層之上，新建一個圖層。

B 使用「G筆TF」，徒手描繪建築物的大致形狀。

C 塗上建築物的基底顏色。
也將其下的草地基底的顏色塗色。草地要大略地區分為受光線照射部分（亮綠色），以及未受光照射部分（暗綠色）。

以縱橫的線條為參考，描繪建築物

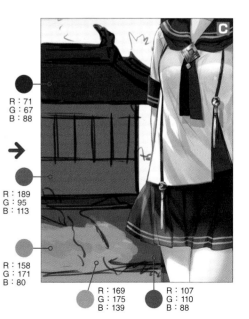

R：71
G：67
B：88

R：189
G：95
B：113

R：158
G：171
B：80

R：169
G：175
B：139

R：107
G：110
B：88

5-3 描繪光與影的細節

基底描繪完成後，稍微要描繪一些細節。在此重要的是「光與影」的變化。

與其講求好好地描繪形狀輪廓，不如說是要強烈地意識到光源來自左上方，將形成陰影部分及受光線照射的部分分別進行塗色的印象比較重要。

A 一邊控制「G筆TF」的筆壓，一邊描繪。藉由簡略地塗色，表現屋頂瓦片受光線照射的部分。再將外牆的屋頂形成的陰影部分調整變暗。

B 以筆刷的筆觸隨意地表現草地的質感。依照「**5-2**」**C** 決定好的構圖，受光線照射部分以亮綠色，建築物形成的陰影部分以暗綠色描繪。

在受光線照射的部分塗色，表現屋頂瓦片

形成陰影的部分

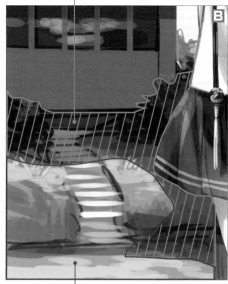

將屋根形成陰影的部分調整變暗

受光線照射的部分

5-4 描繪窗戶的模樣

在建築物的窗戶上描繪出模樣，強調東洋風格。請先準備好資料照片，再進行描繪。

A 新建一個圖層，一邊參考資料，一邊描繪窗戶的模樣。控制好「G筆TF」的筆壓，與其描繪具有規律性的形狀，不如意識到徒手描繪的手工繪製感，效果會更好。

B 以複製&貼上增加模樣。上方是屋根形成的陰影，因此要調整變暗。

C 以與牆壁相同的方式添加質感，建築就完成了。

將上方調暗

→

呈現東洋風格的訣竅

建築物是參考資料照片描繪而成。

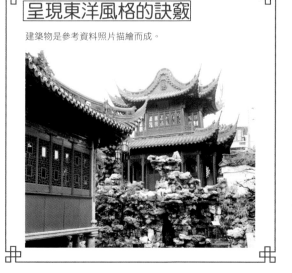

5-5 描繪建築物後方的林木

在「1-2」的草稿階段時，描繪在建築物後方的是山，不過隨著描繪作業的進展，覺得畫面比例平衡好像不太理想，因此將其變更為林木。

A 使用「樹葉群隊2（第20頁）」筆刷，描繪建築物後方的林木。這個時候的光亮與陰影也很重要，要將林木視為一整個區塊，受光線照射面是亮綠色，形成陰影面則要使用較暗的綠色。

5-6 描繪雲朵

在天空中描繪雲朵。藉由筆刷的隨意筆觸，可以表現出雲朵的不規則性。

A 使用毛筆工具「油彩」指令群的「油彩平筆」，描繪雲朵的基底形狀。

B 藉由在下方以稍微暗色進行塗色，可以表現雲朵的厚度。

C 遠景描繪完成，整體也大致上完成了。

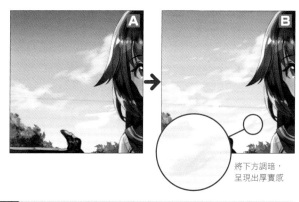

將下方調暗，
呈現出厚實感

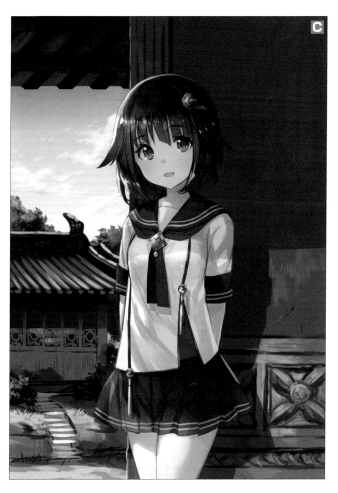

◎POINT◎　藉由光與影呈現出真實感

因為之後會進行模糊處理的關係，仔細觀看建築物與草地的話，會發現相當地粗糙，而且幾乎沒有描繪細節。
即使如此，看起來卻有真實感而不會覺得哪裏奇怪，這是因為有好好地進行光亮與陰影的設定。
反過來說，如果光源與陰影的設定雜亂無章的話，不管怎麼描繪細節，也無法將空間營造出來。

6 修飾完稿

6-1 模糊處理遠景

為了要讓角色人物醒目,需要對背景進行模糊處理。

這是模擬相機景深(第40頁)的技法,藉由將符合焦距的物體(在此是角色人物＋距離角色人物極近距離的物體)以外的部分都進行模糊處理,可以讓角色人物更加醒目。

特別是在以角色人物為主體的插畫,描繪背景時有效的手法。

因為要加入模糊處理的關係,背景不需要過多的細節描繪,也可以大幅縮短作業時間。

A 透過「**5-1**」~「**5-6**」的工程,選擇描繪遠景的圖層,執行〔圖層〕選單→〔組合選擇中的圖層〕。

B 將組合後的遠景圖層,以〔濾鏡〕選單→〔模糊處理〕→〔高斯模糊(第16頁)〕進行處理。要將「模糊範圍」的數值設定為「30」。

C 於是遠景就會呈現出如同調整鏡頭光圈一般變得模糊。

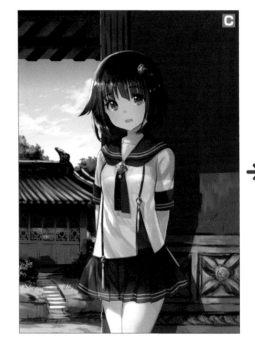

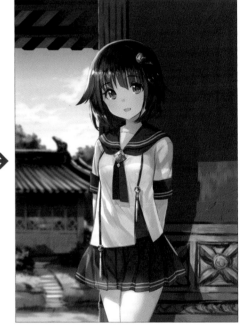

6-2 模糊處理房檐

以相同的方式模糊處理房檐。因為比遠景接近角色人物的關係,模糊處理的程度要稍弱一些。

A 選擇描繪房檐的圖層。

B 執行〔高斯模糊〕。要將「模糊範圍」的數值設定為「10」。

C 此時房檐也進行了模糊處理。比起遠景,模糊處理的力道較弱。

6-3 透過陰影的差異呈現出戲劇性效果

藉由添加描繪柔和的光線，強調與陰影的差異，在畫面上營造出戲劇性的效果。

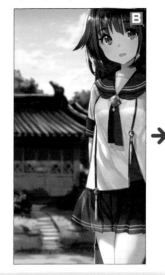
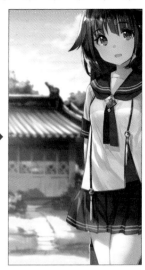

A 新建一個合成模式「相加（發光）」的圖層。不透明度降低至「80%」。

B 使用噴槍工具的「柔軟」，輕輕地在受光線照射的部分塗上橘色。

6-4 調整角色人物後即告完成

在角色人物的周圍也輕輕加上柔和的光線，輪廓邊緣部分（如頭髮與衣服等等）加上奶油色的反光，可以襯托出角色人物的存在感。

最後再配合氣氛，噴塗一些光線的粒子也不錯。可以增加空間感。

與只有角色人物的畫面相較之下，更容易了解到角色人物所處的狀況及世界觀。一聽到「背景」這兩個字，很容易會想成「一定要將建築物的細節描寫全部畫出來！」或是「一定要完美地符合透視線！」，其實不需要太緊張，試著像這樣從簡單的部分開始挑戰看看吧。

反光

A 在為了描繪反光的通常圖層，以合成模式「相加（發光）」新建一個用來描繪角色人物周圍的光、光線粒子的圖層。

B 使用「G筆TF」，在頭髮與衣服的邊緣部分加上奶油色的反光。

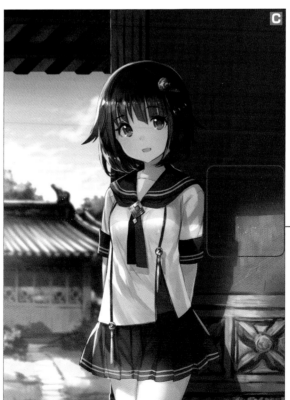

C 在角色人物周圍受光線照射的部分加入橘色的柔和光線。

D 使用噴槍工具的「飛沫」，噴塗一些光線的粒子。在工具屬性面板將「粒子尺寸」調整為較小會更佳。

光亮與陰影

技法 1

妥善運用光亮與陰影,可以在插畫呈現出3次元的立體感。描繪插畫的時候,請明確地決定光源(光線照射過來的方向)設定如「光源在哪裏?」「有幾個光源?」「光源的強度為何?」等等,並依照此設定在畫面中加上陰影吧。

光源的變化

01 自然光(白天)

白天的光源幾乎都是太陽光。基本上,愈靠近前方的物體顏色較深,看起來也愈鮮明;相反的,愈靠近後方的物體,外觀較明亮,看起來偏白色且朦朧(第67頁「空氣遠近法」)。
陰影雖然看起來像是朝向光源(太陽)相反方向平行延伸,但這是因為太陽光源過於巨大所造成的印象。實際上陰影延伸的時候,一方面要意識到保持平行,一邊稍微改變角度,會更有自然的感覺。

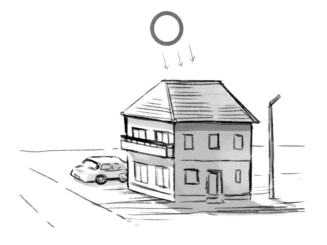

02 自然光(傍晚)

逆光背對太陽的狀態,陰影看起來像是擴散成放射線狀。

被建築物遮蓋住的光源(太陽)在這個位置

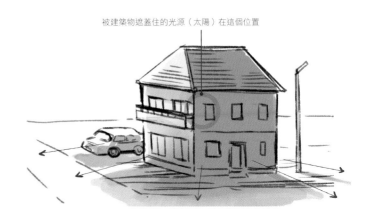

◎POINT◎ 觀察陰影

藉由平常養成觀察陰影的習慣,可以掌握住陰影形成的規律性。
舉例來說,即使是隨意漫步在路上的時候,太陽在哪個位置?而建築物的陰影會朝哪個方向延伸?處於室內的時候,天花板的燈光會造成怎樣的陰影?像這樣有意識的進行觀察可以獲益良多。

03 人造光（夜晚）

到了夜晚，很多時候會同時出現建築物的照明或月光等等複數的光源，在這樣的狀態下，愈接近各自光源的物體愈明亮，愈遠的物體則愈黑暗。基本上，光線會以各自的光源為中心向四周朦朧擴散。

此外，像路燈及燈光這種具有方向性的光源，看起來像是會朝向照射的方向形成雲隙光。在這樣的狀態下，同樣也是光源處最為明亮，離得愈遠雲隙光則會漸漸地變得朦朧。牆壁及地面受到光線照射的部分，因為光線集中的關係，看起來較明亮，而且與光源相同的方式，由中心向外側朦朧擴散。

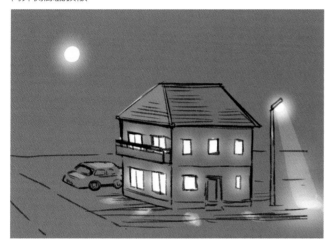

藉由陰影表現距離感

不僅只有物體立體感，藉由陰影還可以表現物體與物體的距離感以及關連性。

舉例來說，即使使用相同線稿，藉由陰影的呈現方式變化，畫面給人的印象也會有很大幅度的不同。 A 看起來像是咖啡杯放置在紙上； B 看起來像是咖啡杯飄浮在紙上。

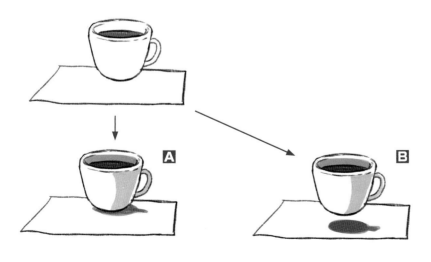

◎POINT◎ 陰（Shade）和影（Shadow）

陰影嚴格說來大致上可以區分為2種類型。解釋起來和語言的定義也會有些關係，沒有受到光線照射，看起來較暗的部分，因為物體的立體感而形成的漸層稱為「陰（Shade）」；而物體受光線照射，背景及地面受到其外形輪廓影響而變暗部分、高低落差所形成的較暗部分或凹槽部分則稱為「影（Shadow）」。在本書中，如果沒有特別需要區分說明時，會將陰與影統稱為陰影。

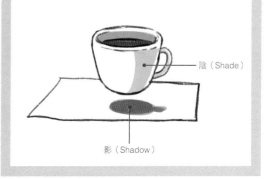

陰（Shade）

影（Shadow）

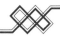

光線與色彩

光線與色彩之間具有緊密的關係。人的眼睛是透過物體反射出來光的顏色,將其認知為該物體的顏色。也就是說,塗色作業也可以想像成是將光線照射在物體上的作業。在此要對於塗色作業時,必須要掌握的光線思考方式及其特徵進行解說。

重要的3種類型光線

光線照射在物體時會被反射吸收。而反射出來光的顏色,會被認知為該物體的顏色。每個物體容易反射的顏色不同,舉例來說,蘋果及草莓等容易反射紅色的光,其他的顏色則會被吸收,因此看起來像是紅色。

另外,像這樣容易反射紅色系顏色的物體,如果極端地以藍色強光打光照射的話,因為光線會被吸收的關係,看起來會像是黑色。

只要理解這個光線與色彩之間的關係,就可以視為「塗上顏色=打光照射」。

透過這樣的思考方式,很容易就能理解應該塗上什麼樣的顏色?塗在哪裏比較好?減少很多塗色作業時的迷惘。

描繪插畫的時候,大致上請意識到以下的3種光線。

光源

- ・大範圍打上的亮光　　・反光　　・高光

在此舉例說明,我們先預設光源來自右上方,在立方體上呈現這3種不同類型的光線模式。

01 大範圍打上的亮光

這是大範圍打在物體面上的亮光。這個時候塗上的顏色是物體的「固有色(並非極端明亮,也沒有調整變暗時的物體顏色)」。在現實中是以這個顏色的光反射出來。

一邊考量來自光源的光會照射在哪個部分,一邊塗上顏色。在此因為光源設定來自於右上方,上方會受到較強的光線照射。

因此,相較於正面,上面顯得較為明亮。反過來說,左面因為是未受光照射的部分,不塗色保持原來的樣貌。

02 反光

受到周圍影響的一種光線(環境光),反彈回照的光。雖然光的來源不同,但受到反光照射部分一樣會顯得比較明亮。

反光本來在任何位置都會形成,基本上,因為相較於大範圍打上的亮光,反光相當微弱,所以主要會描繪在光線無法到達的部分。此處是在未受光線照射的左面與前面的下方,加上淡淡地反光。

描繪風景插畫時,天空的顏色以天空反射出來的藍色光呈現的情形較多,但配合周圍的物體及場景,也會有以配合色呈現的情形(舉例來說,附近有紅色的物體時,加入帶紅色的光等等)。

03 高光

最明亮部分的光。相較大範圍打上的亮光更為明亮。

特別是在接近光源的部分加上高光。此外,藉由在物體邊緣等等端面形狀的位置加上高光,可以強調出想要醒目呈現的部分及輪廓。

◎POINT◎　基準是太陽光

樹葉的顏色是綠色,蘋果及草莓是紅色這類人眼對於顏色的認知,全部都是以太陽光作為基準。如果是在螢火蟲光或白熾燈的下方,物體的顏色看起來就會出現微妙地變化。

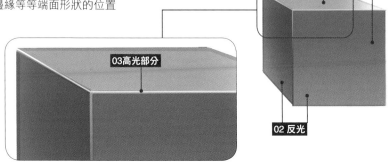

01大範圍打上的亮光

03高光部分

02反光

光線顏色變化所形成的不同印象

即使是相同的物體，打上亮光的顏色有變化，物體看起來的顏色也會有變化。塗色作業時，藉由預設受到哪種顏色光線照射進行上色，可以在物體上呈現出各式各樣的不同印象。

這對於場所、時間、季節等場景位置的說明是很有效的表現手法。在此就讓我們改變打在立方體上亮光的顏色，看看各自會帶來怎麼樣的印象呢。

01 傍晚

傍晚的太陽光中紅色、橘色的成分較強。預設受到橘色光線照射，透過橘色系的塗色，可以呈現出傍晚的印象。

此外，相對於上面，藉由加強前面亮度，可以表現出夕陽特有的低位置光源。

02 夜晚

藉由將物體的顏色塗色成藍紫色，可以呈現出夜間的印象。

此外，透過上面的偏黃色系顏色，可以表現出月光的感覺。

03 炎熱

藉由紅色的打光照射，可以表現出附近有火焰之類的熱源。

雖然說「紅色＝炎熱」這樣的印象有些過於簡單，但在插畫的表現上，這種過於簡單的手法反而是非常有效果的呈現方式。

04 寒冷

藉由藍色的打光照射，可以表現寒冷的印象。其實光線不論強弱大小都帶有熱度，寒冷的光線本身是不可能存在的，但我們所要追求的是「藍色＝寒冷」所帶來的印象。此外，如果加上較強的水藍色反光，可以讓人聯想到如冰塊般的物體形成的反光。

05 神聖

這是將彩度較低的光以全方向打光的狀態。

彩度較低的光讓人聯想到潔淨感，甚至是淨化的感覺。藉由被這樣的光線包覆其中，可以帶來神聖的印象。

06 恐怖

紫色容易讓人聯想到黑暗的印象，如果再加上綠色的逆光，可以更加強調這個印象。

景深

在此要介紹運用景深呈現散景效果的描寫技巧。景深主要是在攝影的領域使用的技術,透過在插畫上的應用,可以讓作品看起來更有真實感。插畫與照片一個是透過攝影,一個是透過描繪,表現方式雖然各有不同,但「在一個框架(畫布)內,呈現出想要表現的一個場景」這點,兩者是相通的。因此各式各樣的技術可以互相應用。

活用散景的表現

所謂的景深,指的是以相機拍攝風景的時候,符合焦距的範圍。景深較淺的照片,在符合焦距範圍的母題物件的前後會出現散景(前散景‧後散景)。

描繪插畫時,藉由模擬這個狀態的表現,可以加強立體感,進而將視線誘導至想要呈現的母題物件上面。

舉例來說,**A** 與 **B** 的畫面是在近景靠近相機前方的位置,擺設了許多母題物件,並藉由模糊處理來加強畫面的立體感。

此外,像 **C** 與 **D** 這樣,以角色人物作為主體,並帶有背景的插畫,可以設定為極淺景深,將角色人物後方的背景與角色人物前方的母題物件大膽地進行模糊處理,對於距離感以及空間表現上也是相當有效的手法。

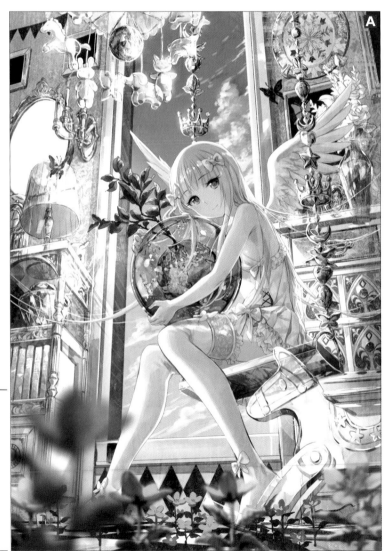

初次刊載:《K-BOOKSプレミアムジークレー》周邊產品用插畫

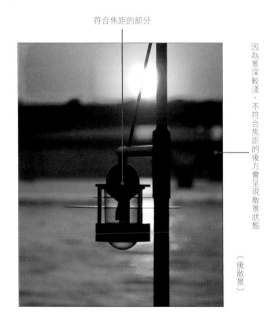

符合焦距的部分

因為景深較淺,不符合焦距的後方會呈現散景狀態

(後散景)

前散景

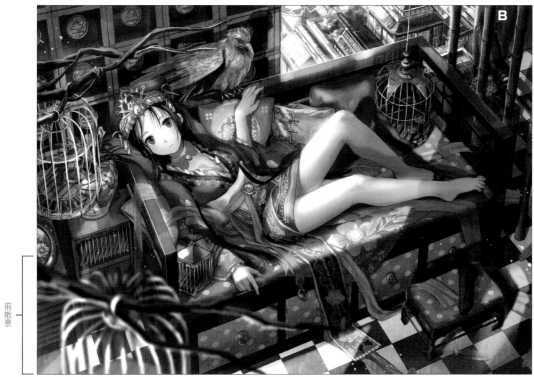

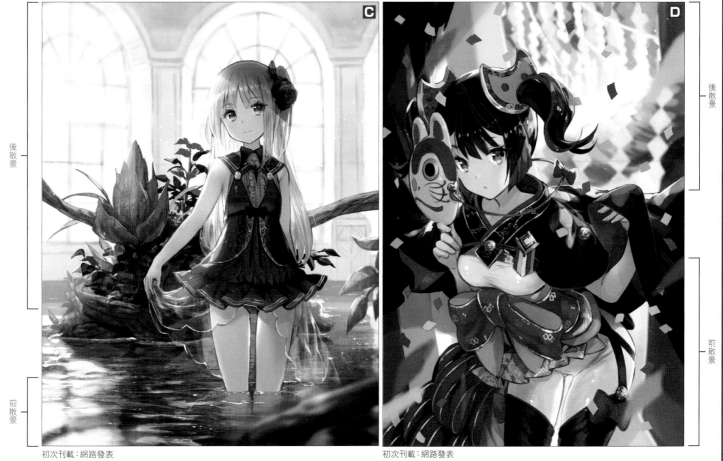

前散景

初次刊載：網路發表

後散景

前散景

後散景

前散景

初次刊載：網路發表

初次刊載：網路發表

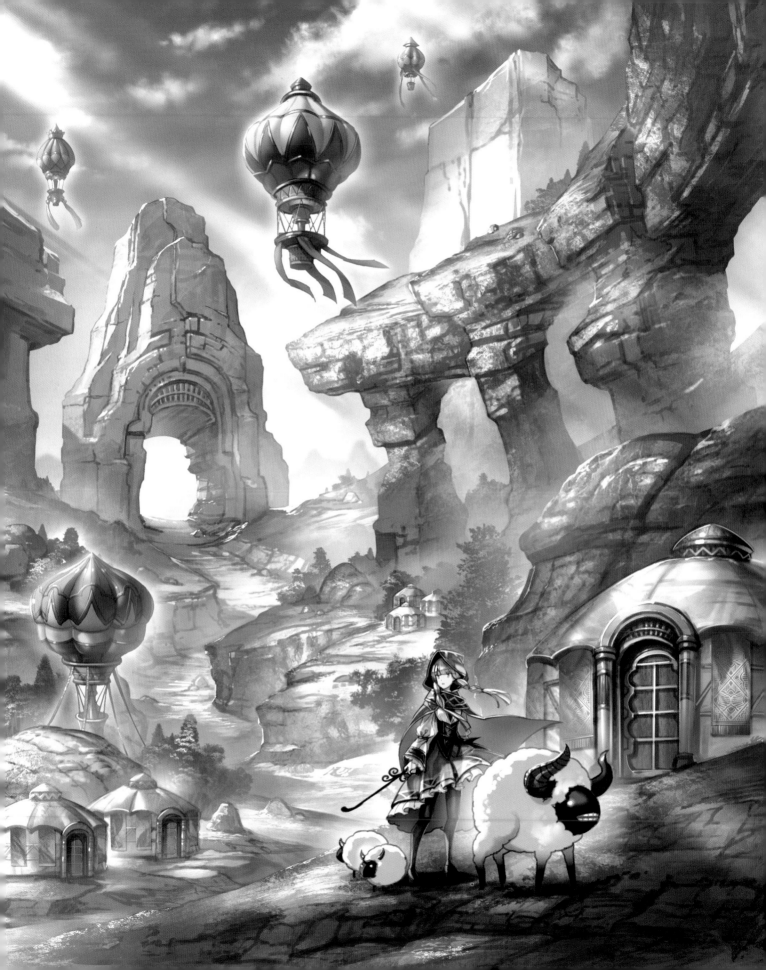

01 那片放羊的balloon天空

—以近景‧中景‧遠景建構畫面—

Illust & Making by Zounose

◆ 解說的重點項目

這是一幅不須要去意識到透視線的構圖與建築物、岩山、草原等等簡單易懂要素所構成的風景插畫。
此外，也不使用照片等等的材質素材，只使用筆刷描繪而成。

◆ 世界觀設定

這幅插畫加入的要素只有蒙古風的蒙古包與岩山聳立的草原（最後才又添加了熱氣球）。

如果只有這樣的話，僅僅只是單純的蒙古風景，而沒有奇幻感，因此這裏將要素按照原樣保留下來，但在外形稍微加工，就成了現實中不存在的風景。

藉由將背景由廣大的草原，改變為凹凸起伏劇烈的地形，除了呈現出畫面的奇幻感之外，也引導出其有趣之處。

而右上方形狀奇特的岩山群，外形的靈感是來自於現代都市的高速公路。配合這個造型，後方遠景的岩山也設計成可以聯想到高層大樓的外形輪廓。蒙古包四散的草原與可以聯想到高速公路、高層大樓的外形輪

廓，像這樣把看起來是錯誤結合的要素，適當地搭配組合，在呈現出奇幻感這方面是相當重要的技巧。

此外，中央後方的岩山除了本身看起來就已經具備大門一般的外形輪廓，還在重點位置添加浮雕狀的裝飾，將這幅插畫的主體保留了下來。藉由將這些浮雕的樣式添加在蒙古包的入口部分，「這兩者都是出於相同文明之手呢？還是遊牧民族效仿古代文明的岩山浮雕遺跡，帶入蒙古包的設計呢？」像這樣激發觀眾產生妄想也是構圖設計的目的之一。
讓觀看插畫的人形成充滿妄想的空間，是奇幻風景重要的要素。

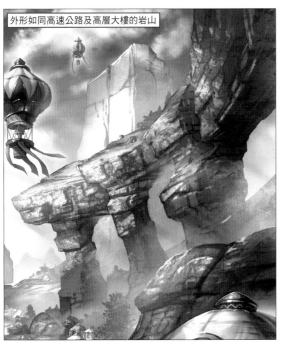

外形如同高速公路及高層大樓的岩山

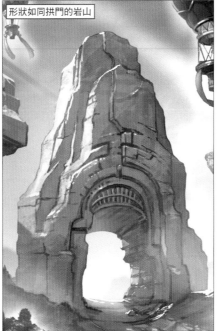

形狀如同拱門的岩山

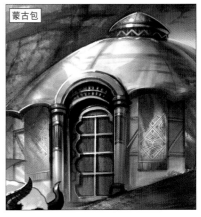

蒙古包

1 描繪草稿

1-1 描繪大致的草稿

描繪草稿。這次的插畫不會有線稿的步驟，而是在草稿階段將各項細節充實其中來代替。一邊在心裏構思畫面的結構，一邊將大致的要素及構圖逐漸描繪成形。

A 以〔檔案〕選單→〔新建〕的流程新建一個畫布之後，接著在圖層上開始描繪草稿。

B 使用客製化筆刷（第18頁）的「TF底稿」，簡略地描繪風景插畫中的要素。不用在意詳細的細部細節，只要能辨別大致的形狀即可。這次也不需要去意識到透視線。

呈現東洋風格的訣竅

透過宛如水墨畫一般的筆觸，呈現出東洋風格。淺色部分像是暈墨筆法的感覺，而深色部分則像是以吸飽墨水的毛筆描繪的感覺。

深色部分

淺色部分

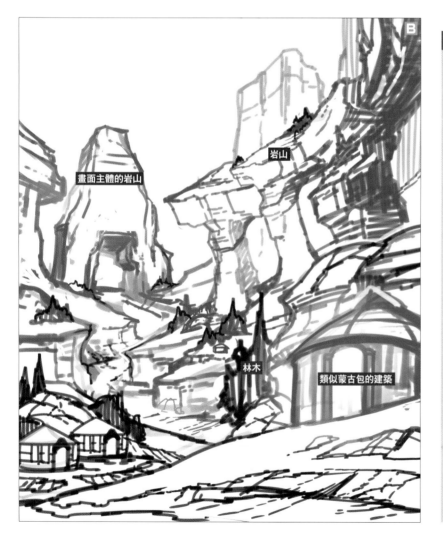

畫面主體的岩山

岩山

林木

類似蒙古包的建築

◎POINT◎ 區分各個距離

描繪草稿的時候，也要預先考量插畫整體的近景、中景、遠景（＋天空）的分布。

雖然說不是一定要區分為這3階段，但這畢竟也是呈現出大致遠近感的一種理論技巧，在尚未熟悉風景插畫之前，先以這樣的思維作畫也沒有什麼不好。

實際上在描繪社群網路遊戲等等的插畫時，業主大多會指定一定要區分近中遠等3種圖層。

此外，也有進一步細分區隔各距離比較方便描繪的情形，但即使如此，首先也得大略地將近中遠的距離感建立起來，然後再從中進一步細分區隔。這樣在區隔各個距離的時候，才能維持住畫面的強弱對比。

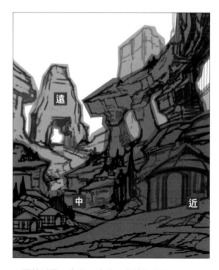

遠

中

近

※關於近景‧中景‧遠景，也請參考第62頁。

44

描繪時需要意識到包含觀看插畫者的視線誘導在內的構圖與結構。關於視線誘導的思考方式有著各式各樣不同的方法，這次的插畫範例主要是特別留意以下幾點。

配置朝向插畫主體的要素

中央後方的岩山構造體（綠色圓圈），是這幅畫面的母題物件。為了要與其他的岩山明顯作出區隔，藉由如同大門般的外形輪廓來吸引目光。

次主體是四散各地如同蒙古包的小屋（紅色圓圈）。描繪一條將這些小屋連接起來的道路，誘導視線朝向主體岩山（紅色箭頭）。

除此之外，右上方呈現彎曲弧度岩山群，彎曲角度的方向也集中朝向主體岩山（藍色箭頭）。

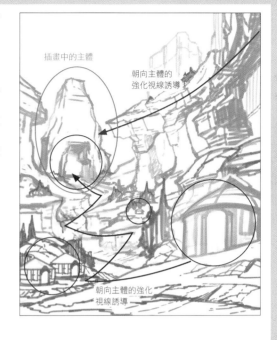

插畫中的主體
朝向主體的強化視線誘導
朝向主體的強化視線誘導

整理構圖比例平衡

透過呈現彎曲弧度岩山與前方的斜坡，形成朝向左下方流勢的線條（紫色線條），按照這個樣子的話，構圖比例平衡不是太理想。

於是為了改善這個狀況，將吸引視線集中的部分（中央後方的岩山與近景的蒙古包）配置成朝向右下方的線條流勢（黃色線條）。

像這樣讓各項要素配置成交叉的狀態，可以解決視線的動線朝向左下方的狀態，成為比例平衡良好的構圖。

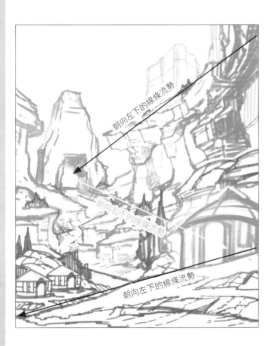

朝向左下的線條流勢
朝向右下的線條流勢
朝向左下的線條流勢

考量視線的起點與終點

我們要去思考觀看畫面的人，一開始會先看到哪裏？視線會怎麼樣的移動？

以這個範例的情形來說，視線的起點會在畫面主體的中央後方岩山開始，接下來沿著彎曲弧度形狀的岩山所形成的天際線朝向右上方，然後移動到正下方的蒙古包，最後是跟隨前述的紅色箭頭，將視線誘導回主體岩山為目標。

我經常在思考，如何營造出讓觀看插畫的人彷彿也像是參加了一場在那個世界裏的冒險般的錯覺。

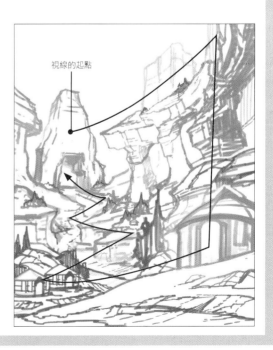

視線的起點

1-2 將線條淡化消除

草稿的細節描繪作業持續進行。但如果這樣描繪下去的話，線條顯得太多了。因此要先將線條淡淡地消除。

A 以線條密集、深色部分為中心，使用「TF淡化消去」將線條淡淡地消除。

將草稿的線條淡淡地消除

◎POINT◎　隨機地消除

重點在於不要以均等的強度及範圍消除線條。線條的隨意感會讓畫面呈現出獨特的味道。

◎POINT◎　消除作業要能夠修正

在此是採用新建一個圖層，藉由白色塗色消除的作業方式，但使用橡皮擦直接消除草稿也OK。只不過，像這樣的情形，為了方便後續可以修正，使用圖層遮色片（第17頁）消除比較好。

		100 %通常
👁	✏	うす消し
👁		100 %通常
		ラフ

1-3 整理草稿

進一步仔細描繪草稿。
岩山等等的細部細節刻意稍作保留不要過度描繪，只要能看得出大致的立體感及形狀即可。過多的細節在之後的塗色作業時會造成妨礙，而且線稿太搶眼的話也會損及立體感。

A 新建一個為了描繪草稿細節的圖層。

B 使用「TF底稿」筆刷，將線條整理至可以分辨出大致的立體感程度。不要過度描繪細部細節。

		100 %通常
👁	✏	ラフ2
👁		100 %通常
		うす消し
👁		100 %通常
		ラフ

◎POINT◎　以林木的配置作為參考

在畫面中經常出現的林木，充其量是作為配置的參考用途。詳細的細節描繪，會在接下來的工程使用客製化筆刷進行。

◎POINT◎　圖層數不要過多

作業完成的圖層，請視情形將其以某種程度組合起來。如果保持圖層區分的狀態繼續作業的話，圖層數量會不斷增加，視電腦的規格不同，有可能會造成處理變慢的狀況。此外，過於繁瑣的圖層也有可能造成出乎意料外的失誤。這裏在草稿整理結束的階段，會將「草稿」「淡化消去」「草稿2」這3個圖層組合起來。

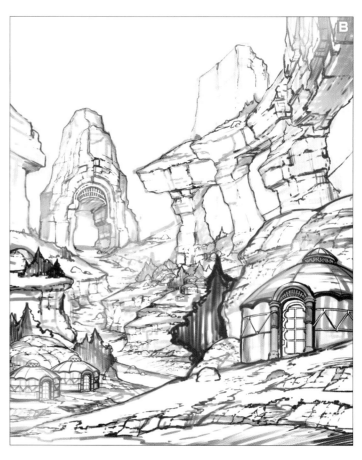

2 依近景·中景·遠景分別上色

2-1 近景底圖上色

將各距離的底圖顏色分別塗色。首先要從近景開始作業。

A 新建一個近景用的圖層資料夾。在其中新建一個底圖用的
圖層。

B 使用「TF主要」筆刷，將近景部分的輪廓描繪出來，並藉
由填充工具來填充上色建立底圖。

C 樹木的部分使用「TF林木單色」「TF林木單色 縱長」等客
製化筆刷描繪。描繪時與其以畫線的方式，不如使用蓋章
的方式輕輕壓在畫布上描繪更佳。

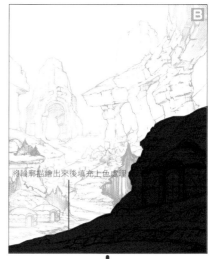

將輪廓描繪出來後填充上色處理

◎POINT◎　**依各距離將圖層整合在一起**

藉由圖層資料夾將具有相關性的部位組件整合在一起，能夠讓圖
層的管理更加容易。可以減少尋找特定的圖層時間，或是不慎加
筆描繪到預期外圖層的混亂狀況。
在此大略地區分為「近景」「中景」「遠景」以及「天空」等4個
圖層資料夾。
圖層資料夾的建立，可以透過〔圖層〕選單→〔新建圖層資料
夾〕來執行。

使用蓋章的方式輕輕壓在畫布上描繪

2-2 塗色近景以外的底圖

中景、遠景、天空也以與近景相同的方式區分塗色。

A 分別新建中景、遠景、天空用的圖層資料夾。在其中，新
建各自的底圖用圖層。

B 以與近景相同的方式，將各距離區分塗色。

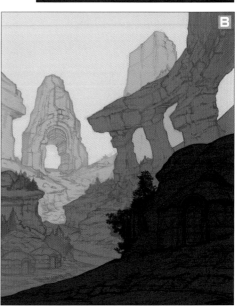

◎POINT◎　**底圖塗色的顏色**

底圖塗色的顏色，選擇顏色較深，彩度較高的顏色較佳。在確認
底圖的外形輪廓及檢查塗色有無遺漏時會比較方便。用色的決定
會在稍後進行，此時使用任何一種顏色也沒有關係。

2-3 在天空施加漸層處理

由此開始，要決定底圖使用的顏色。
首先，在天空施加漸層處理。選擇讓下方較明亮的顏色。

A 使用漸層工具（第13頁），讓天空上方的顏色較深，下方則較為明亮（較淺色）。

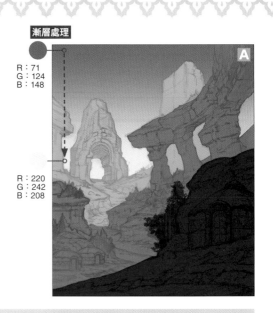

漸層處理

R：71
G：124
B：148

R：220
G：242
B：208

◎POINT◎　天空的顏色深淺

天空的上方為前方，下方為後方，因此依照空氣遠近法（第67頁），上方顏色較深，下方顏色則較淺。

2-4 變換近景～遠景的顏色，以作為陰影色的參考

決定各距離底圖的顏色。這個顏色即會成為各距離的陰影色參考。
依照空氣遠近法，近景的顏色最深，愈朝向遠景顏色變得愈淺，最後成為整個融入天空的顏色。

A 將底圖圖層設定為「指定透明圖元（第14頁）」，改塗其他顏色。將近景～遠景，塗色為深～淺的顏色。

B 複製「1-3」工程的草稿，剪裁為各距離的底圖。各距離草稿的多餘部分，使用圖層遮色片消除。

C 將各距離的草稿顏色調整至與底圖融合。

淺色

深色

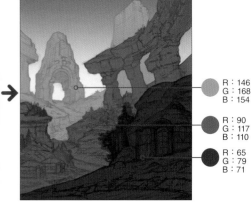

R：146
G：168
B：154

R：90
G：117
B：110

R：65
G：79
B：71

◎POINT◎　使線條融合

草稿線條藉由將合成模式（第15頁）設定為「色彩增值」，可以與底圖的顏色融合。若將圖層的不透明度也因應距離調降的話，融合的狀態會更理想。

◎POINT◎　色相也要調整變化

由近景～遠景的顏色變化，不只是表現在明度方面，色相也要逐漸調整變化。如果不這麼做的話，色調會變得過於單調。

調整草稿的顏色，使其與底圖融合

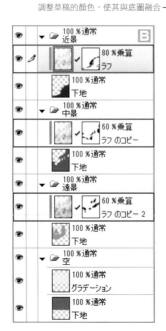

B

		100％通常 近景
		80％乘算 ラフ
		100％通常 下地
		100％通常 中景
		60％乘算 ラフ のコピー
		100％通常 下地
		100％通常 遠景
		60％乘算 ラフ のコピー 2
		100％通常 下地
		100％通常 空
		100％通常 グラデーション
		100％通常 下地

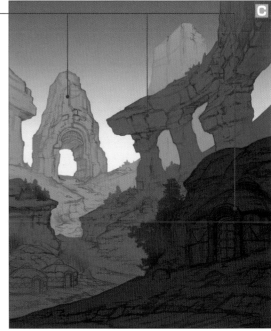

C

3 營造出立體感

3-1 強調物體的外形輪廓及距離感

由此開始要在近景・中景・遠景的各距離感中，進一步呈現出更細微的距離感。藉由這樣的方法，可以讓物體的外形輪廓突顯出來，此外，還可以整理前後（在此指的是蒙古包及其後方岩石）的位置關係。

下述的 Ａ ～ Ｄ 即為基本的工程。

Ａ 建立一個合成模式「濾色」的圖層資料夾，在其中一邊建立圖層，一邊將各部位距離感呈現出來。

Ｂ 使用「TF主要」筆刷，如圖解一般，在想要突顯的部分（在此是近景的蒙古包上方）後方塗色。

Ｃ 將多餘的部分以「TF淡化消去」筆刷淡淡地融合消除。

Ｄ 第2個階段是要將各部位的中心部分（想要強調亮度的部分）用圖層剪裁，然後塗色使亮度增強。這麼一來物體的外形輪廓會被進一步強調，增加耐人尋味之處。

Ｅ 在其他的部分也進行Ａ～Ｄ的工程。

將想要突顯的部分後方粗略地塗色

消除至與周圍融合

強調中心部分的亮度

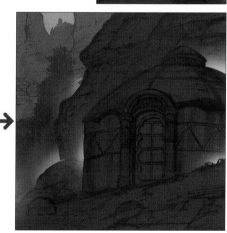

3-2 表現出迂迴曲折

在近景後方以及岩石的圓弧部分表現出迂迴曲折的感覺。

Ａ 使用合成模式「濾色」的圖層，將後方迂迴曲折的部分顏色調淡。使用「TF噴槍」以拖移的方式進行描繪。

將後方迂迴曲折的部分顏色調淡

3-3 呈現出中景、遠景的立體感

以與近景相同的方式，強調出中景、遠景的立體感。
到此為止的工程，已經將畫面整體的物體外形輪廓以及距離感整理完成，並決定出景色的規模。

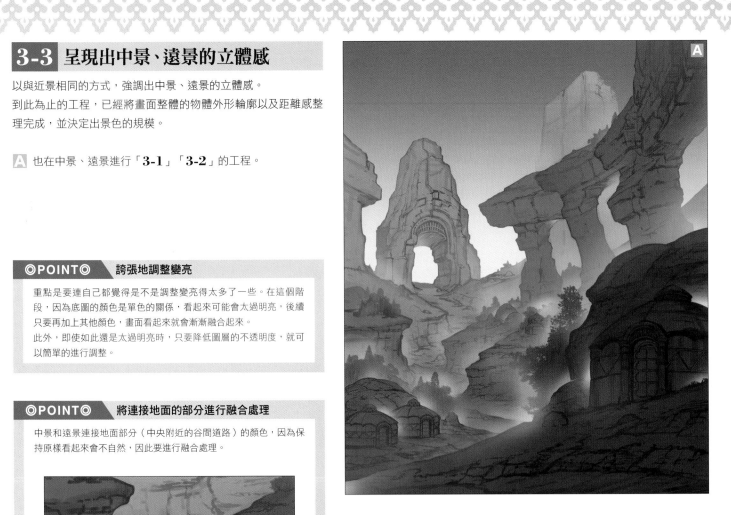

A 也在中景、遠景進行「**3-1**」「**3-2**」的工程。

A

◎POINT◎　誇張地調整變亮

重點是要連自己都覺得是不是調整變亮得太多了一些。在這個階段，因為底圖的顏色是單色的關係，看起來可能會太過明亮，後續只要再加上其他顏色，畫面看起來就會漸漸融合起來。
此外，即使如此還是太過明亮時，只要降低圖層的不透明度，就可以簡單的進行調整。

◎POINT◎　將連接地面的部分進行融合處理

中景和遠景連接地面部分（中央附近的谷間道路）的顏色，因為保持原樣看起來會不自然，因此要進行融合處理。

與地面連接的部分

↓

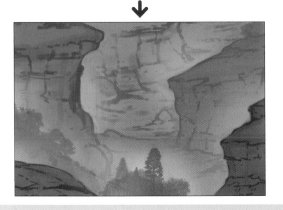

◎POINT◎　在各距離當中進一步細分距離

位於中景右上方的岩山群，以3個階段不同的顏色加以區分。透過這樣的處理，即使在中景當中也可以進一步表現細微的距離感。另外，由於不一定要拘泥於3階段區分，如有必要，即使再增加分層也沒有關係。
反過來說，遠景的顏色幾乎只有1個階段，僅將細節部分的輪廓強調出來而已。

將後方迂迴曲折的部分顏色調淡

4 加上亮光

4-1 大略地打光照射

接著進行打光，將各部位的固有色（第38頁）表現出來。首先，
要描繪出受到自然光照射表面的大範圍亮光。

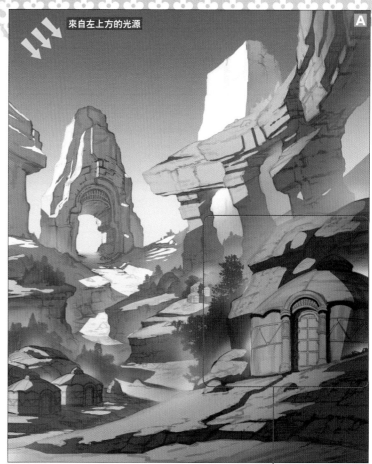

來自左上方的光源

A 意識到來自左上方的光源。

B 新建一個合成模式「相加（發光）」的圖層資料夾，用來描
　　繪亮光。在其中，新建一個為了描繪大範圍打上亮光的圖
　　層。

C 使用「TF主要」筆刷，大略地
　　將受到光線照射的部分塗色。
　　因為充其量只是作為畫面整體
　　的參考，不需要在意細節的形
　　狀。

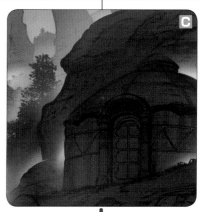

◎POINT◎　先決定亮光的印象

如果要按照嚴謹的程序，首先要決定物體的固有色，然後再仔細地打光照射，但以這幅插畫範例的情形，因
為要讓各位便於理解，所以是先決定好亮光的感覺，然後才塗上固有色。
如果是想要強調陰影色的插畫，這樣的光線處理順序說不定會更有效果。

◎POINT◎　呈現出強弱對比的打光方法

因為大範圍打上的亮光會決定出插畫帶
給人的印象，即便需要違反現實稍微造
假，還是以能夠呈現出強弱對比的打光
方法為優先考量。
舉例來說，右上方岩山群的下方岔開的
支柱部分，粗略地切開一道傾斜的光影
界線。雖然這樣的切開方式對這個場景
位置來說是不可能存在的，但為了要吸
引觀眾的目光，還是以這樣的方式呈現
陰影形狀。
進一步說，在畫面外刻意營造出「是否
有形成這樣陰影形狀的遮蔽物存在？」
的印象，刺激觀眾的想像以及引發妄想
也是目的之一。

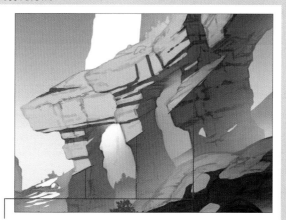

刻意將光影界線傾斜切開，藉此
表現出引人注目的陰影

大略地打光照射

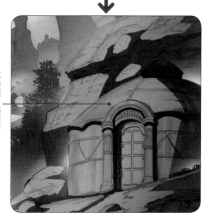

4-2 調整陰影

打光處理之後，會出現一些看起來變暗像是陰影的部分。

因為在「2-4」的工程建立的底圖，直接看起來就像是大致的陰影色，所以只要將在「4-1」的工程大範圍打上的亮光形狀稍作整理或與周圍融合，以結果來說，也會一併成為陰影的調整作業。

A 在「4-1」沒有打上亮光的部分，會保留原來的底圖色彩。以結果來說，這部分會成為陰影的部分。

B 使用「TF油畫刀」筆刷，將大範圍打上的亮光模糊處理與周圍融合。主要是處理光亮與陰影的邊緣部分。另外，如果使用圖層遮色片進行處理，之後還可以調整修正。

C 對大範圍打上亮光的細部進行削減或增加，整理陰影的形狀。

◎POINT◎　增加就要整合

隨著作業的進行，除了「4-1」的工程建立的圖層以外，還會增加其他圖層，所以需要進一步建立圖層資料夾來整合。請像這樣盡量將相同用途的圖層，透過圖層資料夾的方式整合起來。

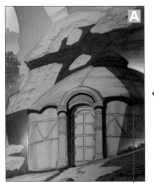

底圖顏色成為陰影色

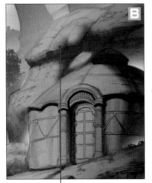

使光亮與陰影的邊緣部分與周圍融合

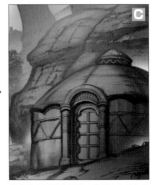

對於亮光的描繪調整，結果也會成為陰影的調整

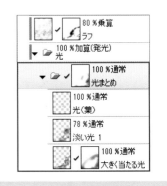

4-3 部分追加描繪出質感

在插畫整體進行與「4-2」相同的工程。

此外，使用客製化筆刷比較容易描繪的部分，可以同時將質感也表現出來。不過因為細節的質感追加工程會在稍後進行，在此只要點到為止即可。

A 草地以及林木使用客製化筆刷「TF植物」「TF植物 大」，一邊添加質感一邊進行描繪。

◎POINT◎　以質感呈現出規模感

中景右上方的岩山，是透過質感表現出規模感的重點部分。此時因為想要將規模感明確地呈現出來的關係，先使用客製化筆刷「TF岩壁凸」「TF岩壁 凸2」「TF岩壁凹」「TF岩壁 凹2」，添加細節質感。反過來說，如果在遠景的岩山上添加了質感，就會和中景右上方的岩山呈現出相同的規模感。這麼一來，遠近感就會因此變得薄弱，所以遠景的岩山不需要添加質感。

藉由添加細節的質感，表現出規模感

林木使用客製化筆刷描繪，同時將質感也表現出來

4-4 塗上物體的固有色

將蒙古包以及岩石、林木等等塗上各自的固有色。

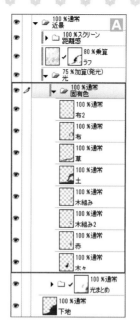

A 在「4-1」建立的圖層資料夾當中，再新建一個圖層資料夾。將其剪裁至打上亮光的圖層（在此範例是整合了複數的圖層資料夾）。在其中一邊建立圖層，一邊分部位塗上固有色。

B 使用「TF主要」筆刷，將蒙古包以及岩石、林木、草地分別塗色。將蒙古包的入口部分塗成紅色，為畫面整體的點綴色。

C 只有顯示塗上顏色的圖層狀態（合成模式為「通常」）。中景、遠景塗色的時候，要以這個顏色為基準。

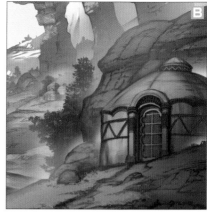

R：42 G：60 B：42　　R：60 G：45 B：28　　R：138 G：114 B：92

R：85 G：106 B：68　　R：105 G：85 B：68　　R：118 G：127 B：132　　R：102 G：25 B：32

◎POINT◎　先決定亮光印象的好處

這種塗色方法的好處，有以下2大項。
第1項是透過剪裁至打上亮光的圖層塗上固有色的方式，可以保留事先建立的陰影色，直接分別塗色。
第2項是不同於沿著線稿分別塗色的方法，可以不用在意細節部分的分別塗色以及塗色作業是否有遺漏，直接繼續下面的步驟，能夠大幅縮短作業的時間。

◎POINT◎　點綴色

「點綴色」是將畫面中不怎麼使用的顏色，在特定位置單點加上顏色。會讓整體的用色看起來更加豐富，營造出畫面的深度。

4-5 在想要突顯的位置打光照射

各部位的上面以及想要突顯的位置，可以單點地打上強烈的光線照射。訣竅是要嚴選塗色的部位，不要在太過廣泛的範圍打光。

A 在「4-4」建立的固有色圖層資料夾之上，再新建一個圖層資料夾。將合成模式設定為「相加（發光）」，剪裁下來。在其中一邊建立圖層，一邊使用「TF主要」筆刷將強烈的光線照射描繪出來。

B 打上的亮光使用「TF油畫刀」筆刷模糊處理，與周圍融合。

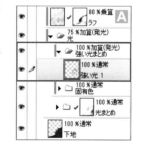

◎POINT◎　色彩的錯

人的眼睛會以明亮部分的顏色為基準判斷固有色，附近的暗色也會受到牽引而看起來像是偏向固有色的顏色。像右圖這樣，透過先決定陰影色再塗上固有色，就可以讓陰影色產生接近固有色的顏色錯覺，整體色調看起來會更加自然。

相同色

打光照射在各部位上面以及想要突顯的部位

4-6 增添質感

使用具有材質素材感的客製化筆刷，增添畫面的質感。

A 在「4-1」建立的圖層資料夾當中，再新建一個圖層資料夾。將其剪裁至在「4-5」建立的圖層資料夾。在其中一邊建立圖層，一邊增添畫面的質感。

B 以黑色描繪質感的細節。「4-1」所建立圖層資料夾的設定是合成模式「相加（發光）」，黑色會顯示為「透明色」。因此，即使會對「4-1~4-5」的作業部分造成一些影響，基本的底圖顏色並不會因為增添質感的作業而變暗。
蒙古包外觀使用「TF布」筆刷，入口門板使用「TF木紋」筆刷描繪。

使用黑色描繪質感細節

C 草地使用「TF草地」「TF平原」「TF植物」「TF植物 大」筆刷。地面使用「TF地面」筆刷描繪。

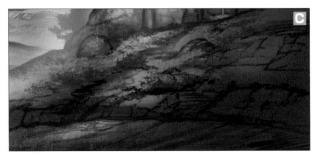

D 岩石使用「TF岩壁 凸」「TF岩壁 凸2」「TF岩壁 凹」「TF岩壁 凹2」筆刷描繪。

4-7 依各距離呈現出不同的顏色變化

也在中景、遠景進行與「4-4～4-6」相同的工程。

A 以近景的顏色為基準，在中景、遠景塗色時呈現出顏色的變化。近景是設定為較暗的顏色，但中景設定為受到較強的光線照射，以對比度來呈現出遠近感以及畫面整體的強弱對比。而且考慮到遠景會受到大氣的影響而呈現朦朧狀態，塗色時選擇較淺的顏色。透過這樣的處理，表現出空氣遠近法（第67頁）。

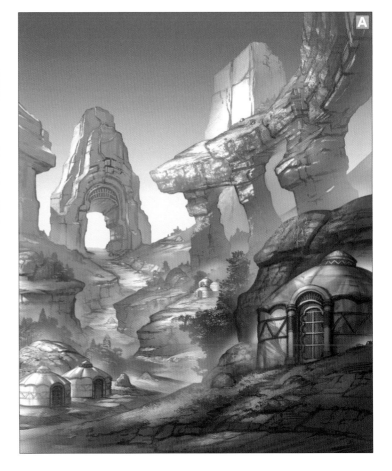

5 描繪天空、雲朵

5-1 描繪雲朵的基底

到此為止，地上部分已經某種程度完成了。
接下來要轉移到天空的作業。因為天空本身
的顏色已經在「2-3」以漸層處理決定好
了，這裡要進行的是追加雲朵的作業。

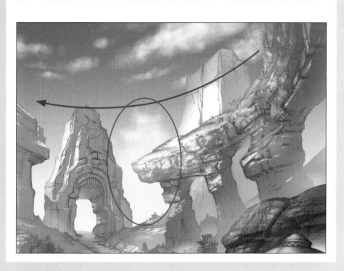

A 在天空用的圖層資料夾當中，新建一個雲朵用的圖層。

B 使用客製化筆刷「TF雲 硬」描繪雲朵的基底，使用「TF雲 朦朧薄霧」
「TF雲 碎片」「TF模糊」「TF滲透模糊」來整理形狀。簡單一句雲朵，
其實包含了隆起的部分、內縮的部分、成為散景融入天空的部分等等豐富
多樣的形狀，描繪時必須要考量比例平衡好好地進行配置。

5-2 為雲朵加上變化

為雲朵的顏色加上變化，可以營造出畫面的深度。

A 以合成模式「色彩增值」描繪陰影及以「覆蓋」描繪微妙的顏
色變化，再以「相加（發光）」描繪受到太陽光照射較明亮部
分的細節。

以「色彩增值＋覆蓋」描繪陰影及微
妙的顏色變化

以「相加（發光）」描繪明亮的部分

◎POINT◎　雲朵的比例平衡

首先，雲朵的大致流勢如同紅色線條呈現一個帶狀。配合這個範圍，一邊考量
雲朵大小的比例平衡，一邊將雲朵配置於其上。雲朵的流勢線條是以插畫的主
體岩山為中心，如同畫出一個大圓的形狀描繪而成，因此也扮演了強調主體的
視線誘導功能。
此外，還追加了聳立自地平線的雲朵（藍圈部分），增加雲朵的多樣豐富性。

5-3 強調雲朵的厚度

建立雲朵的輪廓部分，強調雲朵的厚度。

以 Ctrl ＋點擊建立選擇範圍

新建一個圖層

A 新建一個圖層。 Ctrl ＋點擊在「**5-1**」描繪雲朵基底的圖層的快取縮圖，建立選擇範圍（第17頁）。

B 〔選擇範圍〕選單→〔擴張選擇範圍〕，將選擇範圍擴張約「5px」。

C 將擴張的選擇範圍填充塗色。為了要能夠呈現出顏色的深度，選擇黃色系的顏色。

填充塗色擴張的選擇範圍

D 〔濾鏡〕選單→〔模糊處理〕→〔高斯模糊（第16頁）〕，將 **C** 填充塗色的範圍模糊處理。「模糊範圍」設定為「30」左右。

E 建立雲朵的輪廓部分，強調雲朵的厚度。

5-4 描繪後方的天空

描繪後方的天空，至此天空就完成了。

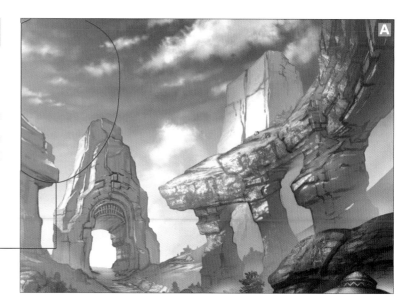

A 使用合成模式「色彩增值」「覆蓋」，描繪後方的天空。描繪時要意識到沿著第55頁**POINT**解說的紅色線條形成帶狀，並要考慮到大氣的朦朧感以及遠方形成散景的雲朵為印象描繪。最後，將光源側以「相加（發光）」的圖層調整變亮，天空就完成了。

調整變亮

6 描繪細部細節

6-1 描繪陰影的細節

由此開始，要進入詳細的細節描繪階段。描繪陰影、反光、高光等細節，同時也要將物體的細部細節明確描繪出來。

首先是描繪陰影的細節。由於陰影的大致比例平衡已經完成的關係，描繪時要注意不要大幅度偏離這個比例平衡。

A 接下來要使用「TF塗色」筆刷來描繪陰影的細節。

將高低落差形成的影子，以及溝槽凹陷的部分（也就是所謂的shadow）為主體進行描繪，而因為立體感形成的陰暗處（也就是所謂的shade）則不需要多加描繪。關於影（shadow）與陰（shade）的差異，也請一併參考第37頁。

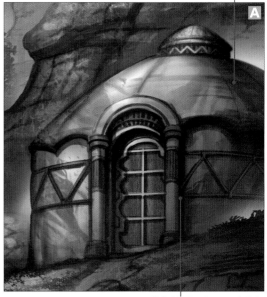

不要加入過多的陰暗（shade）

描繪時以影子（shadow）為主

6-2 追加高光

描繪高光（畫面中最明亮的部分）的細節。只有在各部位的邊緣、形成光澤的部分以及希望特別突顯的部分加上高光，不要添加太多以免浮濫。

A 使用「TF主要」筆刷在物體的邊緣以及形成光澤的部分加入高光。物體的輪廓看起來會更加明確而且醒目。

B 藉由在各距離的邊緣加上高光，也可以強調出遠近感。

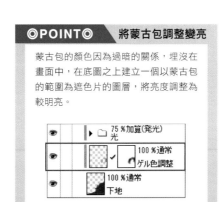

◎POINT◎ 將蒙古包調整變亮

蒙古包的顏色因為過暗的關係，埋沒在畫面中，在底圖之上建立一個以蒙古包的範圍為遮色片的圖層，將亮度調整為較明亮。

		75%加算(発光) 光
	✓	100%通常 ゲル色調整
		100%通常 下地

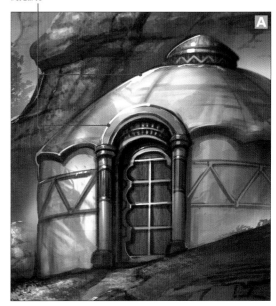

高光部分

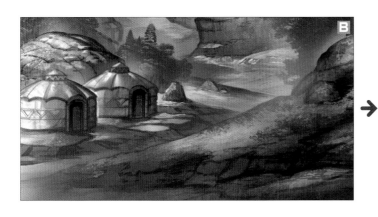

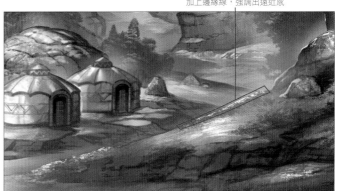

加上邊緣線，強調出遠近感

6-3 追加反光

以與光源黃色系相反的藍色系顏色加上反光。

A 以光線是由與光源（左上方）位置相反的右下方照射過來的印象加入反光。

B 岩石之類的部分使用「TF布」「TF岩壁 凸」「TF岩壁 凸2」「TF岩壁 凹」「TF岩壁 凹2」等筆刷，以類似蓋印章的手法加上反光。

C 在畫面整體加上反光，而且詳細的細部細節已經描繪完成的狀態。

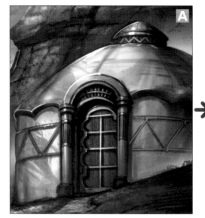

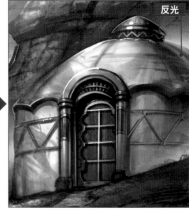

以類似蓋印章的手法加上反光

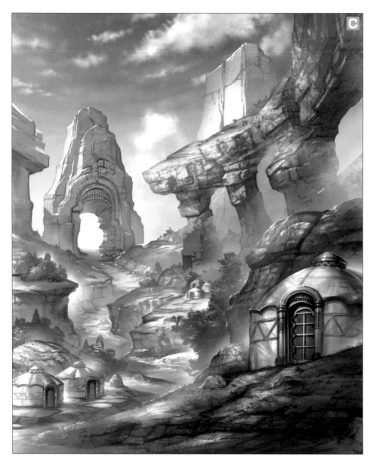

7 添加裝飾及圖樣

7-1 描繪蒙古包的裝飾

添加描繪像是紅旗的布條作為蒙古包的裝飾，用來當作畫面整體的點綴色。底圖是普通的布條，模樣則是以具有光澤感的絲線編織而成的印象。

A 建立裝飾的外形輪廓。

B 以圖層剪裁成外形輪廓來描繪模樣。

C 將顏色調整變暗以配合周圍的陰影色。

D 描繪質感細節。基本上使用「TF布」筆刷，細部則以「TF淡化消去」筆刷來模糊處理調整。

E 較明亮的部分以合成模式「相加（發光）」來描繪細節，複製在 **B** 描繪的模樣圖層並貼上。調整顏色以突顯出模樣。藉由這樣的方式，模樣會顯得特別明亮，可以表現出畫面的強弱對比以及布條的底圖與模樣部分的質感差異。

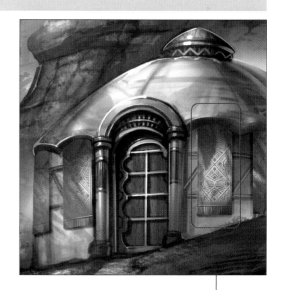

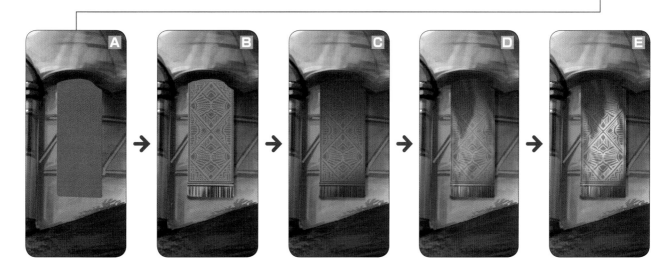

7-2 其他蒙古包也描繪裝飾

也在其他蒙古包進行與「**7-1**」相同的工程。

A 比近景更遠的蒙古包裝飾如果太顯眼的話，遠近感會被破壞，因此點到為止即可。

B 最遠的蒙古包裝飾模樣幾乎看不見了。

8 修飾完稿

8-1 描繪大氣的擾動扭曲

開始進入整體畫面修飾完稿的作業階段。

首先要描繪空氣中的薄霧，演出受到大氣的擾動扭曲而產生朦朧感覺。透過這樣的空氣遠近法處理，可以強調出遠近感，也可以調整整體的顏色。

A 在近景・中景・遠景各自之間建立合成模式「覆蓋」的圖層。

B 使用「TF雲 朦朧薄霧」筆刷，描繪加上明亮的薄霧，表現大氣的擾動扭曲。

◎POINT◎　追加最遠景

遠景在主體岩山之後就突然沒有後面的風景，看起來很不自然，因此要進一步在後方的最遠景追加岩山的外形輪廓。

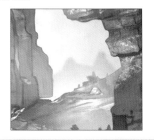

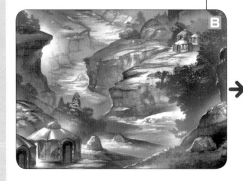

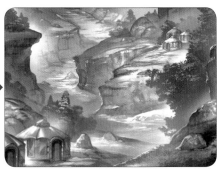

8-2 描繪雲隙光

描繪由左上方照射下來的雲隙光細節。

A 在近景之上，新建一個圖層資料夾。並在其中新建一個圖層。

B 使用「TF主體」筆刷，建立光源來自左上方朝向右下形成的雲隙光。再進一步將相對於光束反向延伸而去的投影描繪出來。

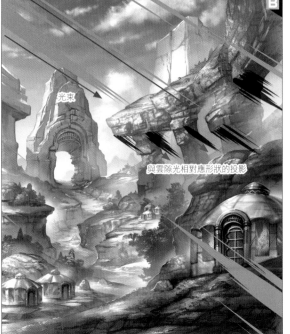

光束

與雲隙光相對應形狀的投影

◎POINT◎　雲隙光

在現實中需要更加充滿薄霧的狀況，才會發生光線形成雲隙光的現象。不過因為可以有效的表現出優美的空間感，所以在此加上光束的效果。像這樣為了效果而加上現實中不可能發生的狀況，也是插畫所特有的耐人尋味之處。

C 雲隙光圖層的合成模式設定為「加亮顏色（發光）」，成束投影的圖層則設定為「色彩增值」。進一步，只要將圖層資料夾的合成模式設定「通過」，資料夾內圖層的合成模式也會適用於資料夾之外。

D 將雲隙光以〔高斯模糊〕做較強的模糊處理（模糊範圍「100」或以上）。

E 投影以〔高斯模糊〕進行模糊處理（在此因為原本的線條較細，所以模糊範圍「50」左右即可）。

F 建立特別明亮的部分，添加「光暈（光線強烈的部分形成朦朧的效果）」的演出。

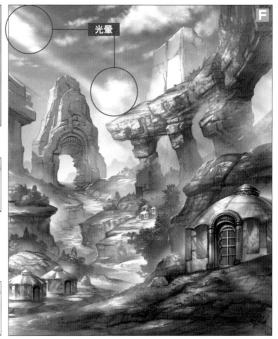

8-3 添加熱氣球與角色人物即完成

最後要進行微調整，描繪加上熱氣球以及角色人物即告完成。

A 以合成模式「覆蓋」的圖層，整理整體的顏色以及對比度。將原本即為陰暗的部分以及畫面的四周進一步調暗。並將明亮部分、畫面的中央以及想要讓視線集中的部分，調整得更為明亮醒目。
最後描繪加上熱氣球以及角色人物即告完成。

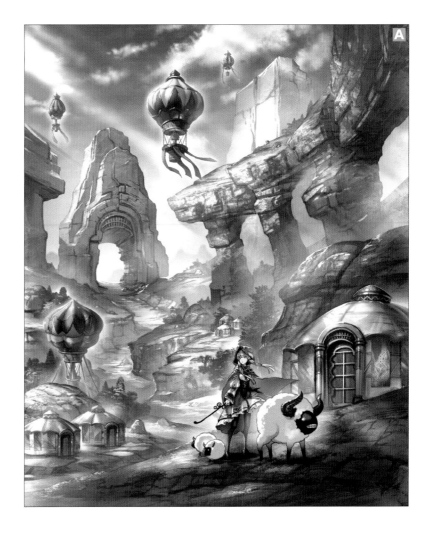

呈現東洋風格的訣竅

之所以加上熱氣球，是為了要透過在自然風景比例高的插畫中添加一些人工物，增加畫面資訊量。另外，不僅限於熱氣球，藉由將人工物的造型設計成如洋蔥般的外形輪廓，加強像是土耳其以及印度這類並非西洋風格的印象。

牧羊少女的角色人物刻意描繪成金髮造型，服裝則是裙子、披風搭配裙擺褶邊裝飾等西洋風格，目的是為了要與東洋風格形成比例不平衡的感覺。羊也不是實際存在的羊種，而是描繪成如電玩遊戲中會出現的怪物般造型。像這樣的菁華元素組合，就構成了「奇幻」的要件。

技法 4 基礎的畫面結構

這裏要為各位解說描繪風景插畫時，關於畫面結構的距離思考方式。畫面結構雖然有各式各樣不同的方法，在此是將畫面深度區分為「近景」「中景」「遠景」等3個距離來考量，解說畫面結構的方法。

將畫面深度區分為3個距離來考量

風景插畫與其重視個別物體的描繪細節，更重視整體畫面的調和。因此，不要一下子就直接開始描繪，首先要養成好好地規劃畫面結構的習慣。

畫面結構的規劃方式每個人都不盡相同，舉例來說，有可以將畫面深度區分為「近景」「中景」「遠景」等3個距離的考量方法。

以下面的風景插畫為例，紅色的範圍是近景，藍色的範圍是中景，綠色的範圍則是遠景。

藉由像這樣的區分方式，哪個部分要配置怎麼樣的物體？哪裏需要進一步描繪細節？反過來說，哪裏不需要描繪細節？都可以依據整體的比例平衡來考量。因此能夠減少只有描繪特定部分的細節、物件的配置造成畫面整體比例失衡之類的失誤。

此外，雖然說插畫有時會隨著描繪的進展，因為增添新的點子，而稍微有些畫面結構的調整。但只要事先做好整體的規劃，畫面結構就不至於會大幅偏離原始的設計。

一邊描繪還要一邊考量整體的比例平衡，對於初學者來說可能有些困難，不過建議還是在心裏要有這樣的意識，一點一點的在描繪過程中實踐。

另外，像這樣區分3種距離的時候，基於空氣遠近法觀察物體的外形變化相當重要。關於空氣遠近法的解說，請參考第67頁。

那麼，就讓我們透過以下的頁面看一下不同距離的特徵與重點吧！

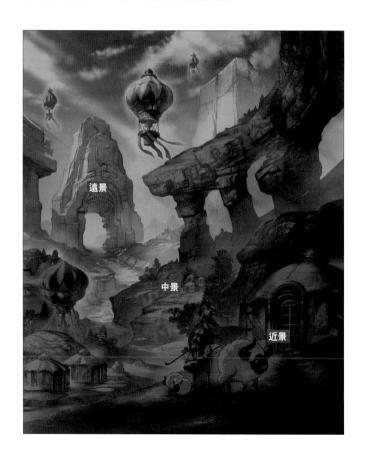

01 近景

相當於畫面前方的距離。

因為這是距離最近的部分，建築物的裝飾以及牆壁的傷痕，岩石形狀等等的質感以及細部細節都看得很清楚。因此必需將細部都描繪出來。此外，意識到空氣遠近法，使用比中景、遠景更深的顏色會更好。

用色的豐富程度也較大。

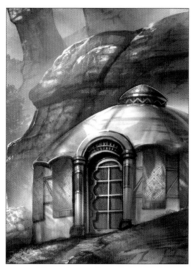

02 中景

這個距離相當於畫面中央附近的位置。

近景如果有大型的構造物（建築物以及巨木等等），可能無法完全收入畫面，因此如果想要描繪構造物的整體形象時，配置於這個範圍較佳。

描繪的重點在於相較近景的距離更遠的關係，雖然細節部分不需要描繪出來，但大致的質感、固有色以及立體感等等則要確實地表現出來。

而且還要意識到空氣遠近法，使用比近景更淺的顏色，藉以營造出遠近感。

03 遠景

 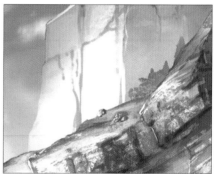

畫面的深度，最遠的距離。

距離遠到這個程度時，因為人的眼睛已經無法辨認出詳細的部分，只需要描繪外形輪廓，表現出大致的明暗即可。諸如高山、大片的森林以及建造物群等等物件，與其一個個分別描繪，不如將其視為一整個區塊來描繪呈現會更好。

在此也要意識到空氣遠近法，使用比中景更淺的顏色，最後融入大氣之中。

此外，與近景相較之下，用色的豐富程度較小。

◎POINT◎　並非一定要設定為3種距離

像這樣「區分3種距離的考量」方法，充其量只是基本方法，而不是絕對的規則。舉例來說，在遠景的後方還可以再加上一個最遠景，同為遠景當中，也可以考量再進一步區分距離等等，有各種不同的應用方式。

畫面中加上最遠景的範例

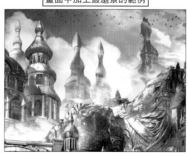

將遠景再區隔分成3層的範例

第3層
第2層
第1層

遠近法

遠近法的呈現有各式各樣不同的方法，在此要為各位解說的是使用頻率特別高的方法。

視平線

所謂的視平線，指的是觀看插畫者的「視線的高度」。

描繪插畫時，如果先預設觀看者是在怎麼樣的位置、高度觀看畫面，可以增加說服力。因此要先以一條水平線來設定觀看者的視線高度。

視平線在只有單獨描繪角色人物的插畫中固然很重要，在風景插畫的場合，設定視平線更是必要的事項。

依照視平線的位置不同，物體看起來的外觀也會出現截然不同的變化。

在此舉例刊載圖解的正方形，前面的位置相同，只有視平線有所變更。

視平線之上的物體，下面比較容易看見；視平線之下的物體，上面比較容易看見。因此，將視平線設定較高，就成為強調俯瞰角度的構圖；設定較低，就成為強調仰視角度的構圖。

請留意視平線的設定要能配合希望呈現的構圖角度。

另外，為了避免出現極端的構圖狀態，將視平線設定在中央附近是比較妥當的作法。

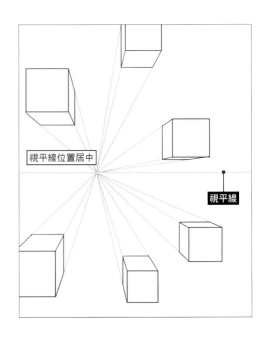

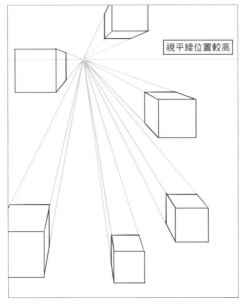

成為可以清楚看到物體上面的俯瞰構圖

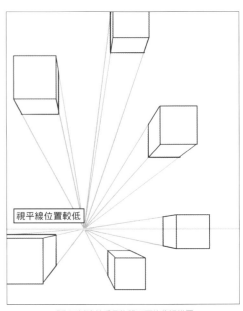

成為可以清楚看見物體下面的仰視構圖

透視圖法

所謂的透視圖法，指的是「將眼睛所見物體正確描繪出來的技法」。英文稱作「perspective（透視線）」，相信各位應該都聽過透視線這個名詞吧。透視線的含意包括了所有不同的遠近法在內，但在插畫的世界裏，大多指的是透視圖法。

01 消失點

物體愈接近看起來愈大，愈遠看起來則會變得愈小。即使實際上是呈現平行線的物體，如果考量到畫面深度的話，也有必要描繪成非平行的線條。

由插畫的前方朝向後方延伸的線條，最後會集中交會在一起，像這樣設定為線條交會的最終地點，就稱為「消失點」。

當我們使用透視圖法，想要正確表現出畫面深度時，首先要設定「視平線」，然後要設定「消失點」，如此才能藉由將線條朝向消失點集中的描繪方式，將畫面深度毫無違和感的表現出來。

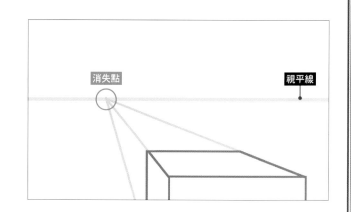

02 1點透視圖法

經常使用的透視圖法有「1點透視圖法」「2點透視圖法」「3點透視圖法」，作畫的難度也同樣按照這樣的順序。

首先要介紹的是1點透視圖法，描繪從物體正面觀看的時候使用。在視平線上設定1個消失點，所有用來表現畫面深度的線條，都朝向此點集中的透視線方法。

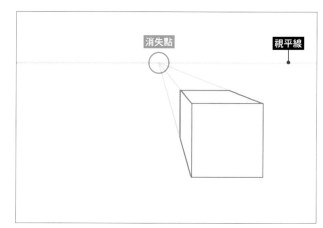

03 2點透視圖法

2點透視圖法是將視點由1點透視圖法向左右稍微錯開，描繪從傾斜角度觀看物體的時候使用。以風景插畫而言，是最常使用的透視圖法。

顧名思義，消失點增加為2個。而這2個消失點都要設定在相同的視平線上。

另外，如果將設定好的2個消失點都收進一般描繪的畫布尺寸之內，透視線會變得相當極端。因此，消失點最好盡可能設定在畫面之外較佳。

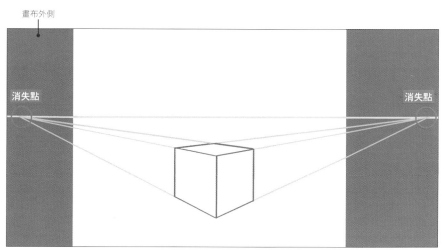

04 3點透視圖法

3點透視圖法是將2點透視圖法的視點上下錯開，描繪仰視以及俯瞰角度觀察物體的時候使用。雖然相較1點透視圖法以及2點透視圖法更加複雜，可能會覺得比較有難度，但如果運用熟練的話，可以描繪出更有衝擊力的構圖。

除了2點透視圖法的左右2點消失點之外，再添加上下其中一方的1點消失點，合計以3點消失點來考量構圖。依照消失點的位置設定在上下的其中一方，可以決定出呈現何種程度的仰視或是俯瞰的構圖。

另外，上下的消失點無法設定在視平線上。而且上下消失點愈接近視平線，形狀會變得愈極端，最好盡可能設定在畫面外側的遠方。

在此舉例製作一個俯瞰的構圖，為了不讓形狀過於極端，將消失點設定在下方。若為仰視角度的構圖，消失點則要設定於上方。

消失點

◎POINT◎　不須要過於在意透視線

一聽到風景插畫，有很多人首先浮現的印象，就是覺得透視線好像很困難。確實，如果要深入研究透視線的話，會變得相當複雜。不過在描繪插畫的時候，其實不需要那麼嚴格地在意透視線的規則。

◎POINT◎　方便的透視尺規

CLIP STUDIO PAINT具備「透視尺規」這個在運用透視圖法時的方便功能。詳細解說請參考第89頁。

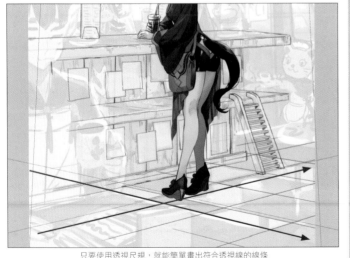

只要使用透視尺規，就能簡單畫出符合透視線的線條

其他的遠近法

01 空氣遠近法

這是利用距離愈遠的物件受到大氣（空氣）的影響，顏色變得愈淺，而且外形也會顯得朦朧特性表現的遠近法。在畫面上表現時，愈朝向畫面後方的顏色愈淺，而且最後會整個融入天空以及周圍的顏色。

此外，愈接近的物體，輪廓以及細部看起來愈鮮明，而位於愈後方的物體看起來就愈模糊，藉由不同距離描繪的細節程度變化，也可以表現出遠近感。

A 是實際的照片，**B** 是以空氣遠近法表現遠近感的畫面。實際上連接地面的部分要以更細微的漸層變化呈現，看起來會更加自然。**B** 為了方便解説而將其簡略化處理。

愈朝向遠方，看起來愈偏白色而且模糊

愈朝向前方，看起來顏色愈深而且清晰

02 色彩遠近法

這是利用顏色給人帶來心理、視覺層面的特性呈現的遠近法。

紅色以及橘色等等的暖色看起來像是位於前方；藍色以及藍綠色等等的寒色看起來像是位於後方。

此外，彩度的高低也會讓物件看起來的樣子出現變化。彩度高的顏色看起來像是位於前方；反過來說，彩度低的顏色，看起來像是位於後方。

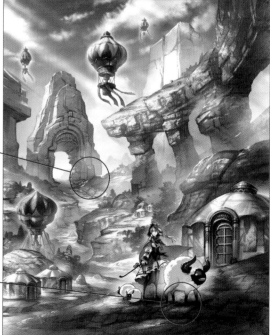

由暖色與冷色形成的差異	由彩度形成的差異

本章的插畫「那片放羊的balloon天空（第42頁）」除了運用空氣遠近法之外，近景的岩石等等使用偏橘色的高彩度顏色，遠景則使用偏藍綠色的低彩度顏色。透過這樣的處理，可以更明確地表現出畫面中的遠近感。

技法 6 規模感

對於畫面來說,為了要呈現出物體的尺寸以及距離這些規模感,必須要與「可以實際體會的尺寸」之間進行比較。人對於不存在於身邊的物件,不管描繪得怎麼具有真實感,也無法產生「實際的感受」,奇幻風景尤其是如此。因此,當我們要描繪不存在於身邊的物件時,有必要刻意將身邊存在的物件也描繪出來,藉由兩者的比較來說明畫面中的物件規模。

與人物進行比較

最容易理解的是與「人物」的比較。只要在畫面中加上人物,那麼人物就會成「等身大」的尺寸指標,以其為標準就可以量測比較出畫面中的各種物件尺寸以及距離感。

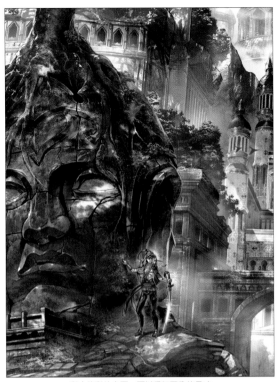

◎POINT◎ 與身邊事物比較

若是只有風景,無法加入角色人物的情形,可以將「人工製作、為人所用的物體」描繪出來作為比較指標的方法。舉例來說,身邊的道具以及建築物等等皆屬此類。比方說建築物的窗戶大小就經常被拿來當作規模感的指標,所以描繪的時候要注意這類物件的尺寸。

與人物對比之下,可以得知石像的尺寸

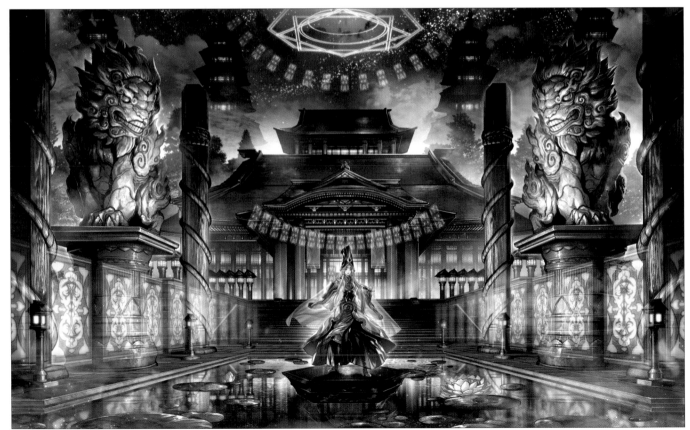

以人物為基準,可以感受到畫面整體規模感的壯闊

透過相同物體的大小進行比較

藉由在各距離改變相同物體的大小配置,可以比較出距離感。
舉例來說,右圖是林木的外形輪廓。外形輪廓大的看起來像是
配置在前方;外形輪廓小的看起來像是配置在後方。

後方

前方

本章的插畫「那片放羊的balloon天
空(第42頁)」,在3階段不同距
離分別配置相同的建築物(蒙古
包),透過尺寸的對比表現出距離
感。
此外,與前方的角色人物(人)之
間的對比也有相乘效果,在畫面中
形成「可以實際感受到尺寸規模
感」的指標。

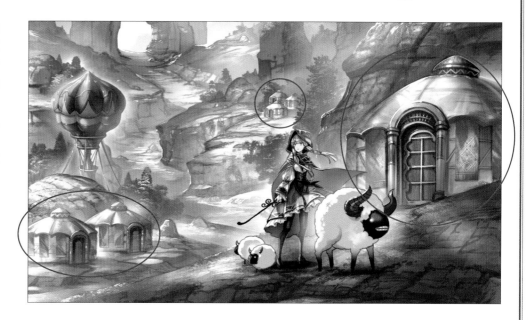

以佈景般的配置進行比較

還有其他可以表現出規模感的方法。那就是將物體以佈景般的
方式進行配置。
舉例來說,A 有岩石、林木、草叢等3種外形輪廓。如果只是
單純排列,並無法感覺到各自的尺寸以及距離感的差異,看起
來像是橫放並排的配置。

如果將其像 B 或 C 這樣將物件的外形輪廓一
部分重疊排列,只不過是將各自的輪廓邊緣突
顯出來而已,就能表現出距離感。如果意識到
空氣遠近法(第67頁),將愈後方的物體顏色
調整得愈淺,效果還會更佳。

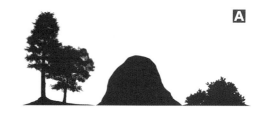

配色的方法

色彩的搭配方法並沒有明確規則，可以説有多少描繪插畫的人就有多少種方法。不過在尚未熟練的時候，因為還不了解應該從何處開始著手，一定會感到相當困惑吧？在此要列舉作者Zounose與藤choco平常使用的配色方法來當作範例之一。請各位參考看看。

藤choco流

我一開始會先決定出作為主體的2種顏色。然後以其為基礎，加上其他細微的點綴色（第53頁）。

舉例來説，第4章的插畫（第86頁）選擇的是「紅色」與「墨綠色」，第6章的插畫（第122頁）選擇的是「藍色」與「粉紅色」作為主體的2種顏色。

呈現東洋風格的訣竅

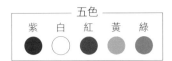

使用「五色（紫・白・紅・黃・綠）」為基礎的配色，可以呈現出東洋風格。這是因為佛教旗幟以及神道的五色旗等等，大多會使用這一類的色彩。相信有很多人在神社等場所看到過類似的用色吧。

我大多是以這五色為基礎進行配色後拿來當作細節的裝飾以及點綴色使用。有時也會將五色稍作調整，比方説拿粉紅色來代替紅色使用。

五色
紫　白　紅　黃　綠

由此開始是我個人主觀的意見，以東洋風格的用色來説，我覺得尤其不可或缺的是「紅色（朱紅色）」。這是祭典裝飾的顏色、燈籠的顏色，也是建築物的牆壁顏色等等，只要一聽到東洋風格，最早浮現的印象就是紅色。我自己也會在描繪東洋風格插畫時，在角色人物的衣服以及建築物等部位大量地使用紅色。

此外，我認為「深藍色」也是可以聯想東洋風格的顏色。可能是因為這是屋瓦常用的顏色也説不定。

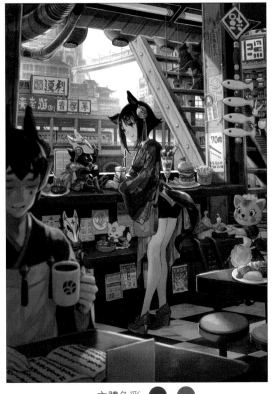

主體色彩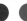

主體色彩

紅色系×藍色系這樣的組合是我特別常用
的色彩搭配。因為紅色系×藍色系，也就
是暖色×寒色的組合，可以方便活用於色
彩遠近法（第67頁）。
舉例來説，像 A 這樣，將近景的整體用
色設定為偏紅色，遠景的整體用色設定為
偏藍色，可以更加強遠近感的呈現。

此外，像 B 這樣，讓整體畫面都呈現藍
色調，而在角色人物等特別想要呈現的部
分加上粉紅色系的顏色，那個部分就會變
得更加顯眼。

暖色×寒色的組合，因為色調差異很大的
關係，即使是在小尺寸的快取縮圖狀態觀
看，也是具有畫面衝擊力的插畫。
只不過，以互為補色的顏色組合作為主體
顏色時，必須降低其中一種顏色，甚至是
雙方的彩度，否則畫面看起來會太過刺眼
而不便觀賞，這點請注意。
第4章的插畫主色是「紅色×綠色」，雖
然彼此互為補色，不過藉由大幅地降低綠
色的彩度，保持了色彩的比例平衡。

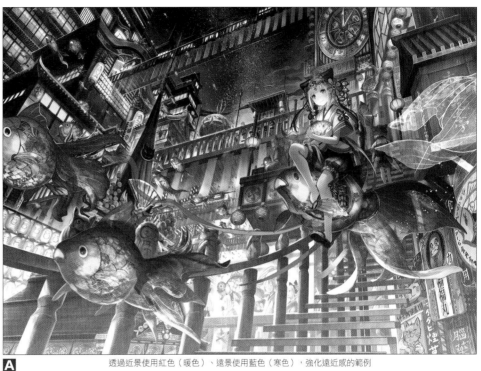

A 透過近景使用紅色（暖色）、遠景使用藍色（寒色），強化遠近感的範例

A 的色彩分布

B 的色彩分布

◎POINT◎ 跳脱配色的模式

描繪東洋風格插畫時，刻意跳脱在此介
紹的配色模式，説不定能夠增加不可思
議的奇幻氣氛，也是另有一番趣味。

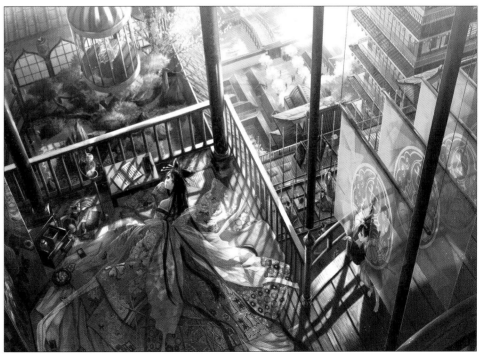

B 使用粉紅色（暖色）突顯角色人物的範例

Zounose流

母題物件的「固有色（第38頁）」是插畫整體基礎的重要顏色。在此以第5章的插畫（第106頁）為例，為各位介紹各部位的「固有色」思考方式。

首先，岩石就要使用像是岩石的茶色，植物就要使用像是植物的綠色，像這個樣子，先不去考慮畫面的調和，直接將顏色配置上去。於是就會成為像 A 的樣子。

然後再配合這幅插畫主體部分的顏色，調整畫面整體的色調。以這畫面來説，因為建築物的藍色調很重要，配合這個條件，將整體色調如 B 一般調整成偏向藍色系。

像這樣，藉由決定固有色→配合整體的創作主題調整色調的步驟，既可以維持各自的固有色，也可以呈現出畫面整體的調和以及統一感。

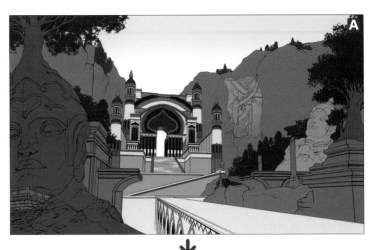

如果將 A 與 B 各部位的顏色抽離出來比較，就會如同 C 一般。因為畫面整體都偏向深藍色，可能看起來像是只有亮度變暗，但實際上色相也已經偏向藍色系。

舉例來説，森林的綠色部分由橄欖綠調整為綠寶石的綠色，建築物的茶色部分也由紅色較重的茶色，調整為紫色較重的茶色。

以上就是決定「固有色」的方法。之後就要進行依照畫面整體的創作主題色彩，以及距離感所造成的色彩推移等等各種不同的調整，將顏色深淺以及質感等等細節描繪出來。關於細項的説明，請參考實際創作過程的解説。

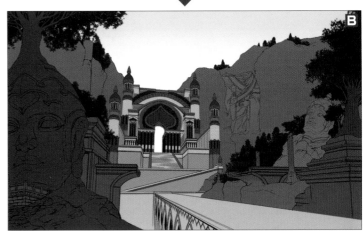

◎POINT◎　色彩調整的訣竅

固有色的顏色調整，使用「色相環面板（第14頁）」會比較容易理解。

首先要決定想要調整靠近的目標色（這次是下方的藍色），接著確認對角線上的補色。由該處一邊意識到圖中藍色箭頭般的動線，一邊開始將各部位的固有色朝向箭頭的方向推移（紅色的話，朝向紫~紫色；綠的話，朝向水藍色~藍色推移，並決定顏色）。補色附近（在此是黃色系），因為朝正反兩個方向推移都

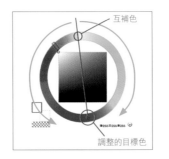

互補色

■255 ■255 ■255

調整的目標色

可以，可能會造成迷惘也説不定。像這樣的情形，只要先去意識到畫面其他的顏色再決定即可。在這張範例插畫中配置了黃色系的部分，主要是在中央的大門附近，此處在由黃~藍的推移過程中，將會增加畫面上已經過多的水藍色比例。因此為了要與其形成對比，最後決定要朝逆時針方向的紅色系推移，將顏色決定下來。

	基本	調整後
岩石		
森林		
石像		
石像前方&樹幹		
遺跡		
建築物　白		
建築物　金		
建築物　灰		
建築物　棕		

何謂東洋&奇幻

第 3 章

以東洋文化為主題的奇幻表現

在此要和各位聊聊本書所提及的「東洋」與「奇幻」。
所謂的東洋指的是哪一帶的地點？
所謂的東洋奇幻到底是什麼？
接下來就要為各位簡單解説。

1-1 關於本書所提及的「東洋」

稱為「東洋」的區域，會依使用這個名詞的國家不同，而有很大的不同定義。既可以指亞洲全區，也有可能沒有將中東包含在內。雖然沒有明確指出範圍的基準，但總讓人覺得東洋＝亞洲的印象比較強烈。本書是將土耳其以東，直到日本的亞洲全區都統稱為「東洋」。

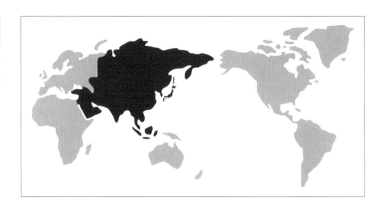

1-2 所謂的東洋奇幻

歸根究底，所謂的奇幻（Fantasy），意思是「空想」、「幻想」，是來自歐美的語言。
指的是在現實中既無法親眼所見，也無法親身體驗的幻想插畫以及故事等等的創作物。
奇幻作品還分為「史詩奇幻」以及「黑暗奇幻」等各式各樣不同的分類，所謂的「東洋奇幻」，顧名思義，就是「以東洋風格為題材的奇幻作品」。
舉例來説，像是日本的「櫻花」、印度的「佛像」、蒙古的「草原」等等，每個國家都有能夠讓人聯想到該國的母題物件。既使是同樣以

「山」作為母題物件，日本的山都像是富士山那樣坡度平緩，而中國的山就會給人垂直聳立的尖山印象。藉由描繪出像這樣的母題物件，可以讓觀看的人聯想各個國家。
不過，如果只是單純地將這些物件描繪出來，充其量只是一幅風景畫，並無法稱為東洋奇幻。
因此，要將元素以現實中不可能出現的程度過度誇張地表現，讓不同國家的物件彼此組合，並藉由形狀的變化，創造出一個奇幻世界。
隨著創作者的想像力，可以讓我們看到無限寬廣的可能性，這也可以説是奇幻風格的醍醐味吧。

不同文化的組合範例

 + →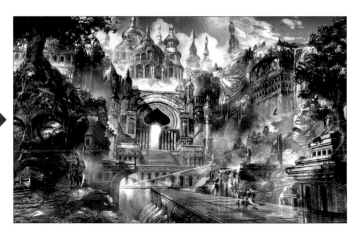

2 符合東洋風格的母題物件

簡單一句東洋風格，其實包含了不同地區各式各樣不同的主題風格物件在內。
在此要針對各地區的樹木以及山等等自然物、家宅以及城池等等建築物的特色與差異進行解說。
更進一步的要在「2-3」介紹傳統的花紋。
了解花紋的含意，並且妥善地運用在畫面上，可以大幅提升東洋風格的印象。

2-1 自然物

植物

松樹（日本）

這是作為和風（日本）母題物件很受到歡迎的樹種。相較於實際的松樹，呈現出盆栽以及大和繪（明治時代以前的日本繪畫）中的印象會更加符合東洋風格。葉子根部的顏色（沒有受光照射的部分）以綠色、藍色系呈現，可以強化和風的印象。樹幹的扭曲及質感（出現在各處的樹節）將松樹的特徵突顯出來。

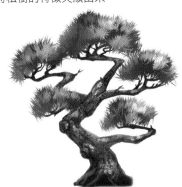

菩提樹（東南亞洲）

印度菩提樹是佛教的象徵性樹種。描繪時要意識到粗大的樹幹是由許多細樹幹如藤蔓般彼此糾結形成。直接連接到樹根的線條，以及樹幹連同樹葉一起橫向蓬勃發展的外形輪廓，都能呈現出東洋風格。尤其將樹幹在中途分成2道的狀態描繪出來也會很有效果。

乳香樹（中東）

適合中東附近印象的樹木。描繪時掌握上面的葉子看起來就像是一張桌子，而樹幹即為桌腳，就能將特徵表現出來。葉子的受光側都集中在上面，若將受光照射的部分與沒有受光照射的部分形成較強的明暗對比，可以表現出中東的強烈日照感覺。

◎POINT◎　象徵的花朵

說到具有東洋風格的花朵，可以舉櫻花、牡丹、菊花、山茶花作為代表。特別是「櫻花」與「菊花」被視為日本國花（非正式），是一般人都熟知的植物。比方說和服的花紋以及背景的裝飾等，是可以運用場面眾多的母題物件。

初次刊載：明治座「SAKURA-JAPAN IN THE BOX-」主要視覺形象（部分摘錄）©2016藤choco/明治座

山（日本風）

覆蓋著林木以及植物的綠色山脈看起來很有日本風格的感覺。外形輪廓也以平緩的形狀較為合適。營造出氣氛的訣竅是要在各處加上雲霧飄渺的朦朧感覺。

山（中國風）

日本的山都像是富士山那種坡度平緩三角形的山，並且給人彼此連綿延續的印象。不過中國的山就給人像是「天子山自然保護區」那種峰峰相連，高聳直立的尖銳岩山印象。

動物

魚類

鯉魚和金魚這些魚種，只要出現在畫面上就能增添東洋風格。

特別是紅錦鯉和金魚，因為可以充分增添具有東洋風格的「朱紅色」（第70頁），是運用場合很多的母題物件。如果讓魚悠游在出乎意料外的場所，或者是在空中游泳，就能夠大幅提升奇幻感，也讓畫面更為豐富有趣。

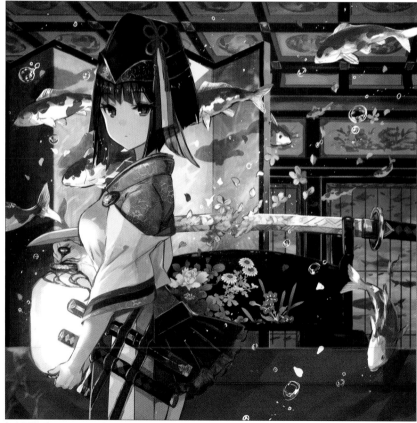

初次刊載：「picorre Live！（https://www.twitch.tv/picorrelive）」即時上色插畫

鳥類

鳥類也是在東洋風格的表現上不可缺少的動物。在日本，這是與花朵並列同為藝術作品題材多用的母題物件。

一說到東洋奇幻的鳥類，一定會聯想到「鳳凰」。除了多彩的色調可以讓畫面看起來更加華麗豐富之外，將長長的尾巴用來呈現畫面的流勢也是非常好的題材。因為是幻想中的鳥類，可以按照自己喜好配色以及調整形狀更是魅力之一。

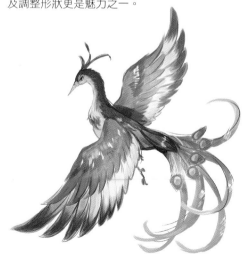

建造物

蒙古包（蒙古）

蒙古的遊牧民所使用的移動式住宅。構造的特徵是外牆以布料製成，
但入口則是厚實的木製門板。描繪時要注意區分布料與木造部分的質
感差異。

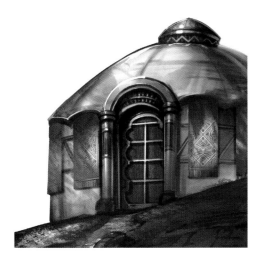

宮殿（中東）

這是土耳其或波斯風格的宮殿。

將屋根設計成洋蔥形狀的外形輪廓，看起來就會很有中東造型的風
格。或是設計成尖蛋型應該也不錯。因為外層大多會貼上瓷磚或是金
屬板，因此要有意識地加上光澤，更能將氣氛營造出來。

窗戶大多是鑲嵌在拱門形狀的構造當中，窗格本身則多是四角形的標
準樣式。

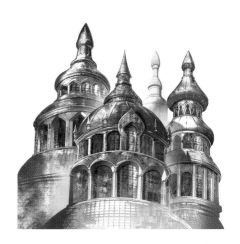

城堡（日本）

日本的城堡設計基本上就如同下圖一般，屬於一層層上疊，然後再朝
側邊連接延伸擴張的構造。

屋頂邊緣的端面稍微呈現一些向上翹起的感覺。色調方面，基本上保
守一些比較符合和風。

石牆有各式各樣不同的樣式，
無法一概而論，但堆疊成曲線
的外形看起來比較有日本風格
的感覺。

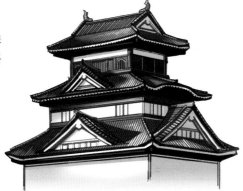

◎POINT◎　中國的建築物

中國的建築物與日本相較之下，特徵是屋頂邊緣大幅
度向上翹起的造型。此外，屋檐以及屋頂的側面等
處，充滿了各式各樣的裝飾，屋頂的側面也會畫上圖
畫，給人色彩豐富的印象。

和式住宅

在日本，有脫鞋入室的文化，而且玄關的緣石以及緣側等等，都是意識到要與土（地面）保持距離的構造。屋頂則可以透過傾斜的角度來表現氣候的差異（是否為雪國）。

鳥居（日本）

因為鳥居代表的是通往神域的入口，所以在畫面上描繪鳥居，可以添加神秘的氣氛。

將尺寸放大到現實中不可能出現的巨大尺寸，或是添加裝飾、修改形狀，便能夠營造出奇幻感。

如同以下的範例，將鳥居設計成大門，妥善運用鳥居的內外之分，甚至可以建立起完整的世界觀。

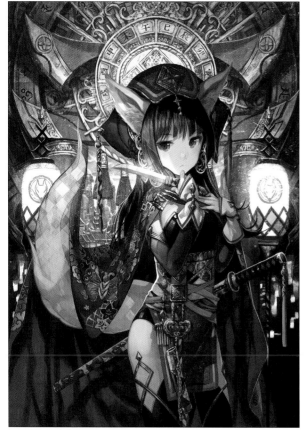

初次刊載：網路刊載

石造建築物（東南亞）

如同吳哥窟之類的石造建築物，相較於磚塊堆疊起來的建築，表面會呈現更為粗糙的質感。如果在各處加上一些崩塌的部位，看起來會更有氣氛。雖然色彩方面較為貧瘠，但重點是表面的彫刻可以增添畫面的資訊量。

佛像的頭部（東南亞）

在佛教圈可以看見的佛像頭部雕刻，與西洋的石膏像相較之下，造型方面如果能夠有意識地以更簡素的感覺呈現會更理想。因為是由石頭堆積成塊，然後再雕刻成形的關係，若將石塊之間的連接部分描繪出來能夠增添畫面上的效果。此外，連同石造建築物也包含在內，藉由添加植物的侵蝕以及水垢，可以表現出多濕的氣候。

橋（日本）

彎曲成半圓形，也就是所謂的「太鼓橋」的日式拱橋。因為扮演了連接空間與空間的功能，是奇幻風格高層和風建築不可缺少的元素。

初次刊載：網路刊載（部分摘錄）

格天井（日本）

將天花板以正方形框架區隔的裝飾表現。在區隔開來的小格中，加入和風花紋的材質素材，可以增加豪華感以及畫面的密度。

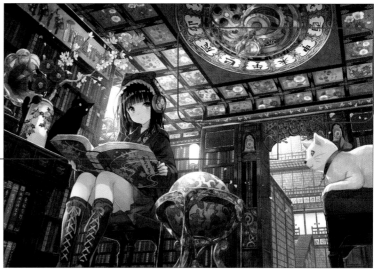

初次刊載：ABSOLUTE CASTAWAY（中惠光城）10th Anniversary Book 「ABCAS HISTORICA」CD封面插畫

隔扇（日本）

隔扇也是日本具代表性的元素之一。像隔扇這種可以將平面空間區隔開來的建築設計，如果在適當地在其上描繪母題物件的話，可以讓插畫中的世界觀變得更加寬廣且有深度。以右圖的範例來說，因為這是一位以打倒妖怪為生計的少女插畫，所以隔扇上畫的都是向古時候妖怪繪畫致敬的圖案。而且為了要營造出豪華的感覺，將隔扇貼上金箔的「金隔扇」也是設計的重點之一。

疊蓆（日本）

疊蓆對日本人來說是十分熟悉的母題物件。由於疊蓆的大小基本上都是固定的，因此以疊蓆基點，可以表現出空間的大小以及鄰接母題物件的尺寸。

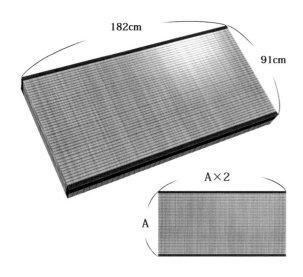

182cm

91cm

A×2

A

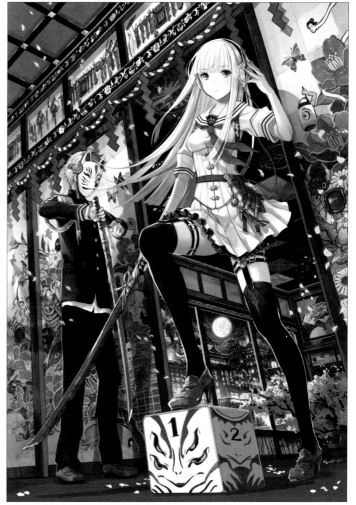

初次刊載：日本漫畫藝術學院廣告用插畫

依地區不同，尺寸會有若干不同，但基本上長寬的比例為2：1

和風圖樣

這是日本的傳統模樣。「和風圖樣」說來簡單，卻多種多樣到怎麼樣也介紹不完，所以在此要為各位介紹的是作者（藤choco）經常使用的幾種和風圖樣。

A 龜甲紋※顧名思義，是以烏龜的甲殼紋路為印象繪製成相連六角形的花紋。可以在六角形的內部加上母題物件，或者將六角形的內部塗上五彩繽紛的顏色，有各種不同的應用方式。

B 波紋※是將波浪的每一個區塊分別塗色帶來五彩繽紛的印象，可以用來讓和服上的花紋呈現出整體的流勢。

C 牡丹紋※。牡丹又稱為「百花之王」，因為是一種華麗非凡的花朵，很多時候會是和服上所使用的主體花紋。

※引用自《和風傳統紋樣素材集·雅》（kd factory著/SB Creative刊行）

太極圖（中國）

這是中國文化，特別是道教系的母題物件經常會使用的模樣。而且並非只有中國，只要是曾經受到中國文化影響的周圍文化，也經常可以看到像這樣的太極圖。以符號來說，太極圖特別是與東洋、歐亞大陸系的風格搭配起來都非常好。原始設計是左白右黑才正確，不過也看得到其他不同版本的設計，如果是作為奇幻素材使用的話，那就可以自由設計也無妨。

雷紋（中國）

經常在拉麵碗上可以看到的熟悉模樣，除了食器設計之外，工藝品以及建築物也時常可見。不過畢竟拉麵的印象太強烈了，如果作為插畫主體使用的話，畫面可能看起來會有些可笑，倒是在不顯眼的部分做為增添畫面資訊量的效果也不錯。

幸福花紋（蒙古）

這是蒙古的代表性花紋，不過據說起源是來自於藏傳佛教。一筆劃的結構，加上豐富的變形樣式，是一種可以輕易自行調整設計的模樣。常見於建築物以及小物品等等，運用的範圍相當廣泛。

鐵鎚花紋（蒙古）

這個花紋也可以運用在許多地方。特別是配置於建築物的邊緣（靠近屋頂附近或是窗戶的邊緣，物品、地點的邊界線以及高低落差等等）看起來會很有效果。

王的臂環（蒙古）

這是男性的象徵。使用於結婚戒指的裝飾，具有象徵的意義，同時也大量的使用在其他場合。

后的耳飾（蒙古）

如同王的臂環屬於男性的象徵，后的耳飾就是屬於女性象徵的蒙古模樣了。與王的臂環使用方法相同，不過使用在2個成一對的象徵性場所可能會更好。

鬱金香花紋（土耳其）

這是以鬱金香為主題元素設計的土耳其花紋。原本是用來裝飾古蘭經抄本裝訂使用的模樣，現在則廣泛運用於瓷磚、地毯、雜貨等等裝飾用途。因為是自行調整設計自由度很高（應該說沒有特定的樣式）的模樣，可以拿來設計成自己想要的樣式使用。

蠟染花紋（東南亞洲）

印尼、馬來西亞為中心的東南亞經常可見的模樣。因為染織物的花紋，基本上使用布類物件上比較正確，但如果是運用於奇幻風景的話，使用在其他物件上面也沒有問題。

佩斯里花紋（印度）

這種花紋的起源有各種說法，據說是起源於波斯，後來才傳到印度。名稱的由來是因為曾經在英國的佩斯里市大為流行。可以在衣服以及窗簾看到各式各樣的佩斯里花紋。這種花紋的樣式也非常多，大部分是以佈滿了變形蟲般的花紋居多。

印度花紋

這種呈現同心圓構造的花紋在印度文化圈經常可以看得到。如果再添加洋蔥型的曲線結構裝飾，看起來會更有感覺。像這樣的花紋不只是可以用來豐富背景的空間，也可以活用於魔法陣以及結界的特殊效果上。

阿拉伯式花紋（中東）

這是伊斯蘭文化圈的花紋，主要是由反覆、幾何學模樣所形成的結構。除了幾何學模樣以外，也經常可以看到以植物為主題的花紋反覆排列形成的結構。

另外，也有很多花紋反覆排列後，看起來像是五芒星或六芒星樣式的結構。不過如果隨意使用的話，有可能會遭受到宗教方面的抗議，也許避開不用比較保險一點。

伊斯蘭花紋

這個花紋的樣式與阿拉伯花紋有些類似。同樣是將一定的圖樣反覆排列而成的結構。顏色以群青及土耳其藍為主體，若以紫色及紅色等等作為襯托色使用的話，看起來效果會更好。除了運用於建築物之外，也可以作為食器以及地毯的花紋等等，各式各樣的部分都可以使用。

◎POINT◎　花紋充其量都只是一個範例

這些花紋大部分不但沒有定型，甚至連固定的樣式都沒有，充其量只能說是該文化圈對於花紋的統稱罷了。因此請各位將此處介紹的花紋當作一個舉例即可。

3 東洋&奇幻風格的服飾

東洋奇幻風格的背景描繪完成後,接下來就要描繪存在其中的角色人物,將身上的衣服設計成與實際的服裝稍微有些不同的奇幻風格裝扮吧。

比方說設計成和洋折衷的服裝,再加上具有特色的花紋,光是服裝本身就能夠拓展插畫的世界觀。

3-1 服裝的調整設計

在和服之類的民族服飾刻意地加上洋裝的要素,或者反過來在洋裝加上民族服飾的設計,像這樣將兩種風格截然不同的衣服,藉由靈活的搭配運用,可以創作出充滿奇幻風格的服裝。舉例來說,要對和服進行調整設計時,和服的重要特徵是「層層相疊的衣襟」「寬大的衣袖」「和風圖樣」。只要將這些的要素妥善地保留下來進行設計組合,就能夠在不損及和風氣氛之下設計出改造的和服。

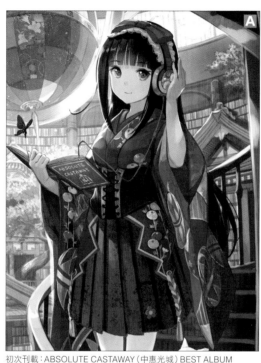

初次刊載:ABSOLUTE CASTAWAY(中惠光城)BEST ALBUM 「ABCAS CHRONICLE」CD封面插畫(部分摘錄)

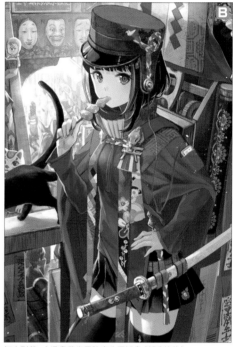

初次刊載:本漫畫藝術學院廣告用插畫(部分摘錄)

A 使用馬甲束腹取代和服腰帶的服裝。在不損及和風打扮的氣氛下,設計出了奇幻風格的服裝。

B 以水手服為基底,鑲嵌一些和風圖樣的服裝。此外,金屬的裝飾品也採用「狐面+鳥居」這種可以聯想到和風的母題物件設計。

C 以狩衣裝束為基底,形狀調整成可以突顯身體曲線的設計,並且讓角色穿上裙子的服裝。想要突顯身體的曲線,特別是想要描寫腿部曲線的時候,大多會讓和服與裙子做搭配組合。

初次刊載:S編輯部「SS(Small S)Vol.45」封面插畫(部分摘錄)

3-2 服裝的花紋

人在觀看插畫的時候，目光自然會被密度高的部分所吸引。
像 **A** 這樣，目光會被服裝上描繪有高密度和風圖樣的部位吸引，以結果來
說，可以達到讓角色人物更加醒目的效果。

此外，和服的花紋還可以加上與角色人物相關的母題物件，增加一些畫面
上的訊息性。
舉例來說，**B** 描繪的是龍宮城的乙姬公主，在和服加上了以海洋生物為母
題物件的花紋裝飾。
本書第6章的插畫（第122頁）因為是以「水」作為創作主題，如 **C** 一
般，在和服也加上了波浪以及魚類的花紋圖樣。

初次刊載：「K-BooKSプレミアムジークレー」周邊商品用插畫

初次刊載：「Urashima Taro au royaumes des saisons perdues」封面插畫（部分節錄）

◎POINT◎ 呈現出和風復古的氣氛

使用紙風船氣球以及
彩虹這些受大眾歡迎
的母題物件，看起來
就會呈現出和風復古
的氣氛。像這樣的花
紋是參考了明治～昭
和初期的兒童用印花
布和服的設計。

初次刊載：產經新聞社
主辦「繪師100人展07」
插畫（部分節錄）

◎POINT◎ 活用素材集

每次都要思考怎麼描繪花紋的話，實在太辛苦了。如果能夠引用可以
商業用途的和風圖樣素材集，或是將傳統的花紋與實際的和服花紋組
合描繪的話，會方便很多。
和風圖樣素材集範例
《THE WAGARA日本的傳統美 素材集》（Sotechsha/著:成願 義夫）
《和風傳統紋樣素材集・雅》（SB Creative/著: kd factory）

描繪室內風景

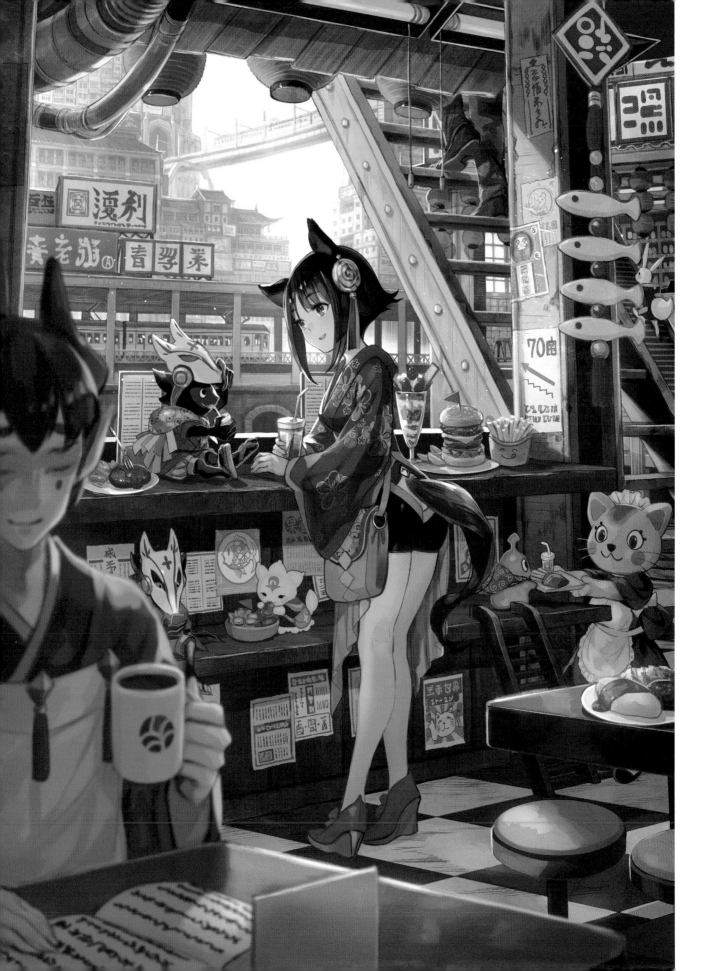

02 異文化交流速食店

—透視規尺的使用方法，明暗差異的表現—

Illust & Making by 藤choco

◆ 解說的重點項目

這是室內的風景插畫。

在第2章的插畫「相約等待」當中，是以角色人物為主體，輔助性地描繪背景，而此章描繪的則是角色人物與背景兩者都是主角的插畫。

一開始要先為各位解說描繪具有透視感的風景插畫時，強力好幫手「透視尺規」的使用方法。

進一步還要針對如何透過店舖內外的明暗差異，呈現出遠近感以及立體感，還有如何在背景的強烈存在感、畫面的資訊量又極多的插畫中，讓角色人物不至於遭到埋沒的重點事項進行解說。

◆ 世界觀設定

以中國與日本的要素作為主體，然後再不時加上西洋的要素來形成反差。

場景的設定是……，許多不同國家的各種物資以及人種聚集的交易都市中的一間速食店。因為想要將各式各樣的種族共同生活在一起的感覺描繪出來，因此試著描繪了各式各樣不同外觀造型的角色人物。

主要角色人物的紅色和服少女，不想要只設計成單純平凡的人類種族，所以幫她加上了獸耳與尾巴（其實單純只是因為我喜歡獸耳罷了…）。

在考量配角的角色人物以及小物品的時候，也間接的表現出這樣的設定背景。舉例來說，畫面右側正在送上餐點的喵喵族是溝通能力非常優秀的種族，招待客人的技能很高。只要有一位像這樣種族的店員，店舖的生意就會變得繁盛，因此也常被稱作「招財貓」。店內裝飾的黃金魚串飾代表了豐收的願望，是在喵喵族的家宅或是店舖最常見的吉祥物飾品，諸如此類的設定。

城鎮的樣貌也有經過特別安排以符合世界觀的設定。舉例來說，因為是各式各樣的種族，而且是身型尺寸大小各異的種族聚集的城鎮，樓梯也準備了大小2種不同的尺寸。

像這樣，因為奇幻世界的魅力在於設定的高自由度，可以一邊描繪，一邊幻想故事的發展以及設定，整個過程讓人樂在其中，一點都不會感覺到厭煩。這樣的城鎮是怎麼樣形成的？都住著什麼樣的人？他們又是怎麼生活的…諸如此類等等。一邊天馬行空幻想著設定內容，以自己也進入插畫世界中的感覺來描繪，我想這就是能夠將奇幻世界描繪得更有魅力的訣竅了。

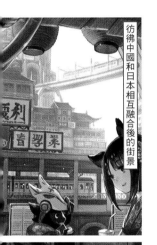

彷彿中國和日本相互融合後的街景

小型種族用的樓梯

喵喵族

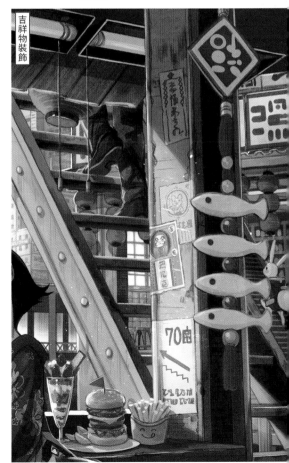

吉祥物裝飾

1 描繪草稿

1-1 建立3點透視的透視尺規

建立第1階段的草稿1和透視尺規。

A 使用客製化筆刷的「G筆TF（第19頁）」，簡略地將畫面的配置描繪出來作為草稿1。這個時候如果將大致的透視感也描繪出來的話，接下來可以作為透視尺規設定時的參考。

B 使用尺規工具的「透視尺規」，新建一個3點透視的透視尺規。參考草稿1決定好的畫面透視感，將視平線（第64頁）和消失點（第65頁）決定下來。

※透視尺規的使用方法，也請一併參考次頁**POINT**說明。

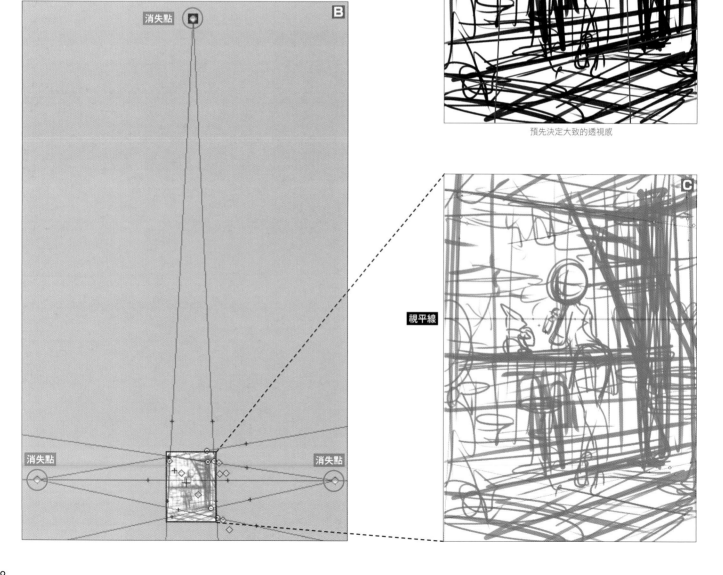

預先決定大致的透視感

1-2 畫出透視線作為位置導引線

配合建立好的透視尺規，畫出數條透視線作為位置導引線。

以我的描繪方式來說，即使已經使用透視尺規畫出大致的線條，還是會以徒手描繪背景的細部以及詳細的母題物件等等，此時就會參考這個位置導引線。

此外，藉由在畫面整體畫出正確的透視線，以確認畫面的透視感是否符合印象的意圖。

A 新建一個位置導引線用的圖層。將在「1-1」的工程建立的透視尺規，設定為顯示且有效。

B 畫出數條透視線作為位置導引線。只要透視尺規為有效，就能夠以徒手沿著透視線畫出線條。

◎POINT◎　透視尺規的使用方法

這裡要為各位解說透視尺規的基本使用方法。只要學會這個功能，不只是1點透視、2點透視、3點透視的透視線圖，就算是更複雜的透視圖也能夠製作。

畫出2條交叉的線條，決定消失點和視平線

A 使用「透視尺規」在畫布拖曳線條就會顯示出來，將角度調整至恰到好處。放開拖曳後線條的角度就會被確定下來。
第2條線也以相同的方式建立，使其與第1條線形成交叉。

B 第1條線與第2條線交叉的部分就是「消失點」（第65頁）。穿過消失點的藍色線條則是「視平線」（第64頁）。
到此為止，1點透視的透視尺規就建立完成了。

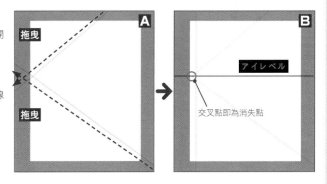

建立任意的透視尺規，畫出配合透視線的線條

C 藉由 **A** 和 **B** 同樣的步驟，增加消失點的數量。藉由增加第2點、第3點和任意位置的消失點，就能夠建立2點透視、3點透視的透視尺規。

D 建立透視尺規後，就能夠以徒手的方式描繪出符合透視線的線條。

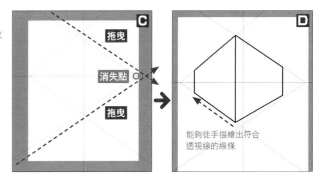

能夠徒手描繪出符合
透視線的線條

調整消失點以及視平線的位置

E 建立好的透視尺規，也可以調整消失點以及視平線的位置。
使用操作工具的「物件」並點擊透視尺規。於是消失點的縮放控點 ◇ 以及視平線的縮放控點 ▣ 會顯示在畫面上，將其拖曳就能調整位置。

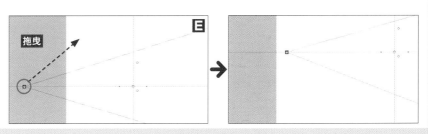

1-3 參考草稿1和位置導引線，描繪更加詳細的草稿2

描繪細節更加詳細的草稿2。讓腦海中的印象逐漸地變得明確。

A 調降建立完成的位置導引線不透明度，使其淺淺地顯示在畫面上。將其作為參考，使用「G筆TF」描繪更加詳細的草稿。

B 描繪母題物件相互重疊的複雜空間時，可以按照階層區分圖層，並區分顏色描繪，這樣比較好掌握空間感，也比較方便作業。

◎POINT◎ **將尺規設定為非顯示且無效化**

如果透視尺規保持顯示的狀態，那麼只能畫出符合透視線的線條，描繪角色人物、圓椅、杯子等等物件時，請將透視尺規設定為無效後再描繪。將透視尺規的圖層設定為非顯示就可以使其無效化。

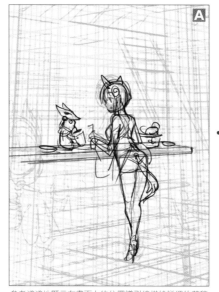
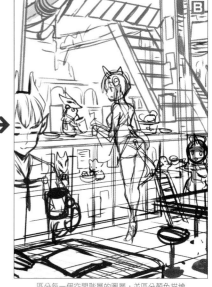

參考淺淺地顯示在畫面上的位置導引線描繪詳細的草稿　　　　區分每一個空間階層的圖層，並區分顏色描繪

1-4 塗上顏色

在草稿塗上顏色。

主要使用的顏色

R：161 G：59 B：45	R：187 G：68 B：70	R：123 G：34 B：36	R：168 G：100 B：63
R：182 G：136 B：42	R：224 G：167 B：51	R：80 G：126 B：79	R：95 G：149 B：136
R：23 G：31 B：70	R：5 G：50 B：81	R：83 G：79 B：76	

A 一邊改變「G筆TF」的尺寸，一邊在角色人物以及母題物件塗上顏色，將完成後的印象確定下來。因為光線是由戶外照射進來的關係，店內看起來會比較暗，或者反過來將戶外的光線調整變亮，呈現出插畫的立體感。

◎POINT◎ **在草稿決定大致上的顏色**

我會在草稿的階段就先安排好接近完成圖的顏色。藉由這樣的方式，可以減少後續作業中產生的迷惘，也可以一直保持完成後的印象。

2 描繪主要角色人物

2-1 以草稿為基底描繪線稿

這次的插畫，畫面中雖然有好幾位角色人物，不過主要角色人物是中央的女孩子。重新檢視角色人物的姿勢以及身上穿戴的小物品，仔細地描繪線稿。

A 對於描繪線稿來說，目前的草稿稍嫌過於簡略，所以要使用「G筆TF」做更詳細的草稿描繪。

B 使用下載筆刷的「鉛筆5混合（第20頁）」描繪線稿。以和服為基礎，修改為擁有獸耳以及尾巴的種族適合的服裝形狀，同時也可以營造出原創性。讓角色揹著肩背包，刻意製造畫面中不協調帶來的有趣之處。

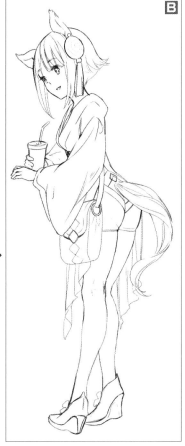

◎POINT◎　提升角色引人注目的程度

角色人物如果是側面的話，看起來總覺得引人注目的程度不夠。因此將姿勢修正為斜側面的角度。像這樣能夠看清楚角色的表情，也比較容易吸引觀看者的目光。

 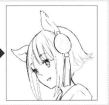

◎POINT◎　先將角色人物描繪出來

以我的作畫習慣，即使插畫的主體在於背景，我也大多會先將角色人物描繪出來。為了要突顯角色人物，不讓角色人物埋沒在以背景為主體的插畫中，首先要去綜合考量角色人物的顏色與姿勢動作的搭配性，然後再將背景描繪出來才行。

2-2 為角色人物塗上顏色

線稿描繪完成後，接著就要一邊區分各個部位，一邊為角色人物塗色。

A 先進行底塗，並將每個部位區分為不同圖層。

B 底塗完成後，使用下載筆刷的「四角水彩（第20頁）」塗上細部的濃淡深淺。之後再使用毛筆工具「水彩」指令群的「透明水彩」來做融合處理。希望呈現輕盈感覺的部分，使用噴槍工具的「柔軟」來描繪。

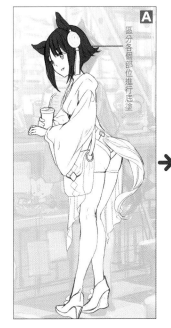 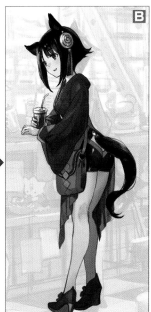

區分各個部位進行底塗

◎POINT◎　紅色相當醒目

紅色是非常醒目的顏色。為了不要被埋沒在背景裏，大多會讓主角級的角色人物穿上紅色的服裝。

3 描繪店內的背景

使用透視尺規描繪線稿

角色人物某種程度描繪完成後，就要開始描繪背景。首先要描繪店內。透過手工繪製感的線條來表現親民懷舊的氣氛。

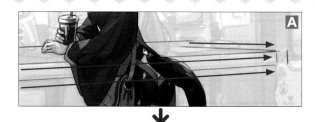

↓

將線條重描一次或是刻意扭曲，呈現出手工繪製感

A 使用的筆刷是「鉛筆5混合」。吧檯要將透視尺規設定為有效來描繪。有了透視尺規的幫助，即使徒手描繪也不會偏離透視圖法。

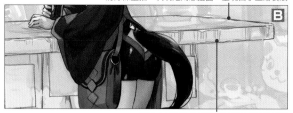

描繪木材磨損的痕跡，表現出老舊的質感

B 如果都是以尺規來畫線的話，看起來會過於人工，可以由上層再一次重描線條，或是讓線條稍微有些扭曲，呈現出手工繪製的感覺。
此外，將吧檯邊緣的木材磨損痕跡描繪出來，可以表現出吧檯經過長時間使用的老舊質感。
另外，這個時候要將透視尺規設定為無效。

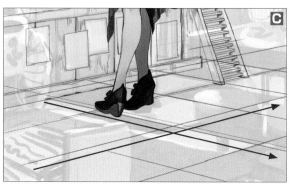

C 地板上的市松模樣（兩色方格紋），也以相同的方式，將透視尺規設定為有效後描繪。

D 其他的部分，同樣要活用透視尺規的有效、無效，妥善區分描繪。

◎POINT◎ 　由角色人物附近的母題物件開始描繪

為了要妥善處理角色人物和背景之間的搭配關係，訣竅就是要由角色人物附近的母題物件開始描繪。在此是先由吧檯開始描繪。

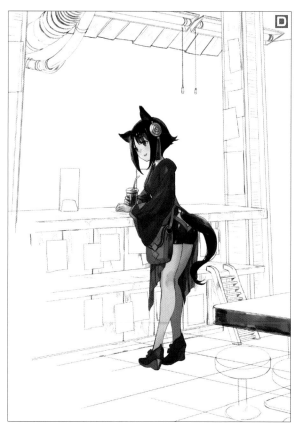

呈現東洋風格的訣竅

店內是以中國及日本的城鎮中，自古以來就存在的百姓大眾餐館為創意來源。透過精心安排配置店內的母題物件以及線條的描繪方式，表現出一個老舊親切、充滿生活感的空間。舉例來說，排氣通風管呈現拼拼接接，凹凸不平到有些誇張的外形，呈現出長年使用的老舊感覺。此外，為了要表現店舖的房檐是以木板手作的感覺，刻意讓木板之間的拼接呈現高低長短不一的形狀。排列得愈不整齊，看起來愈容易呈現生活感以及親切感。

再者，房檐附近的螢光燈造型簡單，符合平民百姓會使用的形狀。
像這樣，藉由精心配置每一個不同的母題物件，既可以提升畫面的完成度，也能夠更直接的傳達作品的世界觀。

4 店內的色彩上色

4-1 進行底塗

進行店內的上色作業。首先，將母題物件分別塗色。另外，塗色使用的顏色要參考「1-4」工程決定好的顏色。

A 使用沾水筆工具的「G筆」，進行各物件的底色作業。不要在意細部細節，只要簡略地分別塗色即可。

◎POINT◎ **進行底塗的沾水筆設定**

將客製化筆刷「G筆TF」的「不透明度設定影響源」的「筆壓」項目勾選起來，如此設定即可依筆壓不同而造成不透明度的變化，而底塗時的筆刷要使用預設值未勾選這個項目的沾水筆工具「G筆」。

選項並未勾選

預設值的「G筆」

◎POINT◎ **手工繪製感的訣竅**

因為沒有按照每個部位仔細分別塗色，於是會出現一些微妙地溢出範圍以及細節漏塗上色的部分。只要妥善運用這個狀態，會更有手工繪製的感覺，並成為一幅充滿溫暖的插畫。

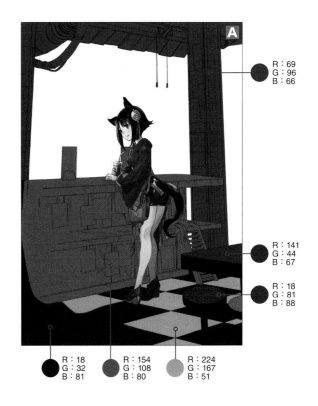

A

R：69
G：96
B：66

R：141
G：44
B：67

R：18
G：81
B：88

R：18
G：32
B：81

R：154
G：108
B：80

R：224
G：167
B：51

4-2 意識光源繼續塗色

將店內的母題物件仔細塗色，並加上濃淡深淺。訣竅是以和線稿相同的方式，由主要角色人物的附近（在此指的是吧檯）開始塗色。如同第2章的插畫「相約等待（第22頁）」所解說的內容，確實地將陰影描繪出來，讓角色人物和背景的光源彼此吻合，是呈現出自然的感覺以及空間的深度非常重要的環節。

A 光源來自左上方遠處。因為光線是由戶外朝向店內照射進來，店內會帶點逆光，看起來較暗。

B 首先，將紅色的桌面塗色。如果只是單純的填充塗滿的話，無法表現出質感，因此要使用「四角水彩」，一邊留下粗糙的筆刷痕跡，一邊上色。

在吧檯的側面藉由加上桌板的陰影呈現出立體感。這幅插畫的光源是來自吧檯上方，由戶外照進來的太陽光，而且因為吧檯側面原本就會形成陰影，實際上不會形成這麼明顯的投影。不過，為了呈現出立體感，以強調的方式進行描繪。

接著再使用毛筆工具「油彩」指令群的「油彩平筆」，在吧檯側面畫出一道道的垂直方向線條。因為吧檯是由木頭製成，所以要透過毛筆的筆觸來表現木紋的感覺。

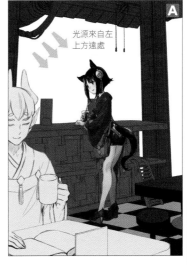

A

光源來自左
上方遠處

以毛筆的筆觸來表現木紋質感

B

將桌面形成的陰影細節描繪出來

接下來要對吧檯上的小物品進行塗色。

A 對吧檯上面的菜單等等小物品塗色。以與其他部位相同的方式，主要使用「油彩平筆」「四角水彩」塗色，細節的部分使用「G筆TF」塗色。
由於光源來自左上方遠處，因此菜單的外圍看起來會較白而且較明亮。

B 描繪由菜單投影到吧檯桌面延伸的陰影、角色人物的手部陰影等等。
藉由使用「色彩增值」圖層，可以描繪出自然的陰影色。

C 分別上色貼在吧檯下方的廣告單。稍後還會將詳細的傳單內容模樣描繪出來，不過在這個時候只要先塗上顏色即可。

D 投影在桌面的陰影也要以帶著紫色調的灰色來上色。記得要和已經描繪完成的吧檯陰影呈現平行的狀態。

修飾成又白又明亮

描繪陰影

描繪桌面投下的陰影

◎POINT◎ 活用色彩遠近法

藉由在桌面凸出部分的側面加入淡淡地亮橘色，看起來相較於其他物件會更靠近畫面前方。這是運用了色彩遠近法（第67頁）的原理，即使是相同的茶色，彩度愈高，看起來就像是凸出前方的色彩特性。
反過來說，我在吧檯的角落重疊塗上了藍色。這是因為要運用彩度低的藍色系顏色看起來會像是退居後方的特性。
此外，這也包含了「藉由在吧檯的角落塗上彩度低的顏色，讓角色人物所在的中央更加醒目」、「不希望吧檯的顏色過於單調，因此加上一些點綴色（第53頁）」等等意圖在內。

淡淡地塗上橘色

重疊塗上藍色

◎POINT◎ 陰影的顏色

陰影色使用較暗的紫色系以及藍色系的顏色，並不使用完全的灰色以及黑色。理由是因為陰影使用黑色及灰色的話，色彩會變得混濁，減損畫面的透明感。
當然，陰影色使用黑色並沒有什麼不對。只不過是不適合像我這種重視透明感以及色彩重疊的描繪方式罷了。
角色人物的黑髮或是以黑色為固有色的母題物件，我仍然會使用黑色。而且依據畫風的不同，也會有使用大量的黑色來呈現陰影，畫面反而看起來帥氣的情形。
插畫的描繪方式沒有對錯。請各位找出適合自己的顏色挑選方式吧。

◎POINT◎ 草稿的確認

在塗色的作業中，要使用「輔助預覽面板」將草稿保持在開啟的狀態，以免與「1-4」的工程決定好的色彩印象出現偏差。輔助預覽面板可以透過〔視窗〕選單→〔輔助預覽〕來設定為顯示，然後將圖像檔案讀取到這裏（在此指的是草稿）即可使用。
此外，使用「滴管工具」從草稿取得顏色後塗色的情形也不少。

4-4 將鐵柱上色

主要角色人物附近的吧檯周圍上色完成後，接著要對吧檯旁邊的鐵柱進行上色。

A 在鐵柱的側面描繪由戶外照射進來的光線。這個時候不要忘了將吧檯的桌板、房檐以及牆壁所投下的陰影也描繪上去。

B 反覆不斷地塗上陰影色，將立體感呈現出來。因為光源是來自左上方的遠處，因此將鐵柱與光源反方向，靠近畫面前方那一側的面調整變暗，可以呈現出鐵柱的立體感。

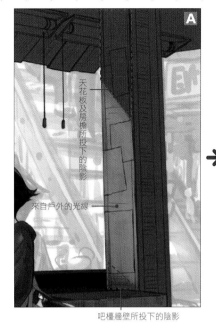
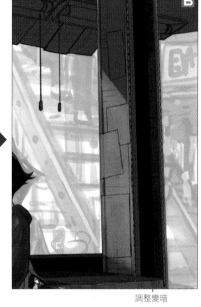

吧檯牆壁所投下的陰影　　　　　　調整變暗

4-5 將金屬上色（排氣通風管）

對畫面左上方的排氣通風管進行塗色。將金屬材質因反光而造成較強的高光，以及意識到周圍景像倒影在金屬表面的狀態描繪出來，可以表現出金屬的質感。

A 使用「油彩平筆」以及「四角水彩」筆刷，以略帶茶色的灰色進行底塗。這個時候，藉由淡淡地保留下先前塗色的綠色，可以表現出顏色的複雜性。此外，為了要呈現出手工繪製感，刻意地留下筆刷的筆觸，讓顏色有些不均勻。

B 描繪陰影。因為是逆光而且又是圓柱狀的物體，陰影會集中在中心附近。反過來說，外圍附近看起來會比較明亮。

C 因為是金屬的關係，周圍的顏色會倒影在表面。使用「滴管工具」選取房檐左側的紅色，在排氣通風管上塗色。

D 使用較細的「G筆TF」，加上較強的高光。在排氣通風管的外圍以及凹凸不平的邊緣，果斷地以白色加入高光。

E 因為希望呈現出使用多年的老舊感覺，在許多地方加上了黑色的橡膠套管。
此外，因為排氣通風管的前方會有房檐的陰影，所以要在前方那側投下陰影。

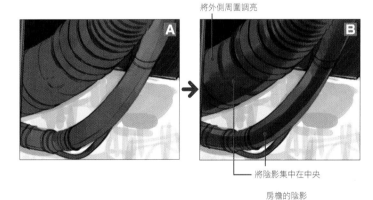

將外側周圍調亮

將陰影集中在中央

房檐的陰影

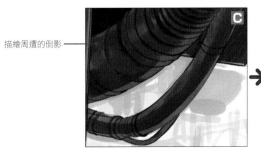
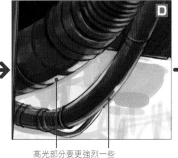

描繪周遭的倒影　　　　高光部分要更強烈一些　　　　藉由橡膠套管來呈現出老舊感

4-6 為其他的母題物件塗色

A 在地板投下吧檯和角色人物的陰影。陰影使用較暗的紫色描繪。

B 房簷與吧檯相同，使用「四角水彩」以及「油彩平筆」，一邊呈現出木紋的質感，一邊塗色。不僅只使用單一種茶色，而是要藉由將稍微比較亮的橘色以及帶點灰的茶色等等各式各樣的顏色混合在一起處理的方式，呈現出顏色的複雜以及深度。此外，因為光源來自左上方遠處的關係，別忘了將木板的外圍與菜單一樣要調整變亮。

以各式各樣的顏色呈現出深度

將外側周圍調亮

4-7 調整店內背景和角色人物的比例平衡

在此要確認一下畫面整體的比例平衡，讓背景和角色人物彼此相互融合。整個店內基本上都是處在陰影的狀態，因此角色人物看起來太過明亮了。要將陰影投落在角色人物身上，而且維持受到光線照射的部分較為明亮，呈現出畫面的強弱對比。

A 與店內相較之下，角色人物顯得太過明亮。

B 將合成模式「色彩增值」的圖層剪裁至描繪角色人物的圖層，並填充塗滿茶色。

C 將填充塗滿的圖層不透明度調降至「47%」，調整顏色。

D 將受到光線照射的臉部、頭髮的邊緣，以及手上的部分陰影用橡皮擦消去。並且進一步將熱褲以及金屬髮飾的高光部分也把陰影消除。
這麼一來，角色人物就能與背景融合。

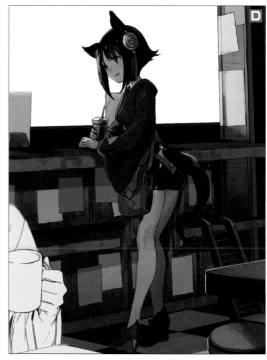

使用色彩增值圖層，填充塗滿茶色

◎POINT◎ 　**圖層的數量不要過多**

如果每次進行分別塗色以及重疊塗色的時候都要建立新的圖層，那麼圖層的數量就會很可觀。
過多的圖層會造成作業上的不便，請適當地將圖層組合起來。
在這個範例中，此時店內背景與角色人物的顏色幾乎都已經定案了。於是便將各自的線稿、塗色的圖層都組合在一起。

5 描繪配角及小道具

5-1 描繪店內的其他配角們

描繪主要角色人物周圍的配角。為了要呈現出奇幻感，在這裏試著將外觀設計成不可思議而且耐人尋味的造型。

A 配角們也一樣以線稿→上色的步驟描繪。

B 人類尺寸和小尺寸的角色人物共同生活在一起，形成奇幻風格特有的世界觀。

C 角色人物描繪完成後，接著描繪陰影。陰影要好好地描繪，讓角色人物與背景的光源能夠彼此相符。

描繪陰影

┌─────────────────────┐

呈現東洋風格的訣竅

讓小體型的配角們也穿著以和服為基礎的服裝，藉由配戴狐狸面具以及唐草模樣的大包袱巾等等的配件，呈現出東洋風格。

而且，色彩的選擇以「五色」為基礎，同樣能夠呈現出東洋風格。關於「五色」的解說，也請參考第70頁。

└─────────────────────┘

呈現東洋風格的訣竅

位於左側前方的配角，與主體的獸耳女孩相同，因為不希望描繪成普通的人類，所以設計成四個眼睛的小哥。

服裝是將和服的「狩衣」調整設計後的款式，同樣呈現出東洋風格。

5-2 將前方的角色人物模糊處理

將左側前方的配角進行模糊處理。這是運用「焦距失焦的母題物件看起來模糊」這種照片「景深（第40頁）」的技法，讓位於插畫主體的物件（在此是中央的女孩子）前方或者是後方的物體呈現散景模糊的狀態，達到將觀看者的視線誘導至母體物件上的效果。

A 將描繪前方配角的圖層全部組合，以〔濾鏡〕選單→〔模糊處理〕→〔高斯模糊（第16頁）〕進行模糊處理。這麼一來，前方的配角就會呈現散景，視線自然會集中在中央的女孩子身上。

B 在此是將〔高斯模糊〕的「模糊範圍」設定為「23」。

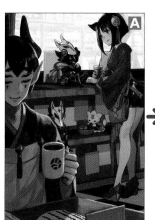
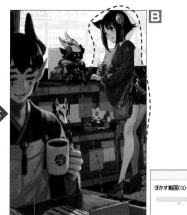

藉由前方的模糊處理，讓視線集中在主體上

◎POINT◎ 考量彩度

新建一個合成模式「覆蓋」的圖層，在女孩子腳底下的陰影以噴槍工具加上亮橘色。因為彩度高的顏色看起來較醒目，如此配色的方式有企圖讓主要角色人物更加醒目的用意在。

描繪時要去意識到想要突顯醒目之處的彩度要提高，而不想要過於醒目之處的彩度則要降低。

想要突顯醒目之處的彩度，比起其他部位更高

ガウスぼかし

ぼかす範囲(G):　　　　　　23.00　　OK

キャンセル

☑ プレビュー(P)

5-3 參考實際的物品來描繪母題物件

懸掛在店舖入口鐵柱上的吉祥物裝飾，是參
考實際的物品描繪而成。

A 整體畫面大部分都已經上完顏色，要想
描繪新的母題物件卻有些不知道如何下
手。因此為了方便描繪，要在下層墊一
個白色圖層，先將線稿描繪出來。

B 以其他部分相同的方式塗上顏色。描繪
完成後，再將墊在下層的白色的圖層刪
除。

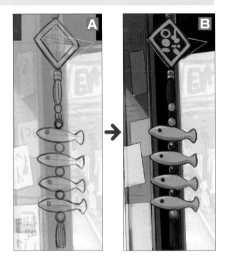

呈現東洋風格的訣竅

這是參考實際華人圈經常
使用的吉祥物裝飾描繪而
成。像這樣參考實際的物
品，一方面可以當作創意
發想的入口，同時也能夠
將那個國家的特色簡單明
瞭呈現出來。

5-4 描繪食物時也要意識到光源

像是食物這類的母題物件，雖然不需要詳細地描繪出細節，但描繪的時
候，請經常要意識到光源的方向。以插畫整體來說，這雖然是比例極小的
部分，但如果光源的方向與其他部分不一致的話，就會形成違和感。以結
果來說，會降低畫面的完成度。
食物的種類有許多，狀況各不相同，在此是以炸薯條為例進行解說。

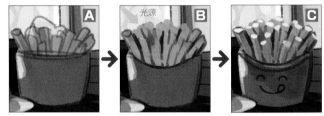

A 簡略地描繪底圖後，以基底色彩分別塗色。因為要使用厚塗的要領重疊塗色，所
以將底圖和基底色彩的圖層組合起來。

B 正確地描繪每根薯條之間的陰影。因為光源來自左上方遠處，所以會在薯條右側
面形成陰影。

C 使用明亮的黃色，在受光線照射的薯條上方的面加上高光，呈現出密集感。

D 其他的食物也要注意光源描繪。到這裏店內幾乎都已經修飾完稿了。

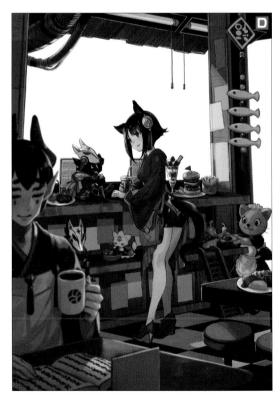

呈現東洋風格的訣竅

因為想要呈現出速食店或家庭餐廳的氣氛，食物也選擇這些店家有可能會推出的菜單。
我覺得食物若與東洋風格的元素所構成的角色人物以及建築物之間形成反差會比較有趣，因
此刻意地設計成西式料理。

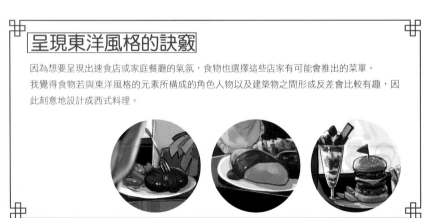

6 描繪店舖的外側

6-1 描繪符合世界觀的階梯

因為店內已經幾乎描繪完成，開始要描繪店舖的外側。首先要描繪店外的階梯。

在這個世界裏，人類尺寸和小型尺寸的種族共同生活在一起。因此，有必要準備能夠對應各自種族的設備。像階梯就是容易理解的項目，這裏設計成2種不同大小並排的階梯。

本來要正確地描繪階梯，必須要另外設定消失點。不過這次的插畫因為高度的透視線非常平緩的關係，階梯的側面即使不特別畫出透視線，看起來還是蠻像回事。

A 使用圖形工具的「直接描繪」指令群中的「直線」，畫出3條平行線，建立階梯的側面。

B 將側面下方的線條稍微旋轉呈現出透視感，看起來的感覺會更自然。

C 後方的側面也以相同的方式描繪，將透視尺規設定為有效，一邊使其對齊，一邊描繪階梯的梯級。先將草稿描繪出來。

D 沿著草稿，將階梯的線稿清稿。簡略地加上單色的陰影，確認立體感。階梯要配合種族描繪成2種不同的大小尺寸。

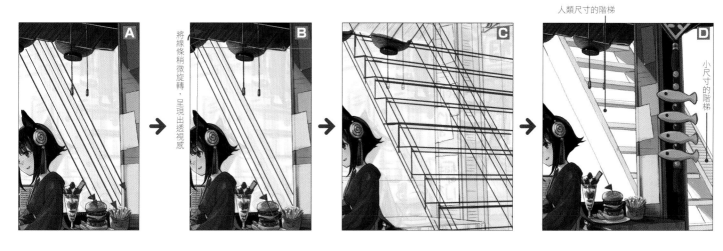

E 和店內的物件以相同的方式塗上顏色。

F 因為這家店所處的位置是保留復古懷舊氣氛的街區，和店內以相同的方式，將階梯也呈現出長年使用的老舊感。除了要保留毛筆的筆觸呈現質感之外，再使用較細的「鉛筆R（第20頁）」筆刷，在各處加上紅色銹斑的描寫，表現出階梯的老舊。

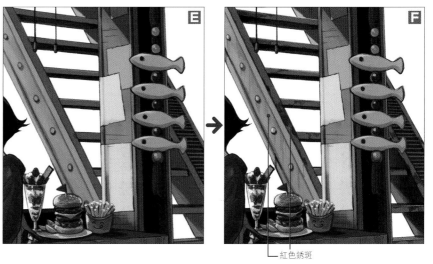

6-2 描繪階梯後方的建築物

描繪階梯後方的隔壁建築物。它也是一家飲食店。
描繪完成後,使用空氣遠近法(第67頁)呈現出遠近感。

A 一樣以線稿→塗色的步驟描繪。如果用來參考的草稿較不容易辨認的話,那就再進一步描繪底稿,慢慢地將形狀明確描繪出來。

B 由此開始要呈現出遠近感。在描繪後方建築物的圖層之上新建一個圖層。

C 將後方的店家整體以黃土色填充塗色。

D 將合成模式設定為「變亮」降低不透明度,於是後方的建築物就會變白而且朦朧,可以呈現出空氣遠近法所營造出來的遠近感。

以黃土色填充塗色

◎POINT◎ 活用「變亮」

「變亮」因為有克制底下的顏色不至於過度搶眼的效果,是空氣遠近法經常使用的合成模式。

呈現東洋風格的訣竅

畫面前方的飲食店所在的建築物,與後方的建築物之間,可以透過走廊通道連接通行。這是透過階梯的空隙看見走廊通道的景像來說明這個狀況。像這樣與隔壁的大樓相互連接,而且還能夠自由往來,讓人不禁聯想到香港九龍寨城般的浪漫場景。

走廊通道

呈現東洋風格的訣竅

紅色燈籠懸掛在建築物屋簷下的景像,光是這樣就已經增添了不少東洋風格。

呈現東洋風格的訣竅

後方建築物的店內牆壁貼有瓷磚,呈現復古懷舊的感覺,椅子也是塑料材質的便宜貨,營造出以一般民眾為客層的印象。像這樣的氣氛是拿台灣旅行時拍下的飲食店照片作為參考。

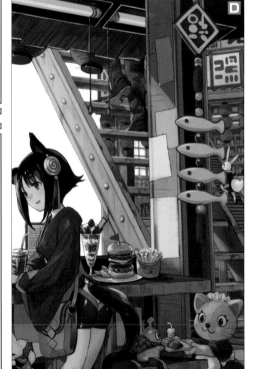

7 營造出畫面整體的立體感

7-1 在店內整體加入陰影

在前方的店舖整體加上陰影，強調畫面整體的立體感。
不過，如果單純只是調整變暗的話，位於中央主體的女孩子就會變得沒那麼顯眼，因此要塗上橘色提高彩度，讓視線集中在這裏。

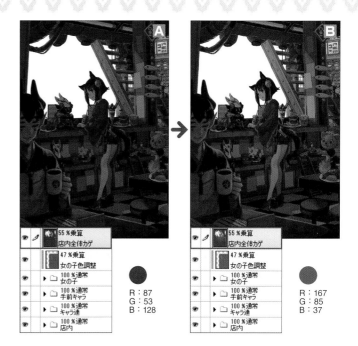

A 在描繪店內的圖層之上，建立一個合成模式「色彩增值」的圖層，以紫色在店內整體加入陰影。視畫面的比例平衡調降不透明度作為調整。

B 以主體的女孩子為中心，使用噴槍工具的「柔軟」塗上橘色。讓視線集中在女孩子身上。

R：87　　　　R：167
G：53　　　　G：85
B：128　　　 B：37

7-2 強調受光線照射的部分

將「**7-1**」工程建立的陰影圖層中受到光線照射的部分消去。具體來説是吧檯的桌面（注意不要將食物及盤子的陰影也消去了）、螢光燈、排氣通風管的高光、鐵柱以及桌椅受到光線照射的面等等。
接下來要強調明亮的部分。藉由突顯形成陰影的部分和受光線照射的部分之間的落差，可以更加強調出立體感，同時也可以在畫面中形成強弱對比。只要在畫面上將陰影和光線誇張地呈現出來，即使只是平淡無奇的一個場景，看起來也會像是充滿戲劇性效果的畫面。

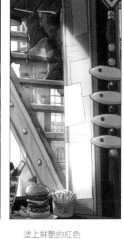

A 使用橡皮擦工具將鐵柱這些受到光線照射部分的陰影消去。

B 使用合成模式「相加（發光）」的圖層，以噴槍工具的「柔軟」在角色人物、食物、桌椅以及地板等處輕輕地加上亮光，並使用較細的「鉛筆R」筆刷，描繪吧檯的邊緣、食物的外形以及衣服的皺褶等處的高光。

C 將角色人物附近的彩度提高，讓角色人物看起來更加醒目。新建一個合成模式「覆蓋」的圖層。

D 使用噴槍工具的「柔軟」，以女孩子為中心塗上鮮艷的紅色。

◎POINT◎ 活用「覆蓋」

「覆蓋」是想要在上層重覆疊色時很好用的合成模式。使用覆蓋的功能，即使只是在希望突顯的部分隨意塗上彩度高的顏色，效果就會有很大的差異！

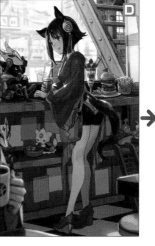
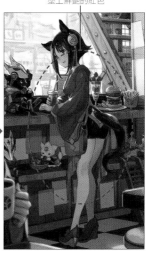

塗上鮮艷的紅色

8 描繪遠景

8-1 將遠景區分3層考量

描繪遠景。因為建築物眾多而且複雜的關係，要依距離區分為3層，然後分層進行作業。

A 鐵道橋&看板是第1層。這些部分的線稿描繪完成後，使用透視尺規畫出第2層、第3層位置參考用的線條。並且為了容易分辨各層的差異，要區分顏色進行描繪。

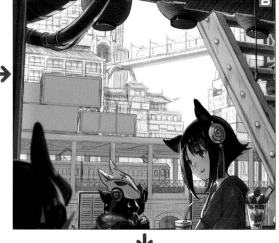

B 使用「鉛筆R」筆刷，描繪第2層、第3層的線稿。因為是非常細微的部分，將透視尺規設定為無效，參考 **A** 來徒手描繪。
第1層和第3層都有電車這個相同的物件。相同元素要透過尺寸的差異來呈現出遠近感。

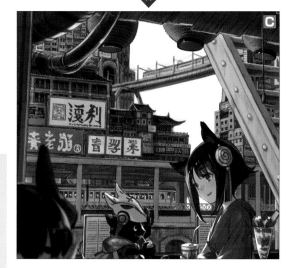

C 妥善運用筆刷的質感來塗上顏色。因為是遠景的關係，不需要像近景那樣詳細的描繪細節。不過像是「電車的窗戶是因為來自後方窗戶照射進來的光線而顯得較明亮，但仍需保留乘客的外形輪廓」這類關於陰影部分的細節，還是要仔細觀察後反映在畫面上。
反過來說，建築物的窗戶與電車不同，後方不會緊臨著另一扇窗戶，因此要以暗色來呈現。

◎POINT◎ 讓鐵道橋呈現彎曲

後方的鐵道橋如果描繪得太過一板一眼，畫面就失去了趣味性，因此要使用〔編輯〕選單→〔變形〕→〔網格變形〕來稍微使其呈現彎曲狀態。將鐵道橋描繪成具有彎曲弧度的外形，可以減輕數位化的生硬感。

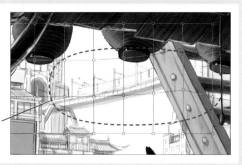

以網格變形使鐵道橋彎曲

呈現東洋風格的訣竅

橋的上方設置了大型看板。包含日本在內，亞洲的城鎮中真的有很多色彩繽紛的看板。藉由在城鎮中描繪大量看板，可以呈現出東洋風格以及城鎮的活力氣息。

呈現東洋風格的訣竅

鐵道橋是參考東京秋葉原以及御茶水的鐵道橋作為母題物件。

8-2 降低第2層、第3層的不透明度，強調出遠近感

觀察遠景整體之後，發現第2層、第3層的色調太深，造成立體感無法呈現。因此，要調降圖層的不透明度，藉由空氣遠近法呈現出愈朝向遠方，愈顯得亮白模糊的感覺。

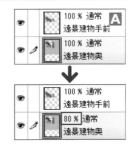

A 降低第2層、第3層圖層的不透明度。

B 與第1層相較之下，第2層、第3層顏色變得較淺，可以強調出遠近感。

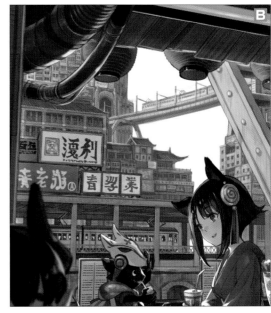

◎POINT◎　減少遠景的圖層數

遠景的母題物件較小，在畫面上容易顯得雜亂無章，描繪至某種程度之後，要將圖層組合起來。

8-3 戲劇性效果的演出

誇張地表現光線的效果，呈現出戲劇性的效果。

A 建立合成模式「相加（發光）」的圖層，使用噴槍工具的「柔軟」加上橘色。藉由在第1層和第2層之間加入亮光，可以更加強調出遠近感。
而且，在與天空鄰接的建築物塗上白色，可以呈現出遠景慢慢地融入光線中的感覺。

B 在這個時間點的整體圖。

呈現出漸漸地融入光線中的感覺

加入橘色系的顏色

◎POINT◎　活用對比度

刻意安排全白留空的區域，正好落在角色人物頭上的位置。因為視線會集中在對比度相差較大的部分，背景的亮白與角色人物的陰影面形成強烈對比，可以促使視線瞬間集中在角色人物身上。

呈現東洋風格的訣竅

遠景是結合了上海・豫園這種歷史的建築物以及日本的古早懷舊大樓、簡易式住宅等不同建築風格。刻意地綜合了各式各樣的要素，進而堆疊架構出沒有經過規劃，隨意反覆改建的感覺。建築物的外牆設計成紅色，這麼一來看起來就會像是中國的建築。
第3層的左後方建築物，參考九龍寨城，將外牆設計成五顏六色的感覺。

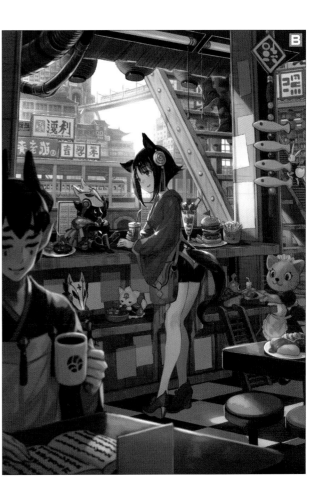

8-4 將遠景模糊處理

將遠景的圖層全部組合起來，以〔高斯模糊〕進行模糊處理。這與「5-2」的工程將前方角色人物模糊處理時的意圖相同。

A 在組合完成的遠景圖層，以〔濾鏡〕選單→〔模糊處理〕→〔高斯模糊〕進行處理。因為已經呈現出某種程度的遠近感，所以「模糊範圍」設定為較保守的「4」即可。

B 當遠景經過模糊處理後，主體的女孩子看起來更加醒目了。

8-5 修飾完稿

調整整體的顏色以及氣氛，即可完成整幅插畫。

A 將畫面整體以合成模式「覆蓋」貼上材質素材※。透過這樣的處理，插畫看起來會更有手工繪製的感覺。

※將購入自海外的素材網站「DESIGNCUTS（https://www.designcuts.com/）」允許商用的素材為基礎加工而成。

B 在廣告傳單貼上文字或圖紋的材質素材，或是在吧檯貼上木紋的材質素材，確認整體的比例平衡，調整陰影的細節後即告完成。

◎POINT◎ 素材的資料庫

像是貼在廣告傳單上的圖紋以及經常使用的材質素材，要養成平常就收集建立資料庫的習慣。

呈現東洋風格的訣竅

書寫在看板以及廣告傳單上的文字並非實際存在的文字，而是原創設計的文字。像這樣的安排，更能呈現出奇幻感。

雖然是原創設計的文字，若形狀是以漢字為基底設計，可以呈現出東洋感。張貼在店內入口附近的鐵柱上的紙張，彷彿就像寫著「2樓還有70個座位！」似的。

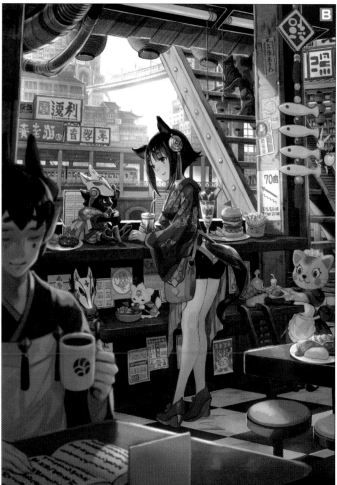

材質素材繪圖法

5
章

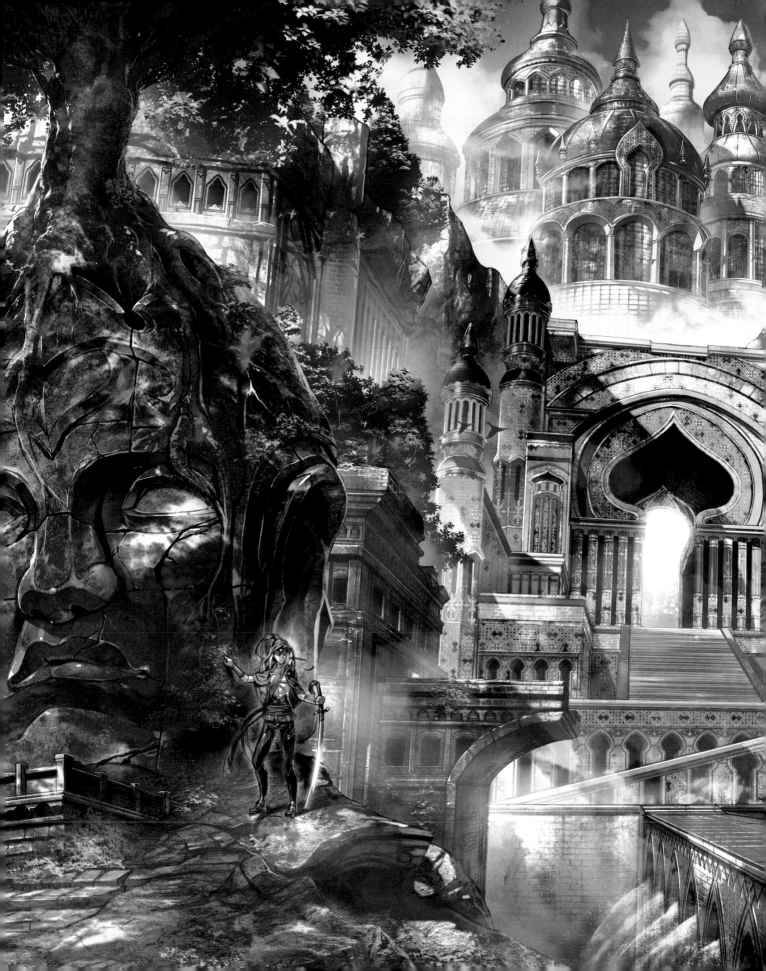

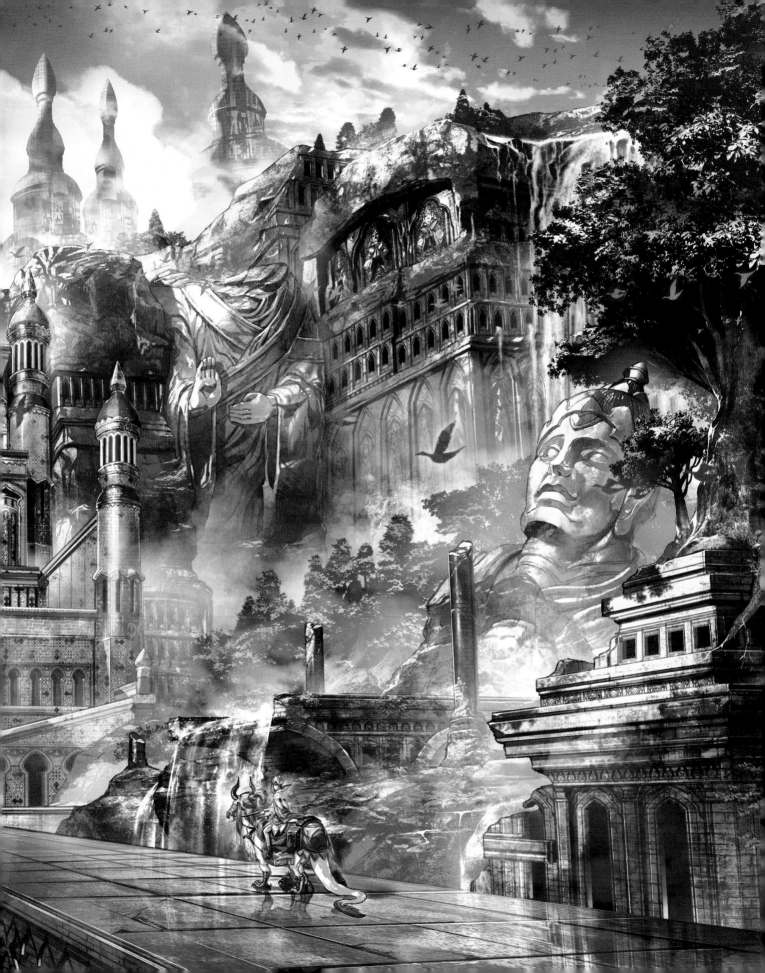

02 榮枯堆積
—材質素材的使用方法—

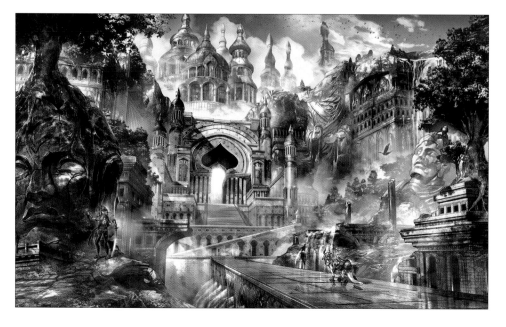

◆ 解說的重點項目

這是大量使用材質素材的插畫。不僅只有質感，就連人造物的連續式細部細節以及瓷磚模樣等等也以材質素材的處理方式進行描繪。在此會將焦點置於材質素材的使用方法來為各位解說。大略可以區分下述3種方法。

1·藉由材質素材筆刷表現出質感的方法
2·如何貼上材質素材
3·將照片作為材質素材使用的方法

材質素材準備起來相當耗費工夫，在配置上也有需要特別用心的部分，但卻是能夠提升畫面整體性最終品質的重要技術。

◆ 世界觀設定

這是將東南亞～印度和土耳其為題材綜合而成的插畫。

並非四處混搭即可，配置的方式要考慮到故事性。背景設定為原本存在於此地東南亞主題的文明滅亡之後，一個土耳其主題的文明在這片土地上再次利用同樣的地形地貌崛起。光是像這樣將異文化以特定的故事背景進行融合，本身就已經充滿了奇幻的風格。

此外，將文化、歷史設定編織入畫面的舞台內，也能表現出插畫的構圖、結構以及題材的深度。

順帶一提，關於色調方面的設定，東南亞元素（佛像等）一方面也因為是古文明的關係，使用可以表現出岩石表面粗糙的暗沉色來進行描繪，與其作為對比，土耳其為主題（宮殿以及大門等等）的呈現重點在於瓷磚的鮮艷色彩以及外牆表面的光澤表現。

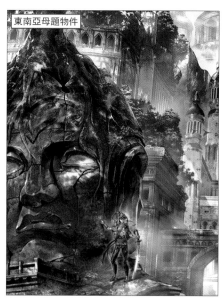

東南亞母題物件

土耳其母題物件

1 描繪草稿

1-1 畫考量面結構

因為這次要加入畫面的要素眾多,所以首先要將印象草圖描繪出來,考量畫面的結構。以這個範例而言,草圖的目的與其説是將既定的畫面呈現出來,不如説是將腦海中的設計圖藉由實際動手描繪的過程,一步一步確定下來的意圖更大。

Ⓐ 使用客製化筆刷(第18頁)的「TF底稿」描繪印象草圖。決定要將怎麼樣的母題物件以及要素放進插畫中。

1-2 描繪詳細的草稿

將印象草圖確定下來的印象,描繪成詳細的草稿。

Ⓐ 將印象草圖描繪成詳細的草稿。在此使用的同樣是「TF底稿」筆刷。

◎POINT◎　這幅插畫的透視圖線

草稿是先將透視圖線條決定之後再行描繪。
這次是將視平線設定在畫面的稍微偏下方,然後把為了描繪畫面深度的透視圖線和為了描繪其他母題物件的透視圖線條組合起來。

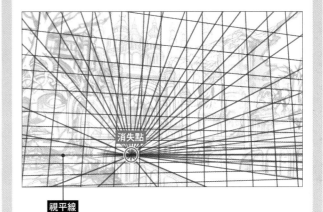

消失點

視平線

為了描繪出畫面深度的透視圖線

為了描繪其他部分的透視圖線

將印象草圖描繪成草稿的作業當中，為了達到視線誘導以及增加畫面的豐富程度，有一些大幅變更的部分。

為了呈現出透視感，變更了左前方石像頭部的角度。
在印象草圖中，石像頭部整體朝向下方，這樣的配置方式會讓透視圖線不容易發揮效用。因此藉由將石像調整為正面，脫離視平線，並且意識到角度愈朝上，愈不容易看見石像上側面的狀態，修改成容易看出透視感的構圖。

右後方的石像加大了與左前方石像之間的尺寸對比。
透過這樣的處理，以外形相似物體之間的尺寸比例來進一步增加距離感。

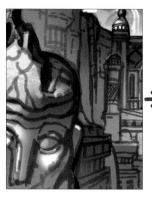 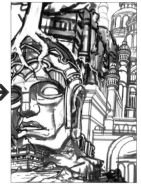 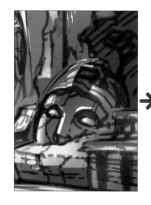 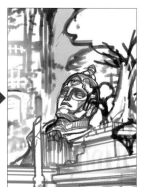

在印象草圖階段標記出距離感的方法：

近景：左方石像頭部
中景：右方石像頭部及其周圍
遠景：大門附近
最遠景：土耳其風的建造物

以這樣的區分方式進行了描繪。但因為各距離之間的銜接過於平順，沒有抑揚頓挫反而減損了距離感。就視線誘導的角度來看，由前方到

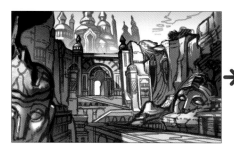 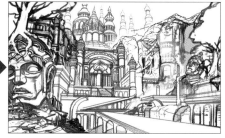

後方大門之間沒有任何阻礙部分，過於平順的視線推移直接導致了距離感的不足。
因此，在後方的土耳其風格大門和前方的石像頭部之間，追加了一座毀壞的橋。在畫面上加入這個要素，是為了從好的意義上形成視線阻礙，可以作為標記出距離感的參考，目的是要讓畫面呈現出更大的規模感。同時也帶來豐富畫面內容的效果。
此外，由於在畫面中央附近配置了消失點，以及重點場景的大門，造成朝向這些地方集中至畫面後方的視線誘導顯得過於強烈。藉由配置一座完全沒有將視線誘導至重點場景的用意，橫切於畫面上的橋，可以避免視線誘導的過度單純化。

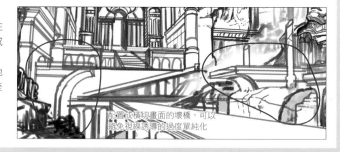

配置成橫切畫面的壞橋，可以避免視線誘導的過度單純化

呈現東洋風格的訣竅

壞橋在場景設定的部分也包含了「古文明時代的橋雖然毀壞了，但新文明又在那裏建了一座橋」這樣的象徵性要素在內。

2 描繪線稿

2-1 由正面圖描繪成立體的線稿

描繪線稿。在此是以後方的大門為例，介紹一個描繪建築物的技巧。

這就是由正面圖轉變為立體建築物的描繪方法。與從頭開始描繪立體造型的方法相較之下，在還不習慣的時候可能會覺得需要耗費更多的時間，但只要熟練之後，就會成為簡單又快速的描繪技巧。

A 首先要選出想要描繪部分的草稿，依〔編輯〕選單→〔變形〕→〔自由變形（第16頁）〕的步驟，使其呈現透視圖線失效的平面狀態。

B 以 **A** 為基礎，描繪由正面觀看的平面線稿。依不同距離區分各部位為不同圖層。為了容易辨認，可以改變線條的顏色。

C 將 **B** 配合透視圖線變形之後進行配置。因為前後的移動造成各部位細微透視圖線的變化屬於誤差範圍內，不需要在意。

D 使用「TF線稿」的筆刷，配合透視圖線描繪各部位的連接部分以及側面。

E 將其他部分也描繪出來，完成線稿。
另外，岩石地面稜線以外的部分以及樹葉的部分會在後續的工程追加描繪，所以在這個時候還不需要進行描繪。

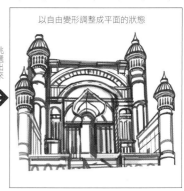

以自由變形調整成平面的狀態

挑選出來

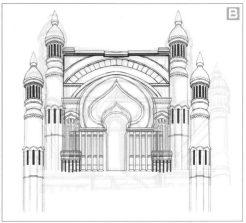

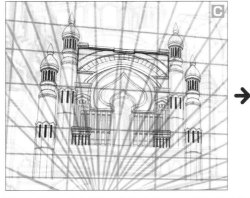
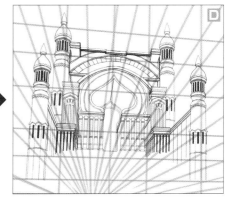

◎POINT◎　將圖層整合

線稿描繪完成後，以第2章的插畫「那片放羊的balloon天空（第42頁）」相同的方式，按照每個距離區分圖層資料夾，將圖層整合起來。

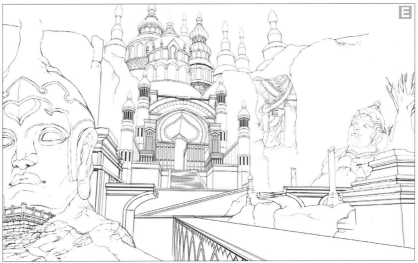

111

3 分別上色

3-1 塗上物體的固有色

塗上顏色區分。這次一開始就要先決定各部位的固有色（第38頁）。
在此是以近景為例進行解說。

A 在「2-1」的**POINT**項目建立的圖層資料夾當中，建立一個底圖用的圖層，並將近景整體填充塗色。而且要在其上將固有色用的圖層資料夾剪裁下來，在其中按照部位建立不同的圖層仔細分別塗色。首先要使用便於分別塗色以及判別塗色遺漏的顏色先進行塗色。筆刷使用「TF主要」。

B 將各個母題物件換塗上各自的固有色。在這個時候，先不考慮距離感造成的顏色變化。

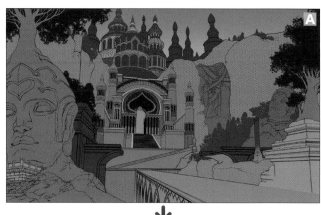

換塗成固有色

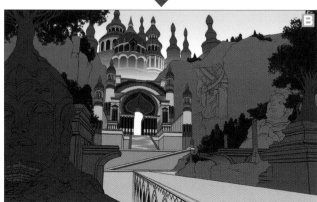

3-2 朝向創作主題的色彩進行調整

如果是偏向照片真實感的色彩，只需要「3-1」之後再加上距離感造成的影響即可，不過這次是又多下了一些工夫。將畫面整體的創作主題色彩調整成綠色、黃色系的顏色。

A 在固有色的圖層之上建立合成模式「覆蓋」以及「色彩增值」的圖層，按照各距離分別改變顏色。由近景的藍色系朝向遠景的顏色分別演變成為綠色、黃色和橘色。

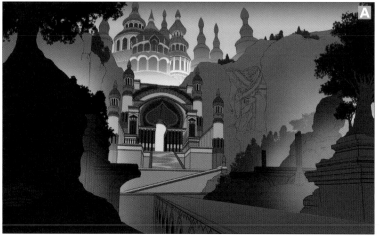

◎POINT◎ 樹葉筆刷

樹葉的部分，使用客製化筆刷「TF壁面樹葉」「TF林木單色」「TF林木單色縱長」的筆刷進行描繪。

東南亞主題

R:40 G:44 B:70	R:30 G:88 B:68	R:58 G:71 B:52	R:78 G:63 B:34	R:105 G:120 B:69

土耳其主題

R:145 G:149 B:77	R:189 G:180 B:90	R:169 G:128 B:49	R:255 G:204 B:80	R:61 G:119 B:76	R:33 G:66 B:46

4 使用材質素材描繪細節

4-1 將建立完成的模樣貼在畫面上

使用材質素材來描繪細節，是能夠提升整體畫面品質的技術。
首先，為各位解說如何建立阿拉伯式花紋（第82頁）模樣的材質素材，並將其張貼在遠景的大門上。

A 建立一個較大尺寸的模樣花紋。

B 複製建立好的模樣，沿著透視圖線配置。在此是以將模樣配置的大門整個包覆起來的感覺進行配置。

C 將 **B** 配置完成的模樣，依照大門的每一部位進行複製並張貼，由
「**3-1**」建立完成的固有色圖層來建立選擇範圍（第17頁）、建立圖層遮
色片（第17頁）。將建立遮色片於各個所需部分的圖層，整合至圖層資
料夾中。
雖然剪裁至固有色的圖層
也可以，但以建立遮色片
的方式，可以輕易的只對
模樣部分進行調整。

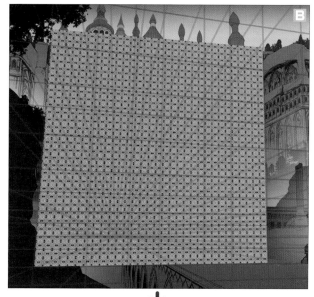

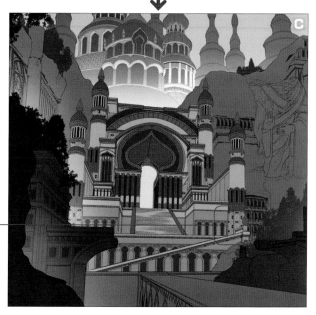

113

4-2 在大門整體貼上模樣

將模樣貼上大門，結束之後先套用遮色片。

A 和「**4-1**」相同步驟，將模樣也貼上其他的部分。

B 在此先套用各層遮色片。以〔圖層〕選單→〔圖層遮色片〕→〔在圖層上套用遮色片〕（或者是右點擊圖層→〔在圖層上套用遮色片〕）的步驟，即可進行套用遮色片。這麼一來，除了可以將模樣多餘的部分消去之外，也可以讓接下來的工程再次建立遮色片，並使用筆刷進行細節的調整。

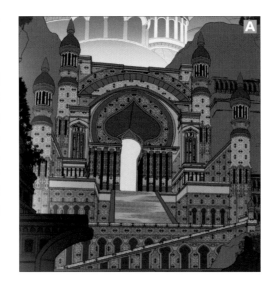

在圖層上套用遮色片

4-3 將模樣融合在一起

再一次建立圖層遮色片，以用來描繪材質素材的筆刷將模樣融合在一起。
這麼一來，就完成了貼上材質素材的作業。

A 在各模樣的圖層再次建立圖層遮色片。圖層遮色片的建立是要在未建立選擇範圍的狀態下，點擊圖層面板的「建立圖層遮色片 ▣ 」。

B 選擇圖層遮色片的快取縮圖，使用「TF岩壁 凸」「TF岩壁 凸2」「TF岩壁 凹」「TF岩壁 凹2」「TF磚面 凸」「TF磚面 凹」等等的用於描繪材質素材的筆刷，將模樣的一部分消除後融合在一起。追加圖層遮色片的範圍時要設定為透明色，消除圖層遮色片的範圍時，則使用有顏色的描繪色。

再次建立圖層遮色片，將模樣一部分消除後融合在一起

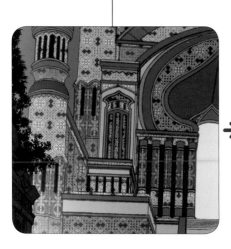

114

4-4 以材質素材筆刷添加質感

在畫面上增加光線照射。大範圍地打上亮光，然後再以用來描繪材質素材的筆刷，一邊加入質感，一邊消除多餘的部分。
各部分使用的筆刷如下所述。

Ⓐ 岩塊、石像部分使用「TF質感畫筆」「TF岩壁 凸」「TF岩壁 凸2」「TF岩壁 凹」「TF岩壁 凹2」筆刷。

Ⓑ 樹木部分使用「TF植物」「TF植物 大」筆刷。

Ⓒ 遺跡部分使用「TF岩壁 凸」「TF岩壁 凸2」「TF岩壁 凹」「TF岩壁 凹2」「TF磚面 凸」「TF磚面 凹」筆刷。

Ⓓ 最遠景的建築物使用「TF磚面 凸」「TF磚面 凹」筆刷。

4-5 暫時先整理一次整體的顏色

某種程度加入亮光以及質感後，暫時先整理一次整體的顏色。

Ⓐ 使用了合成模式「濾色」以及「覆蓋」的圖層整理整體的顏色。使用「濾色」讓各距離的邊緣部分色彩變得較淡薄，強調出距離感。使用「覆蓋」讓明亮的部分和灰暗部分的對比度更加明確。

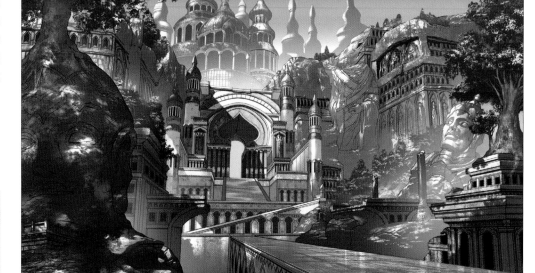

◎POINT◎ 　合成模式的活用

不限於「濾色」以及「覆蓋」，只要使用合成模式，就能夠在保持底下顏色的狀態下進行調整。可以用自然的色調來變更顏色。

4-6 描繪陰影

接下來要加上陰影。

A 以「TF主要」筆刷為主體，在各部分使用與「**4-4**」工程相同的材質素材筆刷加上陰影。

B 在畫面整體加上陰影後的狀態。因為「**4-9**」的工程會
依照遠近感進行朦朧處理，以此前提將稍微深色的顏色
進行上色。

陰影

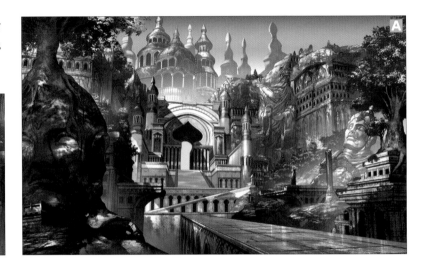

4-7 使用照片描繪細部細節

到目前為止已經為各位介紹藉由貼上材質素材、使用材質素材筆刷來呈現質感的描繪技巧，最後要對活用照片的描繪方法進行解説。
這裏是以最遠景的建築物內部為例進行解説。也請一併參考次頁的**POINT**重點要項。

A 使用「街景」「街景2」的照片追加
細部細節。貼上調整成為單色的照
片，並由此建立選擇範圍，使用「TF
噴槍筆刷」重疊套色塗色。

B 使用「圓筒玻璃牆」的照片，增加猶
如高樓大廈的窗戶玻璃細節，並且要
意識到倒影的現象，使用的顏色要配
合「**4-8**」工程建立的天空顏色。

C 以內部的燈光為印象，使用「夜景」
「夜景2」的照片添加橘色系的顏
色。

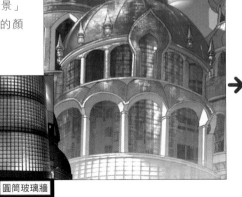

在此要解說將照片作為材質素材的使用方法。

A 先將材質素材的原始照片轉換成單色的素材。以〔編輯〕選單→〔色調補償〕→〔色相・彩度・明度〕將彩度的數值設定為「-100」調整為灰色調，再以〔編輯〕選單→〔色調補償〕→〔色階〕使黑白的強弱對比更加明確。最後透過〔編輯〕選單→〔將輝度變為透明度〕使白色部分透明化。這麼一來，材質素材就完成了。

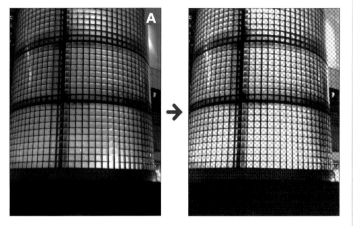

B 複製**A**建立的材質素材，貼在想要呈現材質素材感的部分（在此是岩石的外形輪廓）之上。將貼上的材質素材以〔編輯〕選單→〔變形〕→〔自由變形〕可任意放大、旋轉，視情況還能夠加以變形，配置在想要追加細部細節以及質感的部分。

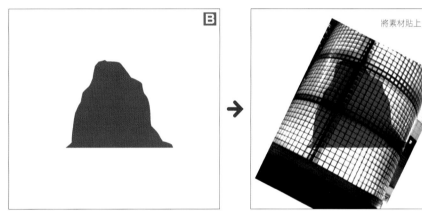

將素材貼上

Ctrl＋點擊

| 100 %通常 |
| ガラス円筒 のコピー |
| 100 %通常 |
| ベース |

C Ctrl＋點擊配置完成的材質素材圖層的快取縮圖，建立選擇範圍。

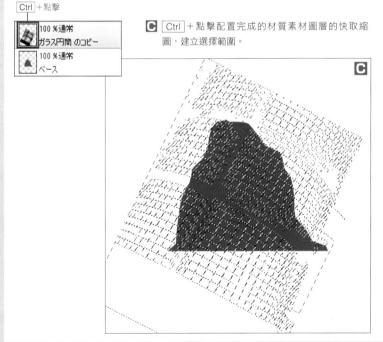

D 選擇範圍建立完成後，將材質素材設定為隱藏。建立一個新圖層，設定為「用下一圖層裁剪」。將圖層以建立的選擇範圍進行塗色，即可追加材質素材感。另外，合成模式可以視狀況任意調整變更。

設定為隱藏

| 100 %通常 |
| ガラス円筒 のコピー |
| 100 %スクリーン |
| テクスチャ塗り |
| 100 %通常 |
| ベース |

將新建圖層剪裁後塗色

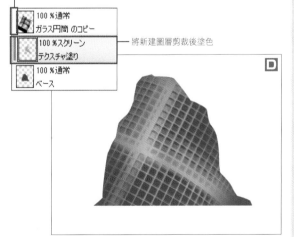

4-8 使用照片描繪雲朵

這次的雲朵要和「4-7」工程相同的方式，使用照片描繪。

Ⓐ 使用「雲朵 寬廣」的照片，描繪積雨雲。

Ⓑ 使用「天空」的照片，描繪右側部分的雲朵細節。

◎POINT◎　天空處理

這次因為地面部分的細節描繪相當細膩，為了取得比例平衡，天空的處理相形之下就比較簡單。不過，色彩並非只是單純的藍天晴空，而是以綠色、黃色以及紅色來描繪讓人印象深刻的天空。

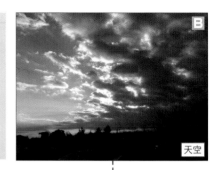

雲朵寬廣

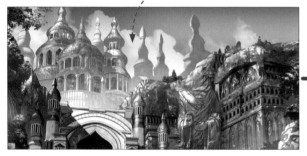

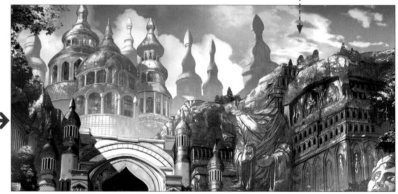

4-9 透過薄霧強調遠近感

在區分近景、中景、遠景及最遠景的圖層資料夾之間描繪朦朧薄霧細節，強調出遠近感。這與第2章的插畫「那片放羊的balloon天空」「8-1（第60頁）」所進行的處理有相同的意圖。
在此同樣也是使用照片進行描繪。

Ⓐ 在近景、中景、遠景及最遠景的圖層資料夾之間，建立合成模式「濾色」的圖層（在此是放入各自的圖層資料夾當中）。

Ⓑ 使用「雲朵 寬廣」的照片，描繪像是朦朧薄霧般的細部細節。透過這樣的處理，不只有空氣遠近法所形成的遠近感效果，還可以呈現出自然的空間感。

Ⓒ 在畫面整體加上薄霧之後的狀態。

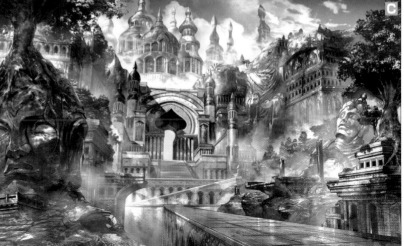

5 表現水的質感

5-1 描繪流動的水

描繪傾瀉的流水。截至目前為止，之所以沒有描繪水流，是因為要呈現出透明感，需要先對被水流遮蓋部分進行描繪。

A 將不透明度調降至「40%」左右，建立一個半透明的圖層。

B 也許不太容易看得清楚，使用「TF主要」筆刷，描繪淡淡的傾瀉流水的外形輪廓。為了要呈現出透明感，在此不使用顏色較深的色彩。

C 建立一個圖層資料夾，將描繪外形輪廓的圖層放入資料夾，建立外形輪廓範圍的圖層遮色片。
而且，在圖層資料夾之中與其上，分別建立合成模式「相加（發光）」的圖層。

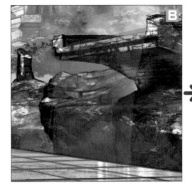

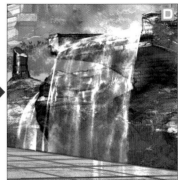

D 以沿著 B 的形狀，描繪明亮部分的細節。一邊意識到形成波浪、飛沫的部分，一邊描繪會更佳。在此使用的筆刷是「TF瀑布」。

E 建立一個「色彩增值」圖層，用來描繪顏色較深的部分。然後再建立「相加（發光）」圖層來描繪水面飛散的飛沫。

F 描繪灰暗部分的細節。然後再藉由添加描繪水面的飛沫來表現水的流勢。

5-2 描繪瀑布

描繪右上後方的瀑布。

A 分別使用「TF瀑布」「TF質感畫筆」筆刷，描繪瀑布的外形輪廓。

B 以合成模式「相加（發光）」的圖層描繪明亮的部分。因為這裏是遠景，不希望讓外形看起來過於凹凸，因此將整個區域調整得較為明亮。不過並非只是單純填充塗色來調整變亮，而是要使用「TF瀑布」「TF質感畫筆」筆刷，一邊意識到水流的方向，一邊進行塗色。

C 使用合成模式「色彩增值」的圖層，強調水流因為衝擊到岩石而形成分流的部分。

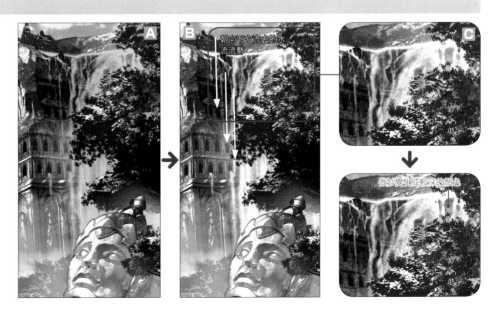

6 修飾完稿

6-1 整理色調

使用合成模式「覆蓋」，整理整體顏色的色調、對比度。

未設定為覆蓋的狀態

A 在所有圖層的最上方，建立合成模式「覆蓋」的圖層資料夾。在其中分別建立用來塗上藍色以及用來塗上橘色的圖層。

B 使用「TF噴槍筆刷」，塗上藍色以及橘色，使明亮之處更明亮，灰暗之處變得更暗，整理整體的色調與對比度。

◎POINT◎　使用色調補償圖層

如果感覺畫面的對比度不足的時候，可以透過〔圖層〕選單→〔新建色調補償圖層〕→〔亮度‧對比度〕，建立顏色調補償圖層來進行調整。

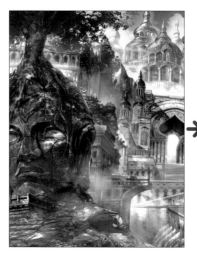

→

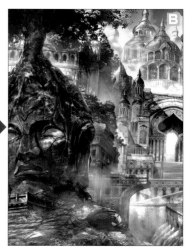

6-2 描繪角色人物及候鳥

添加描繪角色人物及候鳥便大功告成了。

A 在左側的佛像附近追加角色人物。藉由角色人物的大小可以表現出母題物件的規模巨大。

B 在右方的通路追加角色人物。描繪時要注意左側角色人物的尺寸感。

C 使用「TF鳥」筆刷，描繪天上的候鳥群。不需要描繪細節，只要描繪外形輪廓即可。顏色使用深粉紅色，作為點綴色（第53頁）。

D 配置這些部分時，要注意整體的分布、距離感形成的尺寸比例，以及是否覆蓋到其他重要的部分。最後如果還有不滿意的部分，可以在此將其調整之後便告完成了。

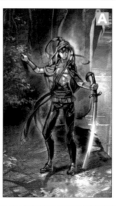

◎POINT◎　角色人物配置的訣竅

決定角色人物配置的場所，訣竅是要考量角色人物實際有可能在哪裏通行。舉例來說，就當作在電玩遊戲中，會想要讓主角前往什麼地方等的印象來配置即可。

由一個母題物件
開始聯想描繪

6

章

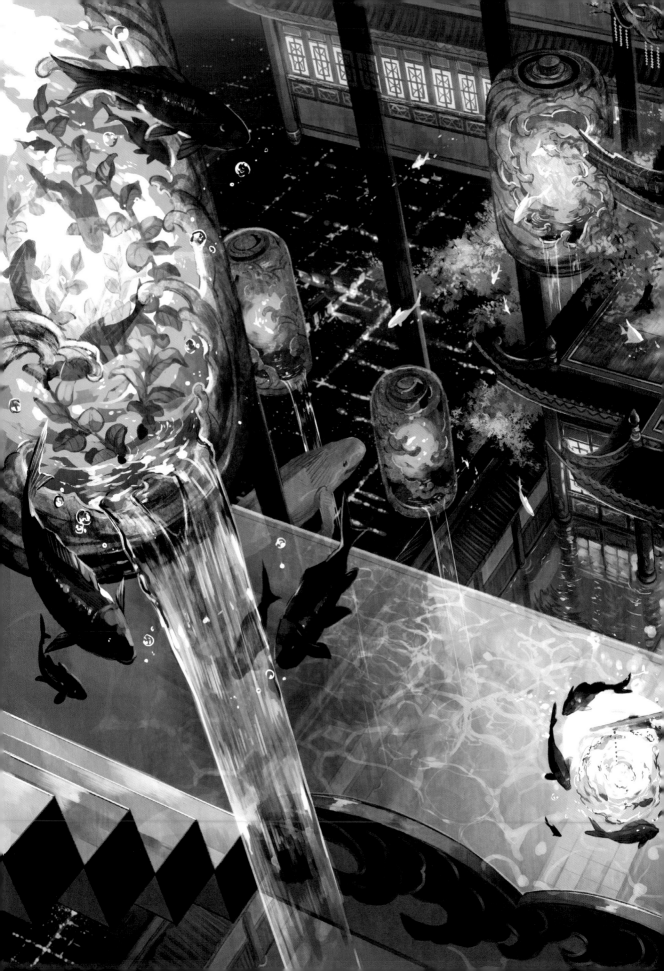

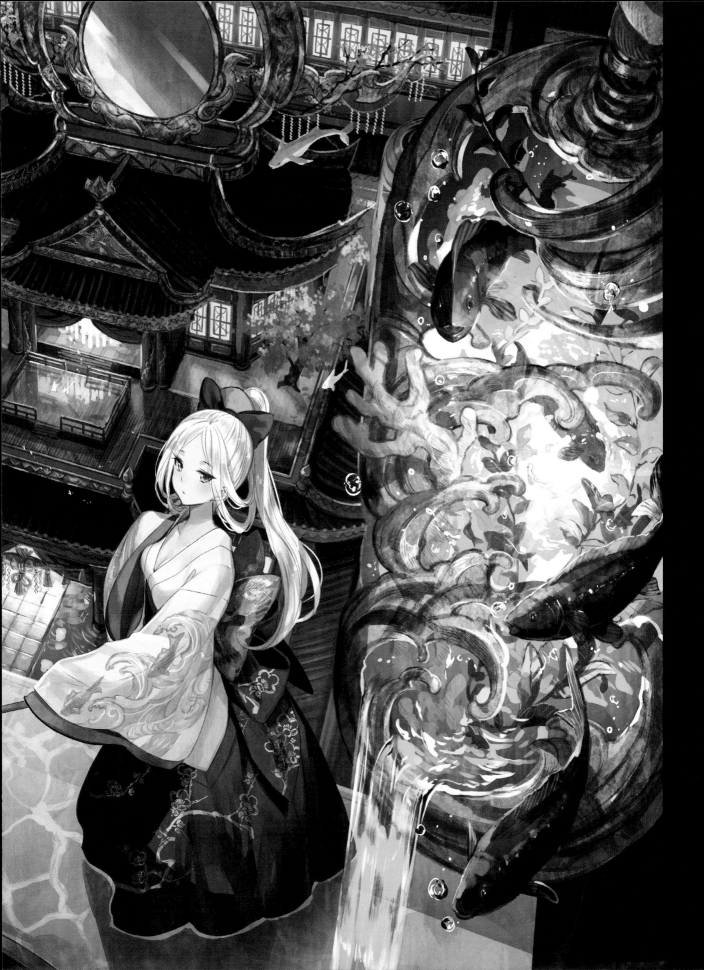

03 清流湧生之處
—由「清水」開始聯想，演出其躍動感、透明感—

Illust & Making by 藤choco

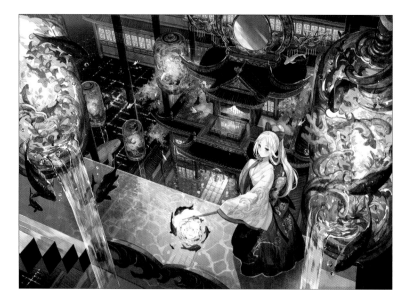

◆ 解說的重點項目

這裏要對先決定一個母題物件作為插畫的主軸，再由此開始聯想出各式各樣物件的描繪訣竅進行解說。

這幅作品的主軸是「水」。由「水」這個母題物件，可以聯想衍生出流水、魚、透明的迴廊、鏡子等等物件。以藍色作為基調的畫面，也有能夠讓人感受到靜寂以及神秘的特徵。在此要為各位解說如何以水為基礎，進行各式各樣的表現方法。

構圖採取3點透視圖法這種充滿畫面張力的構圖方式。

因為是夜晚的風景，為了要在偏暗的畫面中顯得醒目，角色人物要使用明亮的顏色描繪，讓視線第一時間就集中在角色人物身上，不至於被埋沒在背景當中。接下來視線會轉移到角色人物附近，而且是細節描繪密度極高的後方神殿，並且透過配置有韻律感的燈籠，讓視線隨之移動到畫面整體的視覺設計。

◆ 世界觀設定

世界上所有的水都是由此處湧生的神秘場所。設定為浮遊在天空中的神殿，因此在畫面最遠方看到的是地面的城鎮。

半透明的地板以及在空中游泳的魚、無視於重力的建築等等，藉由採用大量脫離現實世界法則的元素，營造出一個幻想的奇幻空間。

後方神殿這個作為背景的主體，是以日本的嚴島神社作為創意發想的基礎，屋頂採取中國風格並設計為2層樓建築來呈現出原創性。

日本的神社經常會擺放一個圓鏡當作神社裏的御神體。屋頂上的鏡子就是以此為母題物件的設計，而且再搭配注連繩以及紙垂等等小道具的裝飾品，更加呈現出東洋感以及神秘的氣氛。

另外一個母題物件是燈籠。在燈籠的中心產生了水和光，而且還配置了魚、水草以及珊瑚等等。這裏的目標是要保持燈籠這個大家所熟悉的外形，但又能表現出原創性的設計。此外，燈籠的外框是設計成日本畫中波浪形狀為印象的金屬材質外框。

如果造型過於奇特的話，觀者在第一眼有可能會因為無法辨別那是什麼東西而產生混淆，所以要以大家所熟悉的的形狀為基礎，加上奇想天外的設計。這是我經常運用的手法（第22頁以水手服為基礎的和式服裝也是出自相同的設計方式）。

這麼一來，既可以呈現出原創性，同時也能夠保持具有穩定感的畫面平衡。

燈籠

神殿
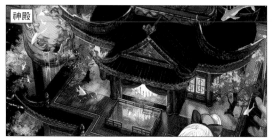

鏡子

1 描繪草稿

1-1 建立3點透視的透視圖線位置參考線

和先前的作業方式相同，先要描繪可以大致分辨出整體構圖程度的草稿。之後要建立透視尺規，畫出許多條透視圖線作為位置參考線。這次因為想要將設計成讓觀者彷彿要被吸入畫面般具有臨場感的構圖，相較於第4章的插畫，加強了關於高度的透視效果。

A 使用客製化筆刷「G筆TF（第19頁）」，簡略地決定各個物件的大致配置與透視感。

B 使用尺規工具的「透視尺規（第89頁）」，建立3點透視的透視尺規。這次是俯瞰角度的構圖，因此視平線位於畫布外的上方。

C 新建一個位置參考線用的圖層，將透視尺規設定為有效，描繪位置參考線。

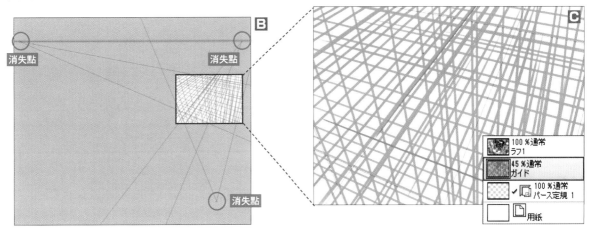

1-2 建立色彩草稿

使用位置參考線並重新描繪草稿。將母題物件描繪得更加仔細，並加上顏色繪製成色彩草稿。

A 建立色彩草稿。在此決定好的顏色會接近完成時的顏色。

所使用的主要顏色

R:10 G:39 B:78
R:20 G:65 B:117
R:116 G:255 B:255
R:96 G:210 B:219

R:157 G:232 B:237
R:184 G:180 B:170
R:169 G:139 B:103
R:112 G:234 B:113

R:140 G:101 B:147

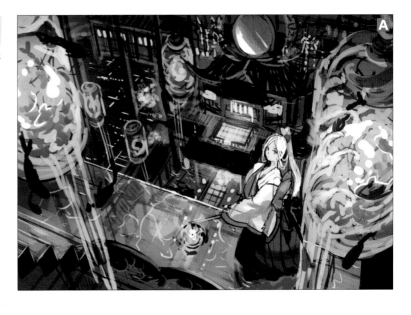

2 描繪主要角色人物

2-1 配合構圖進行描繪

這次因為是俯瞰的構圖，角色人物也要配合以俯瞰的角度進行描繪（不過服裝的款式是大幅隆起的蓬裙，可能不太容易看得出透視感…）。

簡單說來，俯瞰角度就是愈往下方的部位看起來愈小的構圖。雖然說要描繪到毫無違和感需要不斷地練習，不過請運用透視尺規以及位置參考線試著挑戰看看吧。

A 描繪角色人物的線稿，並以「1-2」的色彩草稿決定好顏色進行塗色。

B 色彩草稿和完成的角色人物組合在一起的狀態。描繪時也意識到角色人物的透視圖線，因此可以和背景順利融合搭配。

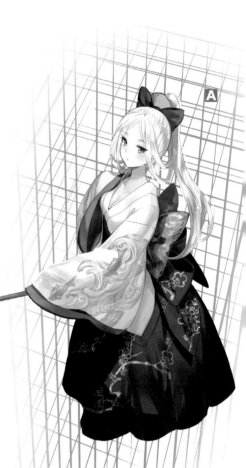

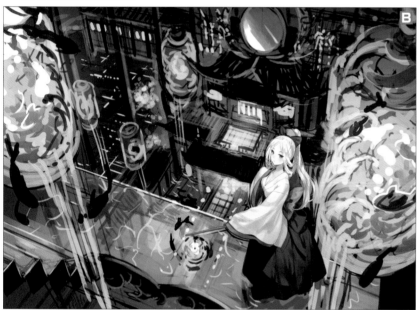

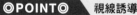

◎POINT◎　視線誘導

這裏將最希望展現給觀眾的2個主體要素（角色人物、後方的神殿）配置在附近的區域。這是包含了要讓觀眾在觀看畫面的時候，視線能夠不要偏移的意圖在內。

除此之外，畫面中其他的要素也希望能讓觀眾一覽無遺，因此採行以充滿節奏感的方式配置了明亮的燈籠，引導視線周遊整幅插畫各個區塊的設計。

將2個主體要素配置在附近的區域

◎POINT◎　讓角色人物醒目顯眼

這次與第4章的插畫不同，是夜晚時間的插畫。因為背景呈現昏暗色調的關係，反過來將角色人物的髮色設定為白色。而且受到來自前方燈籠的光線照射，看起來更加明亮，浮現在昏暗的背景中，相當醒目顯眼。

3 以具體的形狀表現水的感覺

3-1 描繪迴廊

將草稿淺淺地顯示在畫面上，描繪角色人物步行於迴廊上的線稿。

A 新建一個圖層。調降草稿的不透明度，淺淺地顯示在畫面上。

B 設定為對齊至透視尺規，以下載筆刷的「鉛筆5混合（第20頁）」畫出線條。裝設在迴廊前方側面的波浪形狀金屬框架，要將透視尺規設定為無效再描繪。

對齊至透視尺規描繪

將透視尺規設定為無效描繪

3-2 描繪燈籠

描繪迴廊上的燈籠。

A 使用透視尺規描繪大致的形狀。曲線部分將透視尺規設定為無效後再描繪。

B 沿著 **A**，描繪燈籠的外框。與裝設在迴廊前方側面的框架相同，是以日本畫的波浪形狀為印象，由金屬材質製成。

C 角色人物周圍（近景）的線稿完成後的狀態。

◎POINT◎ 線條的訣竅

這裏與第4章的插畫不同，不讓線條呈現手工繪製的扭曲感，反而要畫出精確的直線條。這是因為要呈現出此處乃神的偉業建立而成的神秘感，同時也想要營造出稍微冰冷的氣氛。

像這樣，光是改變線條的描繪方法，就能夠改變整體畫面的氣氛。

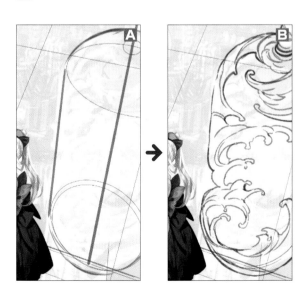

3-3 為迴廊塗色

接著要對迴廊進行塗色。表現出如水一般的質感、透明感。

A 在線稿的下方新建一個圖層，將整個迴廊填充作為基底的水藍色。

B 因為想要加上如水一般的質感，使用下載筆刷的「四角水彩（第20頁）」，以角色人物手提的水燈籠為中心，描繪水面晃動的模樣。

C 迴廊的外觀設定是處於半透明的狀態，因此可以穿過表面看見側面。後方的側面部分以深水藍色塗色來表現。

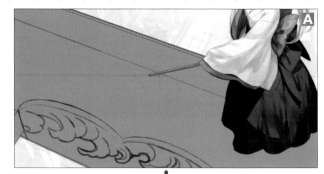

在側面塗上較深的水藍色

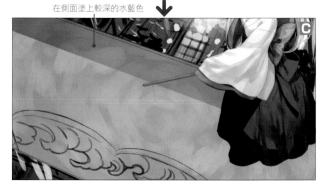

◎POINT◎ 前方的階梯

前方的階梯與迴廊相同，是以如同水一般具有透明感的物質製作而成。不過以畫面整體來看，我判斷階梯的側面要是深色，畫面才會比較緊湊，因此以深藍色來填充塗色。像這樣，經常要考量構圖整體的顏色節奏感，來決定什麼地方使用何種顏色。

此外，為了要呈現出光澤感，在階梯的邊緣畫上白色的線條，並且在表面加上了反光。

側面的邊緣則畫上了粉紅色線條來當作點綴色。

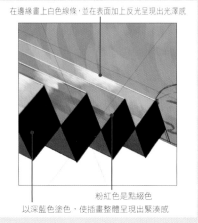

在邊緣畫上白色線條，並在表面加上反光呈現出光澤感

粉紅色是點綴色

以深藍色塗色，使插畫整體呈現出緊湊感

3-4 為燈籠塗色

將燈籠的外框塗色。

A 和迴廊相同的方式，以基底色填充上色燈籠的外框。

B 燈籠的外框在設定上是發出暗光的金屬材質，因此以彩度較保守的黃土色為基底塗色。筆刷使用「G筆TF」。
因為光源來自燈籠的內側，所以面向內側的邊緣較明亮，反過來說外側就會比較暗。在下方新建一個圖層，將背面的外框也描繪出來。將背面以灰色外形輪廓的方式描繪，比較能夠呈現出立體感。

愈朝向內側的邊緣愈明亮

外側比較暗

背面以外形輪廓的方式處理

3-5 描繪角色人物的手提燈籠

描繪角色人物的手提燈籠。雖然說是燈籠，但其實沒有
外框，而是由水流形成一個旋渦，並在其中心發出亮光
這樣的印象。

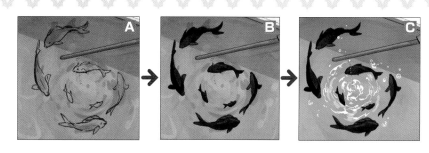

A 使用「鉛筆5混合」筆刷描繪在燈籠周圍游泳的魚。

B 使用「G筆TF」將魚塗色。為了要在燈籠的亮光當中襯托出魚
的形狀，決定以深藍色為基底。

C 描繪旋渦狀的水流。以邊界明顯的高光為中心進行描繪。

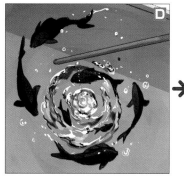
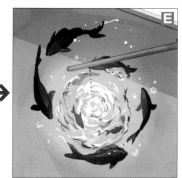

D 描繪水流細節的時候，也要將魚在水中倒映的樣子描繪出來。
除了可以表現水流的透明感，同時也可以呈現出立體感。

E 建立合成模式「相加（發光）」的圖層，使用噴槍工具的「柔
軟」在旋渦之上塗上水藍色。表現出發光似的感覺。

3-6 描繪近景燈籠細節

描繪在近景燈籠周圍游泳的魚、珊瑚以及水草。上色時要意識到光源來自燈
籠的中心。

A 描繪在燈籠周圍游泳的魚。魚雖然是深藍色，但受到來自燈籠中心的光
線照射部分，要塗上較明亮的顏色。
此外，為了要呈現出被水浸濕的光澤感，要以明亮的顏色將高光也描繪
出來。這個時候，要去意識到魚鱗的模樣，一邊加上如同顆粒般筆觸，
一邊進行塗色。

B 描繪珊瑚以及水草。除了作為主體的數條魚之外，還要以外形輪廓的形
式配置數條小魚。
燈籠當中的旋渦水流，要降低筆刷的不透明度，一邊以筆觸呈現出水的
晃動，一邊進行描繪。

魚的特寫

◎POINT◎ 描繪水流的訣竅

雖然水是透明的物件，但只要仔細觀察可以發現邊緣的部分會聚積
成為深色，而且也會出現周圍顏色的倒影。如果將這些部分都仔細
描寫的話，就能增添不少真實感。
描寫水的細部時，不透明度要設定為「100%」，並將筆壓對不透明
度造成的干涉設定為OFF，使用沾水筆工具的「G筆」（第93頁）
進行描繪。這樣就能描繪出邊界明顯的高光。
以白色描繪水面的高光，並適當地在一些部分加上深藍色。

3-7 描繪溢流而出的水

描繪自燈籠溢流而出的水。描繪像水這種透明物體的時候，要先將後方穿透可見的母題物件好好地描繪之後，再自其上進行描繪。

A 使用「G筆TF」畫出朝向下方的直線，描繪溢流而出的水流勢。

B 以白色增加高光部分。而且要以「**3-5**」工程相同的方式，將深色部分以及周圍顏色的倒影描繪出來。透過這樣的處理，可以呈現出水的厚度。

C 左側也以相同的方式描繪。另外，描繪流水的時候，如果讓底下透出的母題物件，沿著水的流勢形成向下拉伸的形狀，看起來會更有真實感。

D 在燈籠之上建立合成模式「相加（發光）」的圖層。使用噴槍工具的「柔軟」，在燈籠整體加上柔和的亮光。表現出光線自燈籠內部向外透出的感覺。

底下透出的主題物件，沿著水的流勢形成向下拉伸的形狀

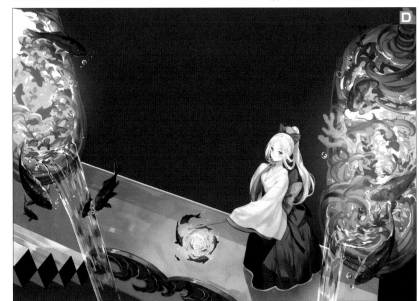

3-8 描繪水面的晃動

在迴廊加上如同水面晃動般的模樣。

A 在迴廊之上新建一個合成模式「相加（發光）」的圖層，描繪水面的模樣。

B 複製 **A** 的圖層，以自由變形來提高部分位置的晃動密度。透過這樣的處理，可以呈現模樣的複雜性，增加迴廊的透明感。

4 描繪遠景

4-1 描繪神殿的線稿

因為近景已經完成，開始描繪遠景。首先要描繪這幅插畫的另一個母題物件「後方的神殿」。

A 由於草稿的形狀過於粗略的關係，再一次描繪詳細的底稿。

B 將底稿淺淺地顯示在畫面上，使用「鉛筆5混合」筆刷描繪線稿。

C 為了方便掌握整體的立體感，將神殿整體加上陰影。

◎POINT◎ 計算出中央位置

將屋頂上的舞台這種四角形空間的對角線連接起來，這麼一來即使透視圖線仍在生效，依然可以簡單地計算出中央的位置。

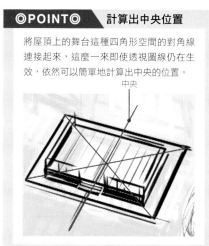

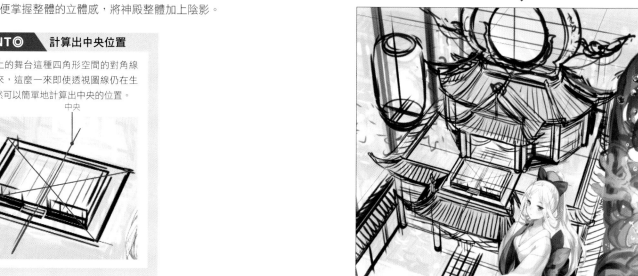

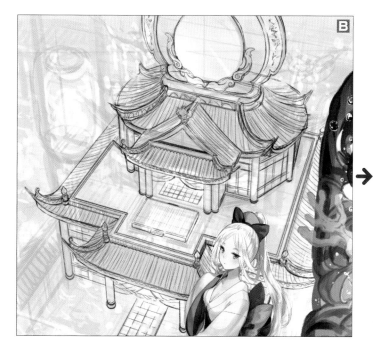

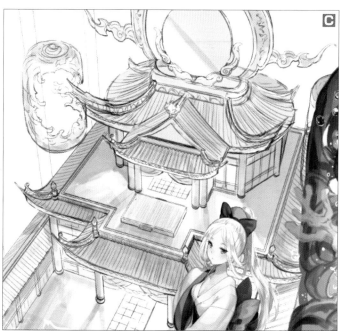

4-2 为神殿塗色

參考「1-2」的色彩草稿，對神殿整體塗色。

A 在線稿的下方新建一個通常的圖層，將神殿整體以基底色彩填充塗滿。

B 而且要在基底色彩圖層當中將屋頂上色。為了要呈現出瓦片的密集感，以留下筆刷筆觸的方式塗色。因為是在基底色彩圖層相同的圖層進行上色，所以要讓各處的顏色混合後融合在一起。

C 在基底色彩、線稿圖層之上新建一個圖層，描繪細部細節。在線稿之上也要重複疊塗顏色。藉由線稿的部分填充塗色，可以作出更加細膩的表現。
黃金裝飾的部分，要以明亮的部分和灰暗部分之間的節奏感，呈現出金屬暗光的感覺。

 →

◎POINT◎ 夜晚的光

以截至目前相同的方式，描繪時總是要去意識到光源與光的方向。

這次的光源是來自神殿的內部。如果在夜晚以人工光為光源的狀態，光會以那個光源為中心向四周擴散。

此外，由窗戶透出來的光會在地板形成反光。加入稍微誇張的光線，可以呈現戲劇性的效果。靠近光源（窗戶）部分的反光較強明亮，距離愈遠就變得較弱較暗，藉此也可以演出距離感。

比方說由神殿內部透出的光，照射在前方舞台的欄杆上等等，像這些細節的部分也請確實地描寫出來。

愈靠近光源就會較強較明亮 ——
距離光源愈遠就會愈弱愈暗 ——

光源

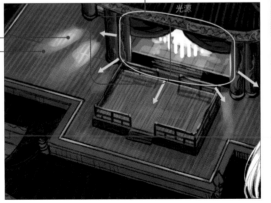

呈現東洋風格的訣竅

地板是設定為由木板拼接組合而成。

因為是較遠的建築物，所以並不需要將木板一片一片描寫出來，但為了要呈現出木板的密集感，所以要對齊至透視尺規的設定，在地板上畫出許多線條。

如果讓各處的線條呈現斷斷續續的飛白筆觸，或者是改變顏色深淺，看起來會更有自然的感覺。

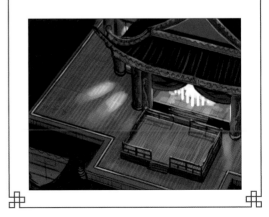

4-3 描繪神殿下層

描繪神殿下層部分的細節。

A 因為下層的光源同樣是來自神殿內部的關係，舖石地板愈接近神殿的部分愈明亮，隨著距離愈遠就慢慢地變得較暗。

◎**POINT**◎ 舖石地板的立體感

為了要呈現出舖石地板的立體感，將靠近神殿側的每塊石板邊緣加上白色線條。

◎**POINT**◎ 水面的晃動

因為是設定為下層的接地面充滿了水，所以要添加水面晃動的筆觸表現。

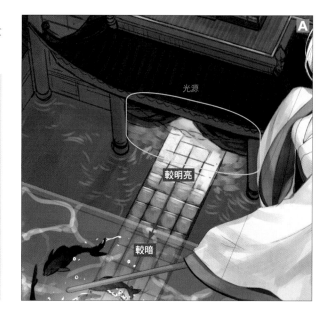

光源

較明亮

較暗

4-4 為鏡子塗色

為裝設於神殿屋頂的大型圓鏡塗色。

A 使用「四角水彩」筆刷，以平行線加入光線。 這麼一來看起來就會有鏡子的感覺。

B 周圍以金色裝飾包覆外框。並藉由明亮的部分和灰暗部分之間的節奏感，呈現出金屬暗光的感覺。

C 以較暗的茶色加上金色裝飾的細部陰影，看起來就像是複雜模樣彫刻的外觀裝飾一般。

平行

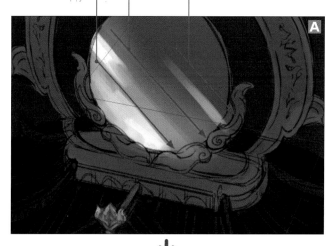

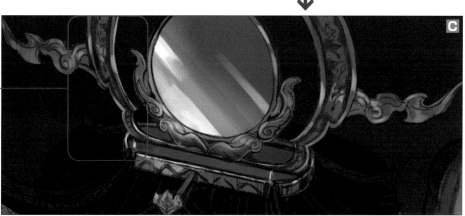

4-5 描繪水面的倒影

清澄的水面會如同鏡子一般反射物體的倒影。這裏要在水面上描繪柱子以及窗戶的倒影。

A 使用滴管工具汲取柱子的顏色（第13頁），描繪水面部分的倒影。這個時候，沿著水面的晃動，倒影也要呈現出某種程度的晃動。筆刷使用「G筆TF」。

B 接著進行窗戶和金色裝飾等等的細節描繪。同樣以吸管工具汲取顏色後，描繪水面的倒影。

以吸管工具汲取顏色

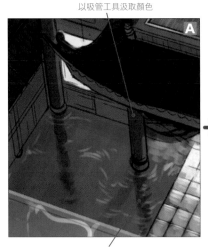
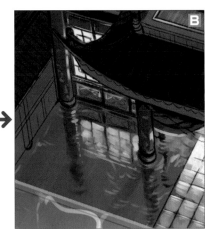

沿著水面的晃動，讓倒影也隨之晃動

◎POINT◎ 描繪倒影的訣竅

1點透視的情形，即使將對象物以複製&貼上的方式表現倒影也不容易形成違和感，但在2點透視、3點透視的情形，就有從頭描繪起的必要。倒影愈接近對象物，看起來愈鮮明；距離愈遠，看起來愈模糊

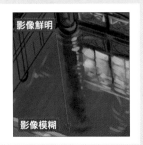

影像鮮明

影像模糊

4-6 營造幻想的氣氛

因為神殿已經某種程度描繪完成，接下來要描繪周圍的物件。透過光線以及巨大的母題物件的添加描繪來營造幻想的氣氛。

A 使用「G筆TF」沿著神殿下層的舖石地板，添加藍白色的亮光。形成幻想空間的印象。

B 描繪神殿周圍的巨大燈籠（與近景的燈籠設計雷同），以及神殿後方的大型柱子。柱子受到前方巨大燈籠光線照射的部位要塗上明亮的水藍色。一邊可以感受到母題物件的巨大以及光線，一邊可以強調出規模感以及幻想的印象。

受到燈籠的光照，顯得較明亮

◎POINT◎ 迴廊之下也要描繪

因為近景的迴廊設定為半透明狀態，所以可以稍微穿透看見底下的遠景。迴廊的下方部分也好好地描寫出來。

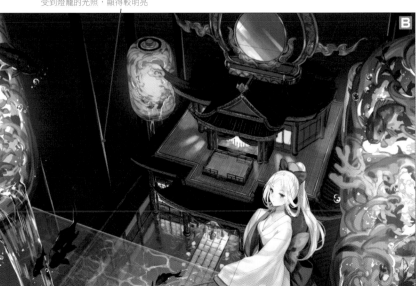

4-7 描繪詳細的細部細節

接下來進入詳細的神殿細節描繪。而且還要在神殿周圍追加母題物件。

Ⓐ 進入神殿的細節描繪。為了要提升畫面的密度，要在神殿的屋頂貼上素材。

※取自《THE WAGARA日本的傳統美 素材集》（Sotechsha/著:成願義夫）「tm_03 鳳凰」

Ⓑ 在神殿的後方也要描繪建築物。窗戶以及裝飾的設計要與主體的神殿風格一致。牆壁部分要以飛白斑駁的筆刷筆觸呈現出表情，避免給人平淡無奇的印象。

Ⓒ 因為前方舞台的地板設定為磨得發亮的狀態，所以要描寫出神殿的倒影。

呈現東洋風格的訣竅

在窗戶中追加描繪一些細框，看起來會更有中國建築的感覺。

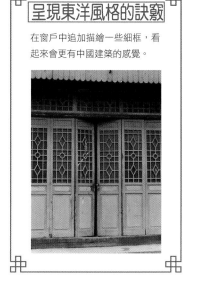

4-8 描繪櫻花

畫面稍微有些寂寞的感覺，於是追加描繪了櫻花。在以藍色為基調的畫面中，粉紅色也可成為點綴色（第53頁）。

Ⓐ 櫻花使用「四角水彩」筆刷描繪。為了要呈現出花瓣的密集感，每一個點都要仔細加上筆觸描繪。

Ⓑ 神殿的地板也保留一部分砂地的狀態，將櫻花樹種植於其上。另外，位於神殿後方的櫻花，使用詳細設定過的「G筆TF」以及下載筆刷的「樹葉群隊2（第20頁）」等等，描繪出細小的感覺 。透過這樣的筆刷筆觸尺寸大小差異，可以呈現出遠近感。此外，還要藉由櫻花的陰影描繪呈現出立體感。

◎POINT◎ 櫻花的表現方法

櫻花的花瓣並非一片一片分開描繪，而是要以整個區塊來掌握，設定明亮的面以及灰暗的面，呈現出立體感。
此外，要在地面好好地描寫櫻花的陰影，呈現出立體感。

後方的櫻花相較於種植在神殿的櫻花看起來更細小

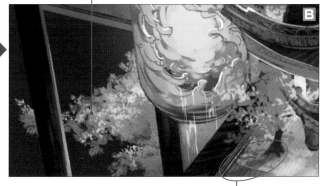

櫻花的陰影

5 描繪地上的城鎮

5-1 以亮光表現城鎮

因為神殿是設定為在天空中浮遊的關係,所以最遠方看見的是地上的城鎮。
在此是藉由描繪地上城鎮的亮光來表達出神殿在空中的浮遊狀態。

A 使用「四角水彩」筆刷,加上筆刷筆觸的描繪方式。筆刷筆觸基本上要沿著透視圖線描繪,但在後方則有些跳脫透視圖線的感覺,這是因為畫線時要去意識到地平線的圓弧形狀。

後方要意識到地平線的圓弧形狀

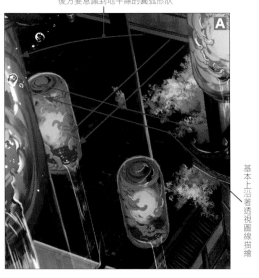

基本上沿著透視圖線描繪

B 參考 **A** 的筆刷筆觸,使用「G筆TF」加上城鎮的燈光。如同日本京都一樣,街道排列給人像是棋盤狀的印象。首先要以調降不透明度的筆刷,將道路的線條淡淡地畫出來。

C 以 **B** 描繪的道路線條為基礎,使用較細的「G筆TF」,以打點手法加上城鎮的燈光。而且要將一部分受到光照的建築物牆壁之類的物體描寫出來。

受到光照的建築物牆壁

D 因為城鎮燈光只有水藍色一種顏色的話,會顯得沒有味道,所以要新建一個合成模式「相加(發光)」的圖層,添加橘色系、紅色以及淺綠色等等各式各樣的色調。此外,使用噴槍工具的「柔軟」在城鎮(特別是在建築物密集的區域)加上淡淡地藍白光。

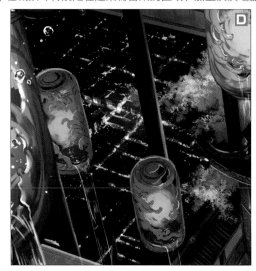

6 修飾完稿

6-1 確認色彩的比例平衡

將畫面整體暫時調整成黑白單色，檢查色彩的明度比例平衡是否有需要修改的部分。一幅好的插畫，即使是轉變為單色，也會同樣保持良好的比例平衡。

A 在所有圖層的最上方，新建一個「色相・彩度・明度」的色調補償圖層。建立色調補償圖層可以透過〔圖層〕選單→〔新建色調補償圖層〕→〔色相・彩度・明度〕的步驟進行。

B 將建立的色調補償圖層的彩度數值設定為「-100」。

C 透過色調補償圖層，插畫會顯示成單色。這麼一來就能夠確認色彩的比例平衡。另外，只要將色調補償圖層隱藏，就能恢復原本的彩色畫面。

◎POINT◎ 客觀的觀察

修飾完稿的時候，客觀的觀察描繪完成的插畫是很重要的事情。雖然說我們無法真正客觀的觀察自己親手描繪的插畫，但可以透過將作品放置2～3日後再觀察、列印出來觀察、轉移至智慧型手機等等的其他媒體觀察的方式，還是能夠達到某種程度客觀度。

我想這和我們將插畫上傳至網路的那一瞬間，馬上就能發現失誤的原理相同。

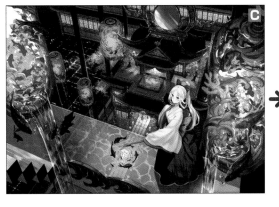
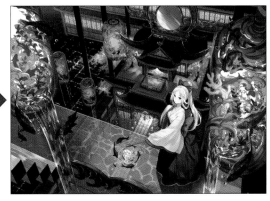

6-2 調整色彩的比例平衡

參考「6-1」的黑白單色插畫，調整色彩的明度比例平衡。

A 為了不要有過多的黑色，將1條魚由前方的燈籠移動到流水的內側。

B 將前方燈籠流出的水，以合成模式「相加（發光）」圖層添加亮光，呈現水流發出亮光的印象。

C 加強角色人物手提水燈籠的亮光。

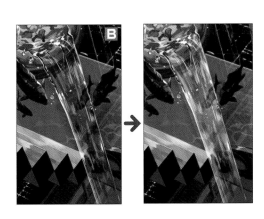

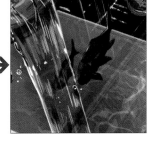
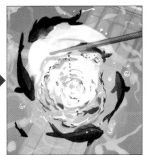

6-3 強調地上的遠近感

使地上距離愈遠的部分看起來愈朦朧，強調出遠近感。

A 將地上部分的圖層整合起來，以〔高斯模糊〕處理。遠近感就能被強調出來。

◎POINT◎ 呈現出透明感

為了要呈現出畫面的透明感，調降描繪神殿後方柱子圖層的不透明度，讓後方的建築物看起來像是穿透可見的感覺。

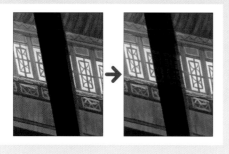

ガウスぼかし

ぼかす範囲(G):　　　　　　　　　　　　　　6.00

6-4 添加材質素材，進行詳細的調整之後即告完成

在各部位添加材質素材，使色調和質感看起來更為複雜。
然後再將細部不滿意的部分加強描繪細節後就完成了。

A 為了要呈現出畫面的節奏感，遠景也要描繪一些魚。以白色為基底，便於在灰暗中看起來更加醒目。如果描繪鯨魚等等大型生物的話，可以呈現出規模感。

B 在畫面各處如神殿、燈籠等等加上材質素材，呈現出質感和密度（主要使用自製的「冰山2」材質素材）。

C 將「nigi2」材質素材，以合成模式「覆蓋」，設定為不透明度「22%」張貼在畫面整體，呈現出手工繪製的風味。
最後再描繪角色人物的和服花紋細節，整理細部之後就完成了。

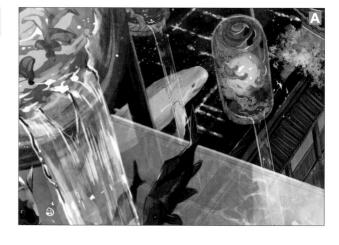

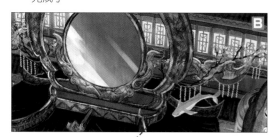

冰山2

nigi2

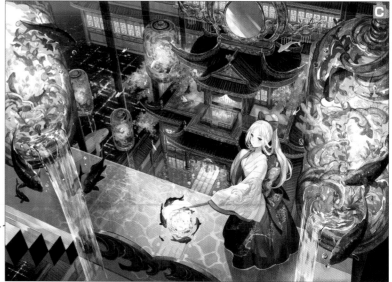

描繪結構對稱的風景

7

章

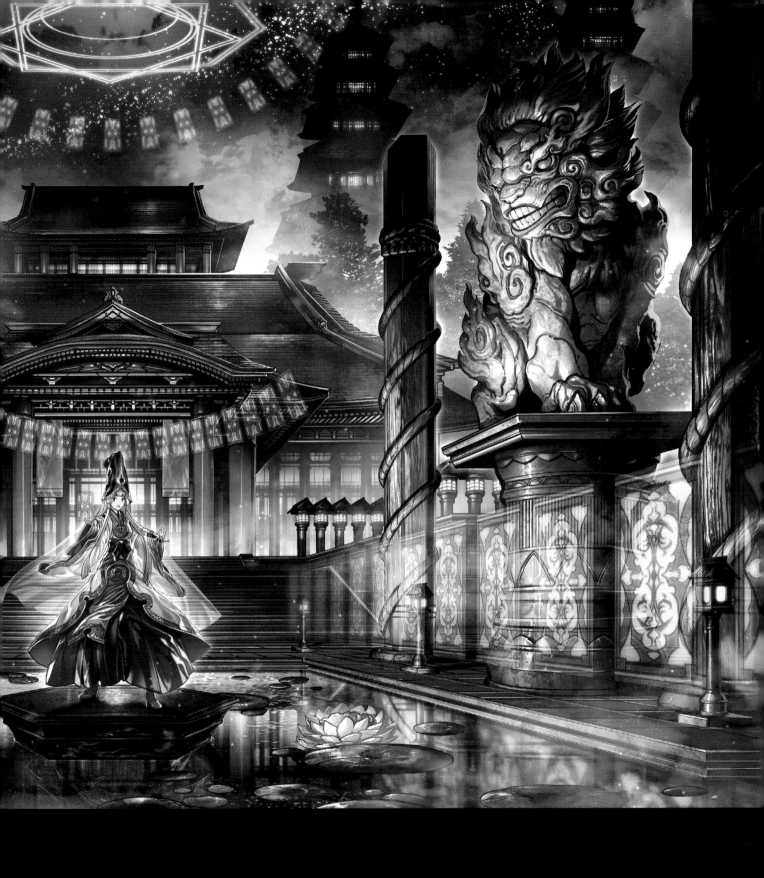

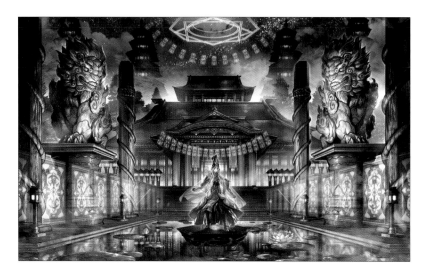

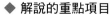
遠景塔樓

狛犬

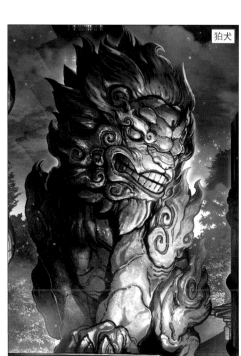

符咒

◆ 解說的重點項目

這是左右對稱的構圖。因為幾乎只需要描繪一半的畫面，可以減少作業量。雖說如此，畫面的結構設計有其相對應的難度，也有左右對稱所特有需要耗費的工夫（無法以透視圖線做為遮掩修飾，視線誘導也有制限等等）。左右對稱的構圖雖然有極大的畫面衝擊張力，但若是處理不當的話，看起來又會覺得無趣與單調。
在此要大略地依下述重點項目進行解說。

1・使用對稱尺規的左右對稱構圖的描繪方法
2・左右對稱特有的畫面結構訣竅
3・特殊效果的建立、配置方法

這幅插畫的畫面結構同時將角色人物本身、以及以角色人物為中心展開的特殊效果群也包含在內考量。特別注意的事項在於既然角色人物以及特殊效果看起來強勢，那就要減少周圍畫面的資訊量，以免畫面整體的細部細節過多，對觀看形成妨礙。
符咒以及結界之類的特殊效果，即使單獨存在，也是大幅增加奇幻感的要素。而且能夠一口氣提升畫面的可看性。

◆ 世界觀設定

屬於文化的母題物件是和風的神社。
左右對稱而且正面的構圖，是宗教畫等等也經常使用，擁有強大威力的畫面結構方式。這幅插畫就是以那樣的畫面衝擊張力為目標。
提到奇幻感呈現的部分，首先是配置於左右的狛犬。藉由脫離現實的尺寸以及造型，呈現出奇幻感。
遠景的塔樓也透過尺寸以及依照幾何學的排列方式、燈光的感覺來呈現出如同高層大樓般的要素。
此外，在狛犬的底座以及符咒的花紋等處，加上日本以外的亞洲設計要素，藉由這些搭配的比例失衡來呈現出奇幻感。

1 描繪草稿

1-1 決定構圖

描繪簡略的草稿。因為這次是左右對稱的關係，設計成讓視線集中在畫面中央的構圖。

A 使用客製化筆刷（第18頁）的「TF底稿」，在畫面中央垂直畫出一條區分左右的「對稱尺規」，左右對稱進行描繪。

畫一條對稱尺規，描繪幾乎左右對稱的構圖

◎POINT◎　對稱尺規的使用方法

這裏要解說對稱尺規的基本使用方法。只要使用這個功能，可以減輕描繪左右對稱的物體以及幾何學花紋的工夫。

A 選擇尺規工具的「對稱尺規」，以工具屬性面板進行設定。愈增加「線的條數」，就會愈增加對稱描繪的位置。
在此是設定為「2」來左右對稱描繪。若是取消「在編輯圖層上建立」的勾選，就會連同對稱尺規一起建立尺規圖層。

B 在畫布上拖曳，建立對稱尺規。

C 只要在其中一側描繪，就會以尺規為軸，同時描繪在對稱的位置上。

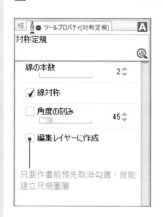

只要作畫前預先取消勾選，就能建立尺規圖層

向下拖曳，即可建立對稱尺規

同時描繪出來

1-2 自然物不使用尺規描繪

描繪左右對稱的畫面之際，有一件必須要注意的事項。那就是植物以及雲朵這類自然物的存在。

除非刻意做出的畫面結構安排，否則自然物都不應該描繪成左右對稱。只要一將自然物描繪成左右對稱，看起來就會瞬間失去真實感，變成人工物的感覺。

在這幅作品裏，水面的蓮花並沒有對稱，後方的林木樹叢雖然分量感對稱，但詳細的細部細節都有所改變。這在天空的雲朵也是相同的。

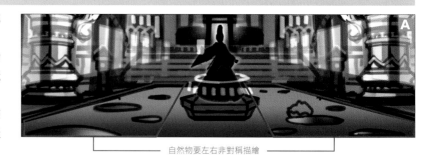

自然物要左右非對稱描繪

A 蓮花等等的自然物要讓對稱尺規無效，左右非對稱的描繪。

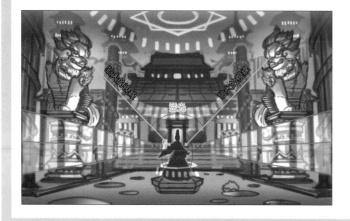 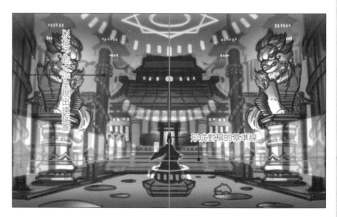

2 描繪線稿

2-1 建立1點透視圖線和視平線

描繪線稿前，先建立為了描繪各部分的位置參考線。這次是將自製的1點
透視圖素材貼上畫面，用來取代透視尺規。

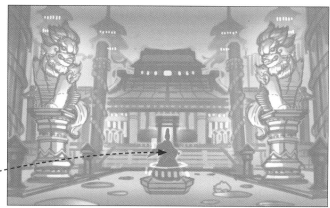

A 調降草稿的不透明度至容易辨視的程度，貼上自製的1點透視的透視
圖素材。相較於從頭開始畫出透視圖線，可以節省不少工夫。

B 消失點及視平線的位置，落在角色人物的正中心部分。

1點透視圖素材 **A**

◎**POINT**◎　透視圖素材

本書的特典資料收錄有像這樣的1點透視
的透視圖素材。只要貼上就能建立透視圖
線，請務必試著活用看看。

◎**POINT**◎　不使用透視尺規的理由

這次的範例不使用透視尺規畫出線條，而是參考自製的透視圖素材進行描繪。
理由是我個人覺得使用透視尺規描繪出來的嚴密線條，會造成插畫畫面本身變
得生硬的印象。當然，使用透視尺規製圖完全沒有什麼問題。這是一個方便的
功能，在還沒有習慣描繪之前，請積極的使用這個功能。

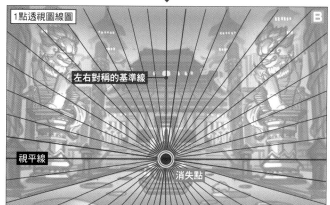

1點透視圖線圖 **B**

左右對稱的基準線

視平線

消失點

2-2 建立左右對稱的基準線

建立作為左右對稱基準線的位置參考線。

A 在畫面中央畫出作為左右對
稱基準線的位置參考線。垂
直線會成為不使用對稱尺規
描繪部分的位置參考線。

◎**POINT**◎　整合位置參考線

由於透視圖線、視平線以及左右對稱
的基準位置參考線會使用到最後，因
此要整合至圖層資料夾分開管理。後
續要切換顯示、隱藏，也可以整個資
料夾一併適用，很方便。

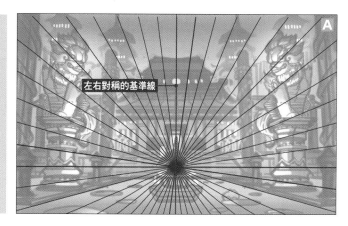

左右對稱的基準線 **A**

2-3 妥善地運用對稱尺規

位置參考線完成後,接著描繪線稿。線稿同樣可以使用對稱尺規來節省作業時間。風景插畫因為有很多細節的要素需要描繪,因此首先要描繪大項目的要素來作為基準。在此是要由作為近景的基準狛犬開始描繪。

A 將對稱尺規設定為有效,描繪狛犬的線稿。描繪右側時,左側的對稱位置也會同時被描繪出來。

B 狛犬的底座要沿著「**2-1**」建立的透視圖線進行描繪。

C 描繪狛犬底座的支柱。在此也要部分的使用對稱尺規來縮短描繪的時間。
在支柱的正中央建立對稱尺規,描繪右側時,尺規另一側的左側也會同時被描繪出來。至於只靠對稱尺規無法重現的部分,要適當地將尺規設定為無效來進行描繪。

使用對稱尺規,描繪右側的狛犬時,左側的狛犬也會自動描繪出來

◎POINT◎ 兼具陰影功能的線條

後面會有詳細的解說,這次是將線稿和陰影在相同的圖層進行細節描繪。因此,線稿同時也兼具陰影的功能。於是,與其以相同粗細的線條描繪,不如描繪成類似草稿般具備筆勢的線條,在線稿的階段就將立體感呈現出來。筆刷使用草稿曾使用的「TF底稿」來進行描繪。另外,如果是線條與塗色各自獨立的描繪方式,那麼使用粗細變化稍微再小一點的線條,比較不會妨礙立體感的呈現。

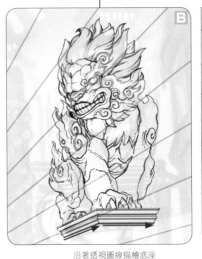

沿著透視圖線描繪底座

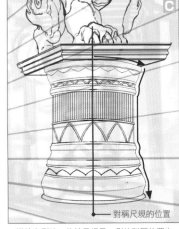

對稱尺規的位置

描繪右側時,位於尺規另一側的對稱位置也會自動描繪出來

2-4 妥善地運用複製&貼上

不僅只有對稱尺規,也要活用複製&貼上功能。在「**2-3**」描繪的支柱以及立在池子邊緣的4根柱子、石燈籠等等物件,可以先描繪1根作為基準,再以複製&貼上進行配置。
在此要以立於池子邊緣的柱子為例進行解說。

A 描繪右後方的柱子。左後方的柱子可以使用對稱尺規描繪,也可以將右後方柱子複製&貼上,左右反轉來進行配置。

B 柱子是以呈現八角形的整齊形狀為印象,因此要沿著透視圖線描繪。

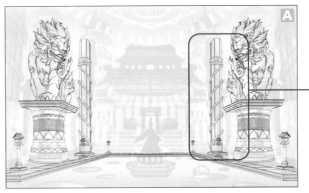

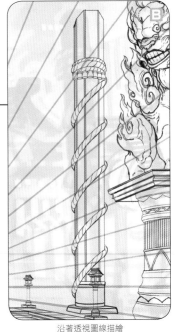

呈現東洋風格的訣竅

立在池子邊緣的柱子是參考日本長野縣諏訪大社的「御柱」描繪而成。

沿著透視圖線描繪

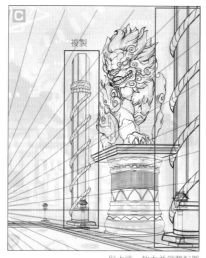

C 將後方的柱子複製&貼上，放大之後也配置於前方。基本上是沿著透視圖線，但如果保持這個樣子的話，感覺巨大感不足，因此配置得比透視圖線稍微大一些。

複製

貼上後，放大並調整配置

2-5 其他部分也以相同的方式描繪

其他部分也以相同的方式進行描繪。雖然要描繪的要素很多，但受惠於對稱尺規以及複製&貼上的方便功能，讓作業的負擔減輕許多。

A 後方的本殿部分要使用對稱尺規描繪。

B 石燈籠以及遠景的塔樓要活用複製&貼上進行描繪。

C 線稿完成後的狀態。

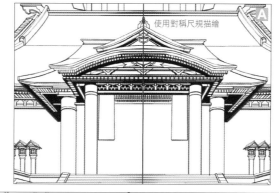

使用對稱尺規描繪

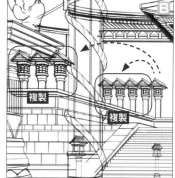

複製　複製

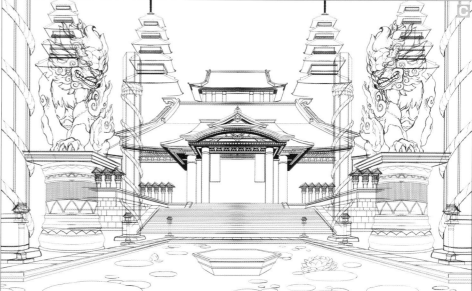

3 分別上色

3-1 將各部位的外形輪廓分別塗色

分別塗上各部位的顏色。基本的上色方式與其他的插畫相同。

這次因為相較於其他插畫，畫面上要素更多的關係，需要更加仔細區分圖層，並將具有關聯性的部位分別建立圖層資料夾。

這次的圖層區分方式，預先就考量到了後續的工程會在各距離之間加入朦朧薄霧。像這樣在區分圖層的時候，就考量一直到最後的工程內容，可以一口氣提升作業效率。一點一點慢慢地練習也不要緊，請養成預先考量後續工程的習慣吧。

A 按照池子邊緣前方的石燈籠、近景（狛犬和柱子）、池子以及包含階梯在內的地面部分、畫面後方的低樹叢、本殿、本殿後方的高樹叢、遠景的塔樓、天空，這樣的區分方式分別建立圖層資料夾。接著在資料夾之中，首先要對各部位整體的底圖塗色，然後在其上一邊以圖層剪裁，一邊區分詳細的部位分別進行塗色。

B 使用「TF主要」筆刷，暫時性的塗上容易辨視分別塗色狀態的顏色。

C 決定底圖的顏色。某種程度的漸層處理也要在這個時候進行處理。將各母題物件調整成下方較明亮，上方較暗。池子的水面則是前方較暗，後方受到來自本殿的亮光影響看起來較為明亮。

這次是要藉由後續工程加上薄霧來呈現出遠近感，因此底圖的顏色並沒有呈現出太大的差異。雖說如此，塗色時還是有好好地區分各個部位。

◎POINT◎ 花朵使用明亮的顏色

因為是夜晚的場景，基本上全部都是偏暗的顏色，只有花朵使用明亮的顏色。如果花瓣使用暗色的話，將會難以表現出鮮艷的感覺。

◎POINT◎ 樹叢的筆刷

樹叢的部分使用「TF林木單色」「TF林木單色 縱長」的筆刷描繪而成。

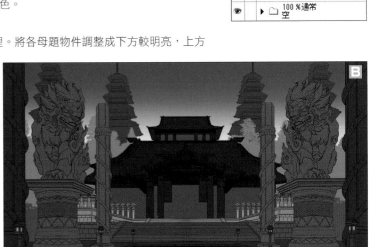

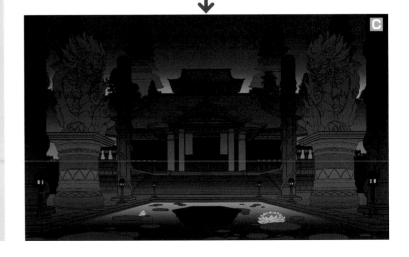

4 打上亮光

4-1 大範圍打上亮光

開始要打上亮光，以亮光的顏色來表現出各部位的固有色。處理方式與其他的插畫相同。在此是以打在狛犬身上的光線照射方式來進行解說。因為是夜晚的關係，注意不要在畫面上投射過多的亮光。

Ⓐ 新建一個合成模式「相加（發光）」的圖層資料夾。在其中，新建一個用來描繪亮光的圖層。

Ⓑ 將對稱尺規設定為有效，意識到光源的方向，大略地打上亮光。首先，不用在意固有色，以塗色方便的顏色暫時描繪上去。因為是夜晚（昏暗的場所）的關係，受到光線照射的部分和沒有受光照射的部分之間的對比度要較強烈。筆刷使用「TF主要」。

Ⓒ 使用「TF主要」和「TF油畫刀」，整理亮光的細部形狀。這個時候，要注意別破壞了 Ⓑ 製作出來的對比度。

Ⓓ 將照射光的顏色重新上色，表現出固有色。只要將新建圖層剪裁至目前為止的圖層描繪即可。以接下來的工程要使用材質素材來修飾消除為前提，選擇稍微較明亮的顏色。

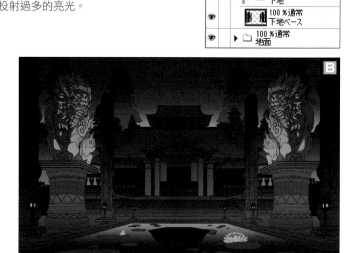

使用對稱尺規，就能同時描繪右側和左側的狛犬

◎POINT◎　2個不同光源

這次為了要能夠以左右對稱方式描繪，主要的光源設定在畫面中央位置（角色人物發出的特殊效果）。請在安排場景位置的時候，就要考量光源如何呈現在畫面上。由畫面前方一直到本殿的階梯為止，是以來自中央的特殊效果光作為光源，本殿則是以來自附近的石燈籠以及稍後追加描繪的本殿內部亮光作為光源的印象。

本殿是以來自附近的石燈籠以及稍後追加描繪的本殿內部亮光作為光源

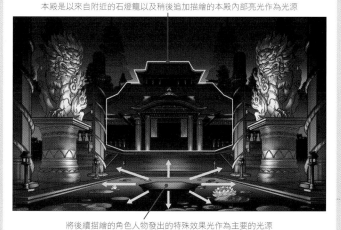

將後續描繪的角色人物發出的特殊效果光作為主要的光源

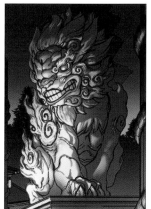

149

4-2 添加質感

和第2章插畫「那片放羊的balloon天空」的「**4-6**（第54頁）」進行同樣的作業。
到目前為止的描繪，都是在合成模式「相加（發光）」的圖層資料夾中進行。在這個資料夾內以黑色描繪的話，描繪的部分會變成「透明色」，處於描畫消失的狀態。利用「相加（發光）」這樣的特性，使用材質素材筆刷以及照片材質素材，可以用黑色來做質感的細節描繪。

※照片材質素材的使用方法，請參考第117頁。

A 使用材質素材筆刷，描繪各部位的質感細節。狛犬以及石燈籠的部分使用「TF岩壁凸」「TF岩壁 凸2」「TF岩壁 凹」「TF岩壁凹2」；蓮花使用「TF山 凹」筆刷。本殿入口的布條使用「TF布」筆刷來描繪細節。

B 柱子使用照片「木紋」。

C 依照場所不同，也會將材質素材筆刷和照片材質素材組合運用。地板以及階梯、本殿、後方塔樓的下方使用「TF岩壁 凸」「TF岩壁 凸2」「TF岩壁 凹」「TF岩壁 凹2」筆刷，加上「混凝土」照片材質素材；樹叢部分使用「TF植物」「TF植物 大」筆刷和「林木」照片材質素材。

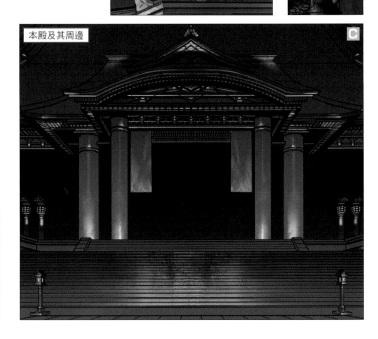

◎POINT◎　不使用對稱尺規的部分

如果是以照片材質素材建立選擇範圍，再以筆刷描繪細節的方法（第117頁），就算使用對稱尺規也沒有什麼效用。
因此，若要以這樣的方法描繪，先將其中一側描繪完成之後，再以複製&貼上的方式處理，又或是為了要呈現出整體的節奏感，乾脆個別分開描繪。

4-3 陰影的表現

這個重點要項在「**2-3**」的**POINT**也有稍微提到。這次是要在與線稿相同的場所（相同圖層資料夾內）描繪陰影細節。
陰影色使用與線條相同的顏色。這是為了要一次同時處理陰影、線稿以及外形輪廓。透過以這樣的方法描繪，立體感就不會因為輪廓線而受到減損，也能夠以區塊表現出分量感。
在此也是以狛犬為例進行解說。

A 在描繪線稿的圖層資料夾當中，建立一個用來追加陰影的圖層（圖層資料夾）。

B 使用與線條相同的顏色描繪陰影。深處的部分等等，因為在之後的工程還要描繪反光，因此先以黑色的外形輪廓呈現也可以。

以線條相同的顏色描繪陰影

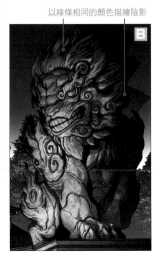

4-4 追加反光與環境光

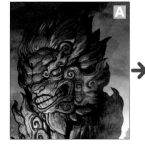
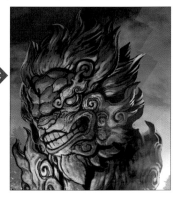

到此為止,我們將來自中央的主體光源描繪完成了。接下來要開始描繪來自天空的環境光、反光這些輔助光源。與第2章插畫「那片放羊的balloon天空」「6-3(第58頁)」同樣的工程加上反光。如果光源是位於中央上方的話,就可以如同先前的作業,使用對稱尺規進行描繪,不過這樣的話就會缺少變化,讓畫面看起來過於單調。因此,為了呈現出畫面的節奏感,設定光源照射來自右上方,並且不使用尺規直接描繪。

A 將來自天空的環境光,描繪成由右上方照射下來。顏色設定為以天空為印象的藍色。

B 畫面整體打上亮光的狀態。除了來自右上方的環境光,在左側的狛犬身上也會出現來自左方的反光部分。此外,為了要襯托出主體的光源,中央下方附近刻意不描繪太多細節。

◎POINT◎ 活用薄霧

和其他插畫以相同的方式,在「3-1」的工程分別建立的圖層資料夾之間,描繪加上薄霧,強調各部位的距離感,呈現出整體的遠近感。若是畫面整體平均遍佈薄霧的話,給人的印象會過於散漫,因此這裡刻意安排偏重某些區塊的分布方式。特別是中央部位在之後的工程中,還要添加角色人物以及特殊效果等等大量的畫面資訊量,幾乎沒有描繪薄霧以免造成妨礙。

描繪時使用「TF雲朦朧薄霧」等等筆刷。

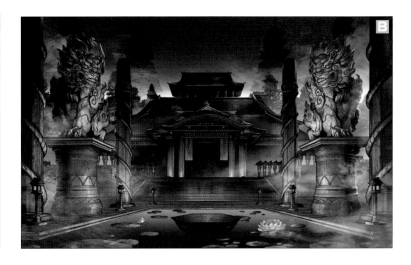

呈現東洋風格的訣竅

在此要對神社屋頂的簡單描繪方法進行解說。神社的屋頂雖說有一部分例外,但基本上都不是舖設瓦片,而是以木材為基底,再調整曲線表現得像瓦片一般,然後在上方舖設銅板的銅板葺工法居多。

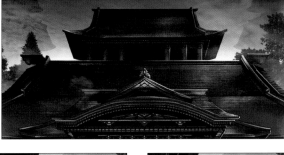

A 首先要畫出橫線來表現銅板葺的堆疊外觀。

B 使用「紅磚2」照片材質素材,將 **A** 大略地消除。透過這樣的處理,可以表現質感以及細微的連接縫。
然後再使用「TF岩壁 凸」「TF岩壁 凸2」筆刷這種材質素材感較強的筆刷,描繪明亮部分的細節。透過這樣的處理,就能夠表現出金屬板的凹凸不平與光澤。

C 加上高光,強調金屬的光澤。特別是在屋頂的邊緣等部位要加上較強的處理,襯托出外形輪廓。

5 描繪天空、雲朵

5-1 描繪雲朵

和其他插畫工程相同的方式,在天空描繪雲朵。

A 使用「TF雲 朦朧薄霧」筆刷和「天空1」照
片材質素材,描繪天空的細節。
首先使用合成模式「色彩增值」的圖層,描
繪灰暗的部分。這不光只是為了呈現雲朵的
灰暗部分,也有藉由大氣來表現天空的渲染
效果作用在。

B 描繪明亮的部分。雖然天空的光源設定為來
自右側,但也將畫面中央上方較明亮部分的
細節描繪出來。這樣看起來會比較帥氣。

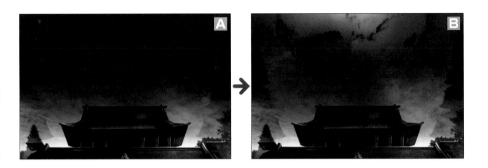

5-2 描繪星星

因為夜晚的關係,將星星也描繪上去。

A 使用「TF螢火蟲」筆刷來描繪星星。將點的尺寸設定為
有些寬幅,看起來會更像星星。此外,也需要注意星星
分布的密度。

B 調整星星的色調。密度高的部分較明亮,雲朵遮蓋住的
部分,視其厚度不同,適度地將星星消去。

C 表現星星的發光。複製 **A**~**B** 建立的星星圖層之後進行整合,設定為合成模式「相
加(發光)」重疊在上方。這個時候要以〔濾鏡〕選單→〔模糊處理〕→〔高斯模
糊〕稍微進行處理即可。

◎POINT◎ 星星的比例平衡

天上的星星呈現出如同銀河般的密集
地帶,由右上方朝向左下方流去,這
樣的傾斜其實也包含了用意在內。
在左右對稱的構圖當中,只有星空和
中央的角色人物屬於明顯不是對稱的
部分。角色人物的姿勢為將右手抬
起,左手朝向斜下方的動作流勢,而
天上的銀河則呈現與其相反方向的流
勢。
透過這樣的處理,傾斜的要素不會偏
向同一個方向,可以讓構圖看起來比
較穩定。

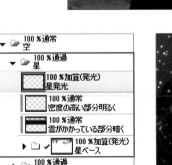

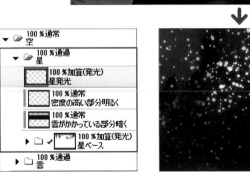

6 描繪建築物的內部細節

6-1 描繪透出的亮光

這裏以本殿為例進行解說。描繪的訣竅是要一邊意識到因為亮光而浮現在黑夜之中的柱子、橫樑以及垂幕的外形輪廓，一邊描繪出亮光的範圍。

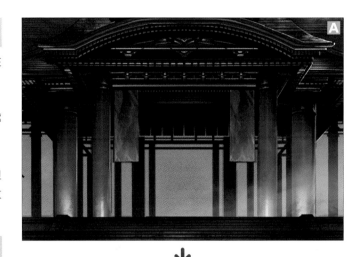

A 使用亮橘色在本殿內部塗色。同時讓柱子、橫樑以及垂幕的外形輪廓浮現出來。

B 使用「內部用」的照片材質素材描繪陰影。雖然不是明確的形狀，但因為增加了人工物的畫面資訊量，可以讓建築物內部的物體以及花紋看起來更有真實感。

◎POINT◎　活用出乎意料外的照片

右圖即是此處使用的「內部用」照片材質素材。如各位所見，只是一張平凡無奇的市區大樓照片。像這樣的照片，也有可能成為插畫出乎意料外的素材。

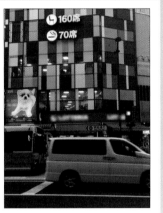

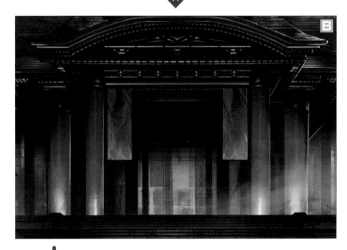

C 追加內部的細節垂幕以及柱子。

D 使亮光呈現出讓人留下印象的感覺。由下而上增加亮光的漸層處理，在後方仔細加上縱線，增加畫面的資訊量。接著再以「**5-2** 的 **C**」相同工程，使其發光。

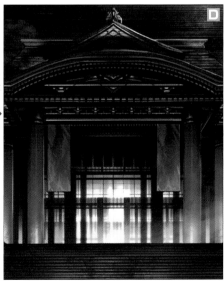

7 描繪水面的細節

7-1 描繪水面的反射

水面會如同鏡子一般，反射出周圍景色的倒影。如果在插畫也將這個特性描繪出來的話，可以增加真實感。是一種不需要耗費太多工夫就能夠增加畫面的資訊量，而且還能夠一口氣提升完成度的技巧。

不過因為倒影的描繪需要有其他部分的完成形狀，所以到了這個階段才總算得以開始作業。

A 使用圖層遮色片（第17頁） 建立一個只有池子水面部分範圍的圖層資料夾，並在其中進行作業。

B 在 **A** 建立的圖層資料夾當中，複製石燈籠、狛犬、階梯以及本殿等等倒影在水面的母題物件進行整合，上下反轉後配置在畫面上。雖然說也要配合透視圖線調整配置，但不需要過於嚴格，只要以大致看上去的印象來決定即可。如果配置得過於嚴格的話，看起來就會像是鏡面，而不是水面了。這點請多加注意。

C 以漸層處理來表現水面的反射，同時整理色調。

D 使用「川面」的照片材質素材，追加水面上的閃爍波光。

※藍色是被遮罩的部分

複製周圍的景色，反轉後進行配置

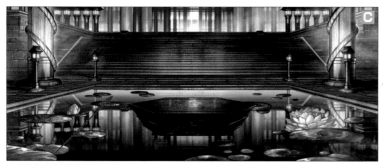

在水面進行漸層處理

表現出水面上的閃爍波光

E 描繪邊緣的高低落差以及中央台座形成的陰影。與其說是陰影，不如說是以外形輪廓反射後的倒影為印象。

描繪陰影 —

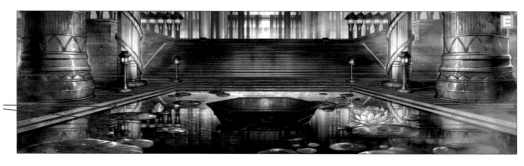

8 追加角色人物及特殊效果

8-1 在畫面中央描繪角色人物

描繪作為特殊效果配置基準的角色人物。

A 為了要讓角色人物看起來醒目，相較於周圍使用較明亮的固有色。亮光以及陰影的顏色則與其他部位所使用的顏色相同。

呈現東洋風格的訣竅

這次因為是神社的關係，角色人物也作日本風格的打扮。

頭髮的顏色若是黑色比較方便聯想到日本的印象，但這麼一來顏色就會變得暗沈而不醒目，因此刻意描繪成藍色。

服裝是融合了神官和巫女的綜合設計。由於單純的和服造型，感覺不出奇幻感，所以將衣裾的部分設計成圓弧形狀，而且衣服的款式也比較貼身，強調出女性的身材曲線。

8-2 建立特殊效果的素材

由此開始，要以角色人物為中心，追加畫面上的特殊效果。首先要建立符咒以及魔法陣等等素材。

A 先在另一張畫布，配置用來建立特殊效果的素材。使用「TF主要」筆刷進行描繪。

B 符咒要建立成大小相同且並排的資料物件。

◎POINT◎　　**將圖層維持下來**

這個時候要將構成符咒的圖層維持下來。以便後續如果需要個別調整色調，或者裁切下來使用。

配置於空中的魔法陣　　　　配置於遠處的小型符咒　　配置於前方的大型符咒

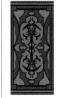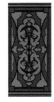

8-3 配置建立完成的素材

將大型符咒配置在角色人物的左右,小型符咒配置在角色人物的後方,魔法陣配置於天空的中央。

A 複製「8-2的 **B** 」大小相同且並排的符咒,配置在畫面上。

B 以〔編輯〕選單〔變形〕→〔自由變形(第16頁)〕,將配置的符咒配合透視圖線調整配置。

C 先在其中一側的半面配置符咒,然後再複製&貼上後反轉配置。

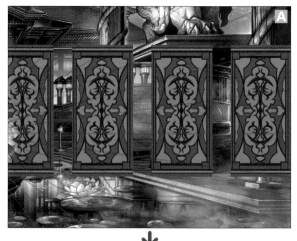

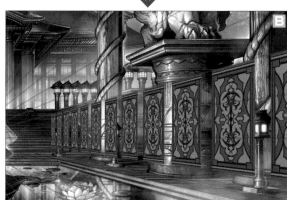

配合透視圖線變形後進行配置

◎POINT◎ **複製圖層資料夾**

如果複製整個圖層資料夾,就可以直接複製裏面的圖層結構。

> ▼ 🗀 100%通過
> 大きいお札
> ▮ 100%通常 色の濃い部分
> ▮ 100%通常 色の薄い部分
> ▮ 100%通常 お札のベース

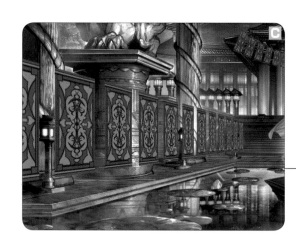

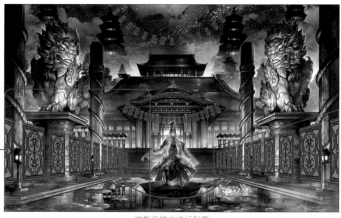

複製反轉後進行配置

D 上空的魔法陣也要維持各部位的圖層結構,沿著透視圖線配置。

E 將魔法陣的各部位上下錯開,配置成積層型,看起來比較有立體感。

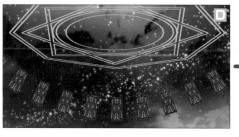

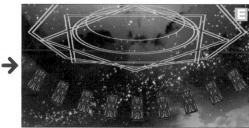

8-4 使特殊效果素材發光

接下來要讓配置完成特殊效果素材發光。這裏以左右的符咒為例進行解說。

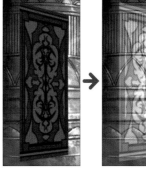

Ａ 將配置的符咒圖層資料夾變更為合成模式「相加（發光）」。

Ｂ 一邊考量與周邊風景之間的搭配性，一邊調整構成符咒的圖層色調。接著將花紋的淺色部分個別複製起來，模糊處理之後以「相加（發光）」圖層來重疊配置。

Ｃ 在畫面後方的符咒以黑色進行漸層處理。透過這樣的處理，可以表現出光的衰減。

Ｄ 在符咒的圖層資料夾下方，以符咒的選擇範圍建立一個半透明的圖層，並施加較強的〔高斯模糊〕處理。這麼一來，就能表現出發光的散景以及輪廓。

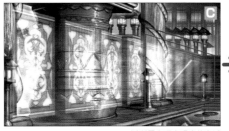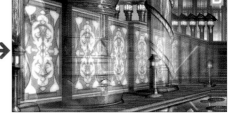

以漸層處理表現光的衰減

8-5 修飾完稿

詳細的描繪畫面整體的細節，調整色調，將插畫修飾完稿。

Ａ 追加角色人物的右手和水面倒影部分的符咒。

為了要表現出大氣中的顆粒感以及朦朧感，使用「TF材質素材」「TF螢火蟲」筆刷加入模糊處理後的髒污。

以合成模式「覆蓋」以及「濾色」來調整對比度，整理色調。

最後，以〔圖層〕選單→〔組合顯示圖層的複製〕來建立組合成1張圖像的圖層，並且進行〔濾鏡〕選單→〔銳化〕→〔銳化〕處理。這麼一來，細部的細節就會被強調出來。

結語

感謝各位能夠將本書讀到最後。

雖然說本書的主題限制在「東洋」這兩個字，但以結果來說卻也呈現了不少豐富的內容給各位。
實際製作的時候，面對數量極為龐大的原始主題元素，要如何精選整合？耗費了不少心力，直到目前仍讓我記憶猶新。
像這樣的大雜燴式的整合過程，其實也是形成奇幻感的要素之一。如果讀完本書的各位讀者，能夠在這麼多的要素當中截取自己所需要的部分，細細咀嚼吸收納為己用，那就是我的榮幸了。

在本書的製作會議上，發現藤choco老師與自己的描繪方式的著眼點完全不同，讓我也趁機學習了不少。
特別是所謂的插畫，就是要讓人「觀賞」這點，讓我感覺到著實受教。
因為我自己總是習慣偏重於「描繪」的這個部分…。
再來就是把女孩子描繪得可愛一些真的很重要呢…！！真的！！！
如此一來，背景就會更被襯托出來，然後此背景會再反過來襯托出角色人物……。

我會深切地檢討，再好好將此次所學活用在今後的繪畫活動當中。如果再有機會讓我發表改進成果的話，那就更叫人開心了。

從頭讀完本書之後，覺得特別有趣的是，我和Zounose老師的插畫描繪方式竟然完全不一樣。

Zounose老師的插畫建立在理論基礎上，完全沒有多餘的部分。這對於經常憑藉感覺去描繪，最後迷失方向的我來說，有很多值得參考的地方。

即使是相同的主題，但描繪的方法不同，思路歷程不同，結果就會不同。而能夠在這兩者之間的差異找到耐人尋味之處，就是本書的魅力之一。

特別是初學者的讀者們，讀完技法書後很容易有「不這麼畫不行！」的錯誤想法。其實描繪插畫的方法並無所謂對錯，有多少描繪插畫的人，就會有多少種適合各人的描繪方法及思路方式存在。

本書所刊載的內容，只是筆者在插畫表現上，自認為最適合的描繪方法罷了。提供給各位作為參考，並由衷地希望各位能找到屬於自己的描繪方法。

索引

作者介紹

Zounose

多摩美術大學日本畫科碩士課程結業。曾經擔任電玩遊戲公司的美術設計工作，現在以自由插畫家的身份活動中。
參與電玩遊戲《神擊のバハムート（巴哈姆特之怒）》《Shadowverse》（Cygames）、《御城プロジェクト：RE～CASTLE DEFENSE～（御城收藏）》（DMM.com LABO）等社群媒體網頁遊戲的插畫製作；擔任動畫《パックワールド（小精靈世界）》《コング/猿の王者（金剛：猩猩之王）》的背景設計。2017年還擔任了專門學校的講師。
著書有《動きのあるポーズの描き方 東方Project編 東方描技帖》、《ファンタジー風景の描き方　CLIP STUDIO PAINT PROで空氣感を表現するテクニック》（Hobby Japan）《Photobash入門　CLIP STUDIO PAINT PRO與照片合成繪製場景插畫》（北星圖書）等書。

Web　　http://zounose.jugem.jp/
Twitter　https://twitter.com/zounose

藤choco

千葉縣出身，居住在東京都的插畫家。
在輕小說的插畫、社群網路電玩遊戲以及TCG插圖等等廣範圍活動中。
定期舉辦以專門學校為中心的即時上色插畫演示活動。
第一本商業畫集《極彩少女世界》由BNN新社發售中。

Web　　http://www.fuzichoco.com/
Twitter　https://twitter.com/fuzichoco

角丸圓（KADOMARU TSUBURA）

自懂事以來即習於寫生與素描，國中、高中擔任美術社社長。實際上的任務是守護早已化為漫畫研究會及鋼彈愛好會的美術社及社員，培養出現在於電玩及動畫相關產業的創作者。自己則在東京藝術大學美術學部以映像表現與現代美術為主流的環境中，選擇主修油畫。
除《カード繪師の仕事》《ロボットを描く基本》《人物を描く基本》《人物クロッキーの基本》的編輯工作外，也負責《萌えキャラクターの描き方》《マンガの基礎デッサン》等系列書系監修工作，參與國內外100冊以上技法書的製作。

工作人員

● 設計・DTP ………… 廣田正康
● 編輯 ………………… 難波智裕〔Remi-Q〕
● 企劃 ………………… 久松綠〔Hobby Japan〕　谷村康弘〔Hobby Japan〕

東洋奇幻風景插畫技法
CLIP STUDIO PAINT PRO / EX 繪製空氣感的背景 & 角色人物插畫

作　　者／Zounose／藤choco／角丸圓
翻　　譯／楊哲群
發 行 人／陳偉祥
發　　行／北星圖書事業股份有限公司
地　　址／234新北市永和區中正路458號B1
電　　話／886-2-29229000
傳　　真／886-2-29229041
網　　址／www.nsbooks.com.tw
E-MAIL／nsbook@nsbooks.com.tw
劃撥帳戶／北星文化事業有限公司
劃撥帳號／50042987
製版印刷／皇甫彩藝印刷股份有限公司
出 版 日／2018年8月
I S B N／978-986-6399-84-8
定　　價／650元

國家圖書館出版品預行編目資料

東洋奇幻風景插畫技法：CLIP STUDIO PAINT
PRO / EX 繪製空氣感的背景&角色人物插畫 /
Zounose, 藤choco, 角丸圓作；楊哲群翻譯. --
新北市：北星圖書，2018.08
　　面；　公分
　　ISBN 978-986-6399-84-8(平裝)

　　1.漫畫 2.素描 3.繪畫技法

947.41　　　　　　　　　　　　　107000595

東洋ファンタジー風景の描き方 CLIP STUDIO PAINT PRO/EX 空氣感のある背景＆キャラのなじませ方
©ゾウノセ，藤ちょこ，角丸つぶら/ Hobby Japan

如有缺頁或裝訂錯誤，請寄回更換。